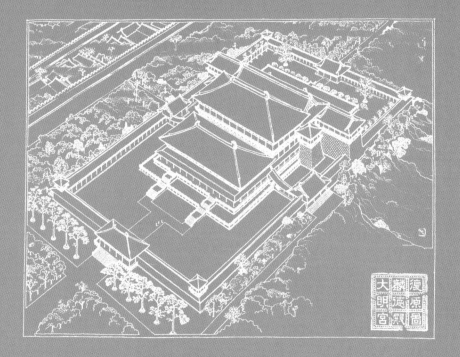

復原鳥瞰圖
大明宮麟德殿

中華書局

History of

極簡

Architecture

Chinese

中國古代建築史

樓慶西 著

目 錄

**A History Of
Ancient
Chinese Architecture**

緒 言

　　中華民族是一個具有五千餘年文明史的偉大民族，在這個歷程中，各族人民創造出源遠流長、博大精深的文化，為中華民族的發展提供了強大的精神力量。中國古代建築文化無疑是這份遺產中重要的一部分。

　　建築為人類勞動、工作、生活等各方面提供活動的空間和場所，正因為如此，人們看見建築必然會想到曾經在這裏發生的事件和相關的人，所以建築除了有物質和藝術的雙重功能外還有記憶的功能。北京天安門原是明、清兩代皇城的大門，它經歷了明、清時代 24 位封建皇帝的進進出出和榮辱盛衰；目睹了 1900 年八國聯軍佔領了紫禁城；1919 年偉大的五四運動在這裏發起；1949 年 10 月毛澤東主席在天安門城樓上宣佈了新中國的誕生。所以天安門經歷過從封建主義、新民主主義到社會主義各個歷史時期的重大事件，因此才成為標誌性的形象出現在國徽上。一座紫禁城可以說記載了中國封建社會的政治與文化，一座座古村落也記錄了中國農耕社會的政治、經濟與文化，因此古代的建築具有歷史、藝術和科學諸方面的價值。如果說浩瀚的文獻記載了中華文明史，而無數青銅器、玉器、漆器等等出土文物見證了這段文明史，那麼古代建築則比文獻更具體更直觀，比其他文物較為全面而翔實。

　　中國古代建築，根據文獻記載和實物見證，已經具有七千餘年的發展歷史，經過長期實踐，形成為類型多樣、工藝精良、極富特徵的獨特體系。本書按中國古代建築的主要類別，將它們的發生，發展，形態與內容分別作了簡約的介紹，希望通過這些介紹，使廣大讀者能夠認識這一份珍貴的文化珍寶，從而加強中華民族的文化自信，更好地為實現中華民族偉大的復興之夢而努力奮鬥。

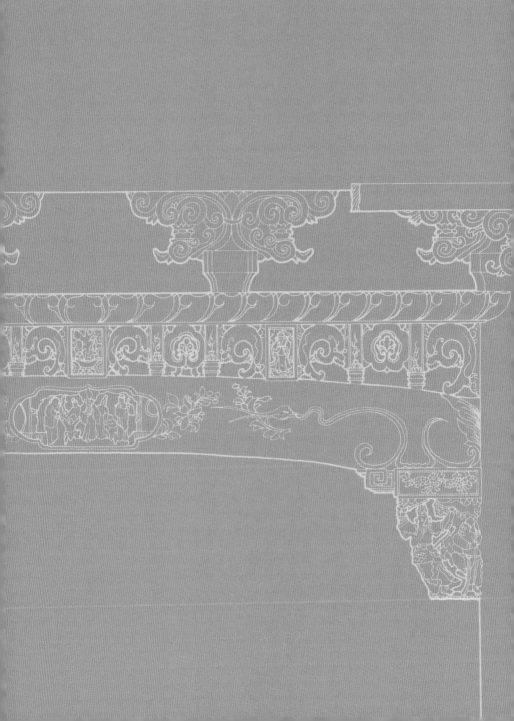

第一章

匠心獨具

——中國古代建築特徵

　　中國古代建築不僅歷史悠久，而且具有鮮明的特徵，因而在世界建築的發展史上佔有重要地位。中國古代建築的特徵概括地說主要表現在三方面：（一）採用木結構體系；（二）建築的群體性；（三）善於對建築進行美化裝飾。

木結構體系

　　自古以來，中國就用木材製作房屋的結構構架。浙江餘姚河姆渡遺址發掘出帶有榫卯的木構件，説明這種木結構已經有七千餘年的歷史了。木結構的基本形制是在地面上立柱子，在柱子上架設水平的樑枋，由於要製作坡形屋面以利於排泄雨雪，所以需要多層樑枋相疊。然後在樑上架檁，檁上鋪設椽子，這樣就完成了一幢房屋的木結構構架。工匠在椽子上鋪瓦面，地上鋪地面，柱子間築牆和安設門與窗，即成為能使用的建築了。

　　木結構有很多優點，其一是從採集、運輸到加工、建造，都比石材和磚材方便。意大利佛羅倫斯主教座堂是當地著名的標誌性建築，它最顯著的拱形屋頂離地面 55 米，拱頂本身又高達三十餘米，而且是裏外雙層，中間設有登頂的樓梯，全部用石料建造，自 1420 年開始至 1431 年才完工，花了 11 年時間。中國北京的紫禁城，包含有大小數百座建築，自 1407 年始建，至 1420 年完工，花了 13 年。其中包括自各地採集木料、磚石材料的時間。對比這兩處幾乎建於同一時期的建築，可以明顯地看出木結構在這方面的優勢。其二是木結構各構件之間是採用柔性的榫卯連結，它能夠承受較大的突然衝擊力而不倒塌，例如地震。中國各地歷史上發生過無數次地震，但是各地的古建築儘管磚牆倒塌，但木結構依然屹立，這就是中國古建築特有的「牆倒屋不塌」現象。其三是木結構的房屋，其牆體不承受重量，所以可以用

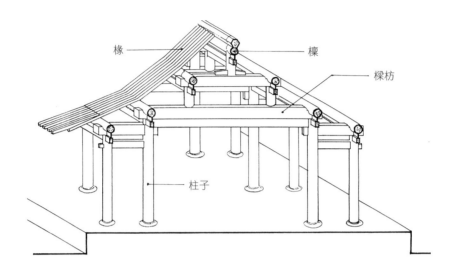

椽

檁

樑枋

柱子

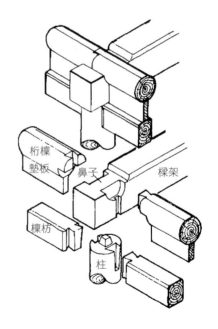

桁檁
墊板

鼻子

樑架

檁枋

柱

圖 1.1　中國古代建築木構架圖

圖 1.2　木結構榫卯圖

各種材料築造牆體，又可以在牆上任意開設門和窗。例如北方天寒，需用磚或土築造牆體以禦寒；南方亞熱帶地區用竹材築牆以透風。房屋立柱之間可以在牆體的任何地方設門窗，可以在兩柱之間安設格扇門（圖 1.3），也可以不設牆體而成為亭或廊（圖 1.4）。

但是木結構也有缺點，就是怕火、怕潮濕而導致木材腐朽、怕南方的白螞蟻等蛀蝕木材。木結構最怕火災，在古代人們還不能科學地認識天上雷擊的原因，因而也提不出有效的防禦辦法，很多古建築都因雷擊而被燒毀。連舉行國家大禮的紫禁城太和殿也先後多次被燒毀。

建築的群體性

中國古代建築如果與西方古代建築相比，人們會發現，西方的古神廟、古教堂等著名建築多追求個體形象的高大與宏偉，體現出建築的永恆性。而中國的宮殿、壇廟、寺院多講求建築的群體性。明、清兩代最重要的殿堂太和殿（圖 1.7 上），其高度連同大殿下面的三層石台基，共高約 35 米；而意大利羅馬的聖伯多祿大殿（圖 1.7 下），是象徵古羅馬神權的重要建築，它的高度自拱頂上的十字架至地面，共計 137.8 米，超過太和殿 100 米。但太和殿作為宮殿，不是一座，而是與中和、保和兩殿組成前朝三大殿，並且還有北面的後宮與兩翼的配殿，組合成一座龐大的宮殿建築群體（圖 1.5）。同樣地明、清兩代皇陵中任何一座地面上的殿堂，其高矮大小都無法與埃及的皇陵金字塔（圖 1.6）相比，但明、清皇陵都是一組群體，前有石牌樓、碑亭、神道、欞星門，後有陵門、陵恩殿、方城明樓和地宮，組成一座龐大的陵墓（圖 1.8）。中國南、北地區無數佛寺的殿堂（圖 1.10）都比不上意大利米蘭大教堂（圖 1.9）和德國科隆大教堂那樣高大，但佛

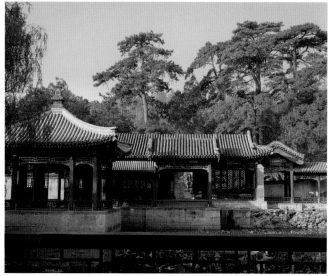

圖 1.3　安裝了格扇的廳室
圖 1.4　北京頤和園亭子、廊子

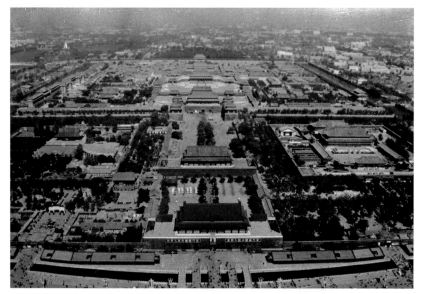

圖 1.5　北京紫禁城鳥瞰

寺都是前有山門、鐘鼓樓、天王殿，後有大雄寶殿、藏經樓等系列殿堂，而組成寺院群體。中國古代園林，無論皇家園林還是私人宅園，更是由遊樂、住宅、宗教等多類型建築與山、水、植物組合而成的極為豐富的群體。中國的住宅，絕大多數地區都採用由四面建築圍合而成的四合院群體（圖 1.11）。如果說西方的神廟、教堂以其高聳的形象，埃及的金字塔以其巨大的體量，使人們感到震撼，那麼，當人們走進中國的殿堂、寺廟時，隨着一進又一進的院落，一座座端莊的宮門與山門，莊嚴的殿堂與佛堂，高聳的樓閣與佛塔，依次展現在你的面前。當人們步入一座座古代園林，那些由山、水、植物、建築組成的景觀，讓你左顧右盼，步移景異。這些完全由空間與時間組成的藝術，同樣會使人們感到一種震撼。

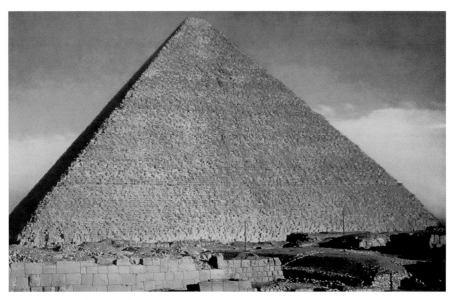

圖 1.6　埃及金字塔

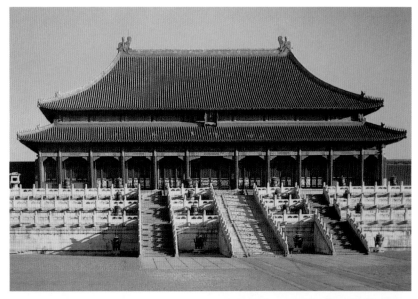

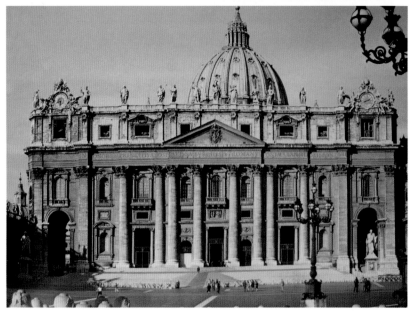

圖 1.7　北京紫禁城太和殿（上）
　　　　意大利聖伯多祿大殿（下）

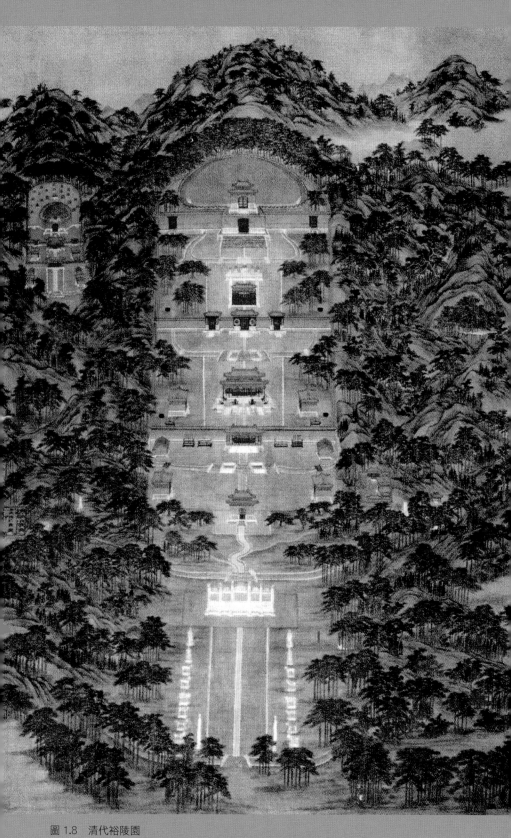

圖 1.8　清代裕陵園

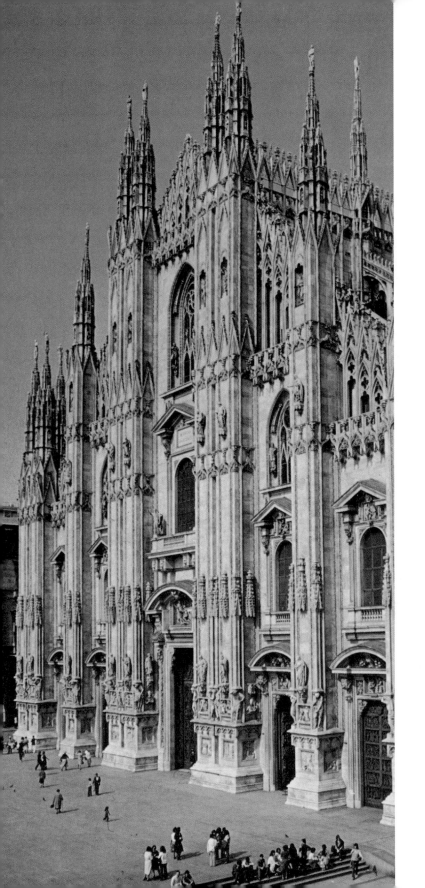

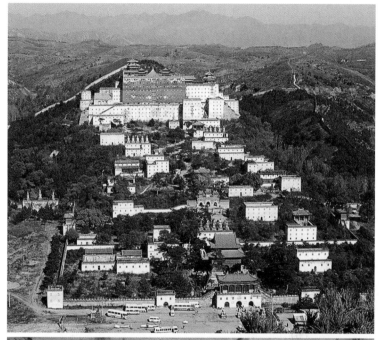

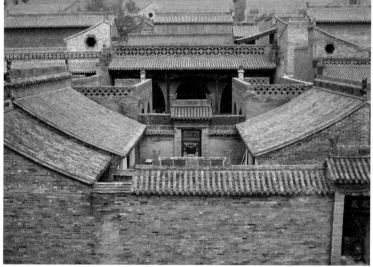

圖 1.9　　意大利米蘭大教堂
圖 1.10　河北承德普陀眾寺廟
圖 1.11　山西靈石王家大院住宅

善於對建築進行美化裝飾

　　建築，除了個別的類型，如紀念碑之外，都具有物質與藝術的雙重功能。建築為人們的勞動、工作、生活、娛樂等多方面提供活動場所，這是它的實用，即物質的功能。建築同時又是實實在在的構築物，它立於地面，人們隨時都能見到，於是就產生了形象問題，人們喜歡不喜歡，認為它好看或難看，這就是建築的藝術，即精神功能。從這個意義上說，建築與繪畫、雕塑一樣，同屬造型藝術一類。但建築藝術又與繪畫、雕塑不同，它的形象首先取決於它的使用功能和採用的材料與結構形式，建築不能像繪畫，雕塑那樣塑造出任何人物的形象和場景，它只能通過建築群體的佈局、適當的形象塑造和裝飾，表現出一種氛圍與氣勢，例如莊嚴或平和，宏偉或親切，熱鬧或肅靜等等。裝飾是增加建築藝術表現力的重要也是必要的手段。

　　中國工匠善於對建築進行美化裝飾，主要表現在兩個方面：其一是善於對展露在外的，有實際功能的各種構件，在加工製造中進行美化處理，使之具有裝飾作用；其二是幾乎對建築的每一處構件都進行美化處理，從屋頂、牆身到門窗、基座，從外至裏，莫不如此。

　　先從屋頂說起。由於採用木結構，使中國古建築的屋頂部分相對比較碩大，有的殿堂屋頂高度與屋身相等，甚至還超過屋身之高。經過長期實踐，工匠創造出多種形式的屋頂，最簡單的是兩面坡的硬山頂（圖 1.12 上），它的特徵是屋頂左右兩端不挑出屋身牆體而直接與牆體相連。二是懸山頂（圖 1.12 下），即兩面坡的兩端挑出牆體而懸在空中，故名懸山。三是歇山頂（圖 1.13 上），它的形式好比是懸山與四面坡頂的重疊，結構相對複雜，但形象比較豐富。四是廡殿頂（圖 1.13 下），即四面坡的屋頂。這是最基本的的四種屋頂形式，它們分別應用在大小不同的建築上，而且在長期的使用中逐漸成為建築等級的標誌，即從廡殿、歇山、懸山、硬山，分別使用在從隆重到一般

圖 1.12
硬山（上）、
懸山（下）屋頂

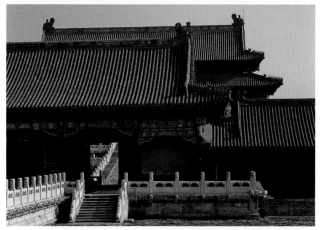

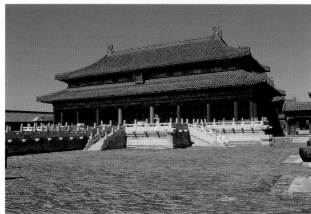

圖 1.13
歇山（上）、
廡殿（下）屋頂

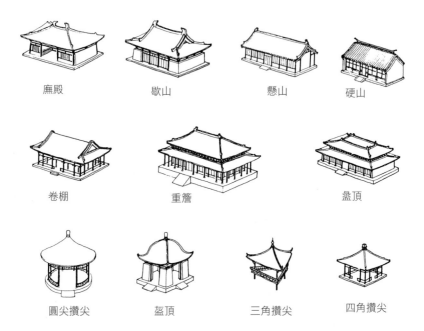

廡殿　　　　歇山　　　　懸山　　　　硬山

卷棚　　　　重簷　　　　盝頂

圓尖攢尖　　　盔頂　　　三角攢尖　　　四角攢尖

圖 1.14　各式屋頂

性的不同等級的建築物上。當然除此四種基本形式之外，還有攢尖、盝頂、盔頂、平頂以及多種屋頂相組合的不同形式，組成了多樣的屋頂系列（圖 1.14）。

　　以上是從屋頂的整體形象而言，對於屋頂面上的各處構件，也多有美的加工處理。兩個屋面相交而成屋脊，數條屋脊相交而有結點；屋面鋪設的筒瓦、板瓦至屋簷處，為了便於排水而有瓦當與滴水（圖 1.16）；為了固定簷口之瓦不致被推至地面而用瓦釘固定，這些構件都被工匠加工而形成裝飾；屋脊用磚、瓦砌成各種式樣的花飾；屋頂交匯結點做成各種龍頭，鼇魚或植物花草；瓦當、滴水上都裝飾着動物、植物、文字；瓦釘帽變成各種小獸（圖 1.15）。碩大的屋頂不顯得那麼笨拙了，變為建築造型很重要的一個部分了。

　　再看木結構。古代大多數建築的木結構部分是露明的，柱子以上的樑枋、檁、椽等構件都直接表露於人的視線之內，因此，工匠對構架的每一部分幾乎都進行了美的加工。構架中最主要的樑被加工呈彎如月亮形，稱為「月樑」。月樑的兩面側面上還雕刻有花飾，有的樑枋朝下的底面也刻着花紋，樑與樑之間的墊木做成瓜形小柱，有的還用木雕獅子當墊木的（圖 1.17）；檁木上畫着彩畫；樑與柱交結處的雀替或樑托更成了雕刻的重點部位。中國建築為了防止屋身部分的木柱、牆身、門窗少受日曬、雨淋，多將屋頂出簷加大，支撐出簷的斗拱（圖 1.18）、牛腿或撐木（圖 1.19），工匠都將它們或施以彩飾，或雕上花草、動物、人物。當人們走進建築抬頭一望，單調死板的木結構變得豐富多彩了，人們形容它們是「雕樑畫棟」（圖 1.20）。

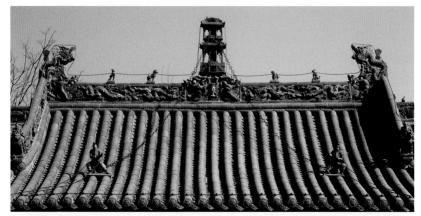

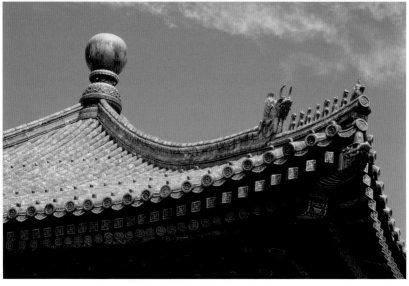

圖 1.15　房屋頂正脊、正吻的裝飾
圖 1.16　房屋屋頂小獸、瓦當、滴水的裝飾

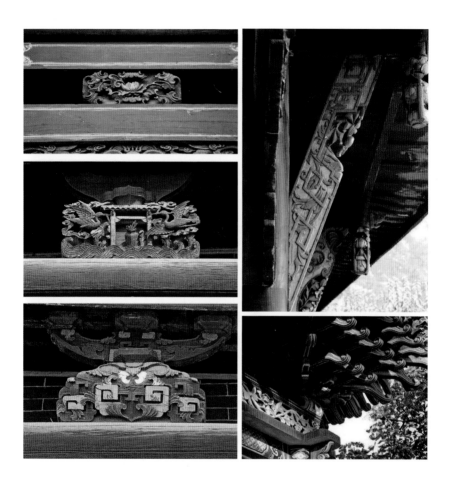

圖 1.17　樑枋間墊木的裝飾
圖 1.18　屋簷下的斗拱
圖 1.19　屋簷下的撐木

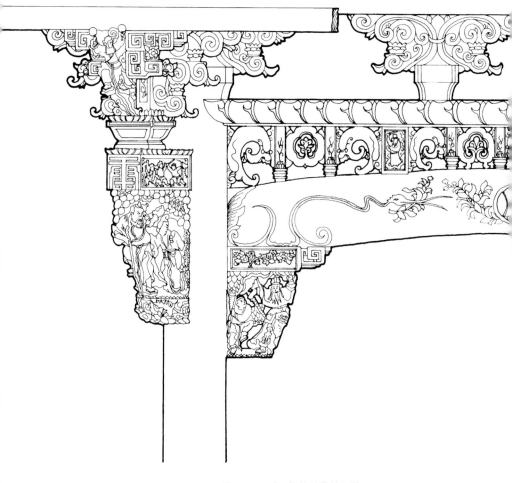

圖 1.20　房屋樑枋的裝飾細節

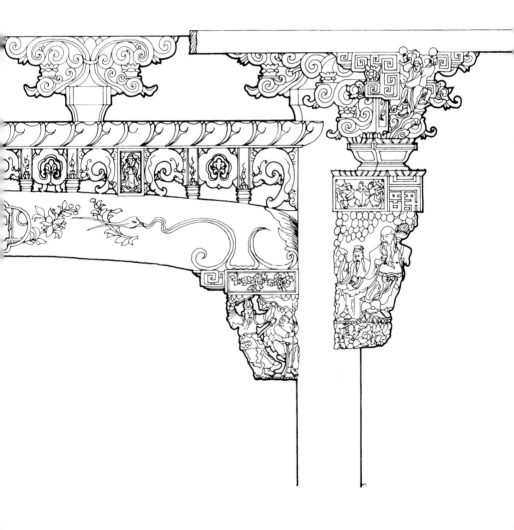

1. 牆體的加工

中國木結構的建築，屋身部分的牆體多用磚砌造。在這些牆體上，工匠也盡可能地加以裝飾。房屋兩側的牆體稱為山牆，在山牆上端中央往往多有磚雕花飾（圖1.21）；在山牆正面的上端接連屋頂部分稱「墀頭」，這裏也是裝飾的重點。有的建築在窗下的那一段不大的牆面上，還要用六邊形龜背狀的面磚裝飾，以求得吉祥與長壽。在福建一帶還常用當地燒製的紅色磚與淺色石料在牆體上拼出各種幾何紋飾，使人賞心悅目（圖1.22）。

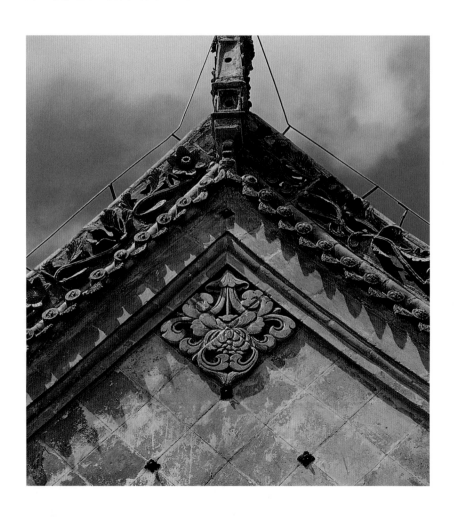

圖 1.21　房屋山牆木裝飾
圖 1.22　福建地區房屋磚牆裝飾

2. 門與窗的裝飾

老子在《道德經》中説：「鑿戶牖以為室，當其無，有室之用」。戶為門，牖為窗。門多開設在建築的顯著位置，人們進出建築首先看到的是大門，如同人先注意臉面一樣，所以將大門稱為「門臉」。它代表着建築主人的地位、財勢，於是門成了裝飾的重點（圖 1.23）。中國建築多以群體出現，從宮殿、壇廟到寺院、住宅，他們的大門都是由木板拼合的板門，門上有拼合木板用的門釘、鐵頁，關門用的門環、門栓，固定門板用的門枕石與門簪，工匠對這些有功能作用的構件都進行了加工。排列整齊的門釘除了具有形式美，還被賦予了等級的含義；門環做成由獸頭、如意等組成的鋪首；門枕石被雕成獅子、圓鼓、基座等各種形象；門簪頭上書刻着「吉祥如意」等吉語。這只是大門本身的裝飾，有的甚至將一座牌樓緊貼在牆面上而成為牌樓門（圖 1.24）。

圖 1.23　山西地區住宅大門圖
圖 1.24　浙江蘭溪諸葛村祠堂牌樓門

窗的功能一為採光，二為透氣。在園林中，房屋的窗還具有觀景的作用。在玻璃窗還沒出現前，古代的窗上多用糊紙或紗以利採光和透氣。無論糊紙或紗都需要較為密集的木條格，正是這些木條格為工匠提供了裝飾門窗的廣闊天地。於是出現了各種幾何形的窗格紋，逐漸有了卍字紋、步步錦的窗格（圖 1.25），它們不但具有形式美感，而且還有了千千萬萬、吉祥、步步高升的人文涵義。隨着工藝的發展，一些動物、植物、人物等雕刻也出現在窗格上。明朝後透明的玻璃逐漸用在窗上，格紋不需要那麼密了，格紋的裝飾也逐漸稀少了，代之而起的是在玻璃上刻花作為裝飾，也有把不同色彩的玻璃拼接在窗上起到美化作用（圖 1.26）。

圖 1.25　步步錦窗格

圖 1.26　廣東地區住宅玻璃窗上刻花

3. 台基的加工

　　早在距今四千餘年的中國奴隸社會時期留下的建築遺址上就看到房屋下部有用夯土築造的台基，房屋築造在高出地面的台基上有利於保持乾燥和免於水患，因此台基成了中國古代建築必有的部分，它與屋頂、屋身組成房屋的基本形制。台基最初為夯土築成，為了堅實，在夯土表皮上用磚或石包砌，這就是我們常見的石台基或磚、石混合台基。台基由基座、欄杆、台階三部分組成，高度不大的台基四周有時亦不設欄杆的。工匠對每一部分也都進行了裝飾加工。基座做成有上下枋和中間束腰的須彌座（圖 1.27），在須彌座四角的上、下枋上用雕花處理，束腰上用角神或角獸（圖 1.28）；台基欄杆的柱頭和欄板部分成了重點裝飾位置（圖 1.29）；上下台基的台階是人上下腳踩的部分，按說不應有裝飾，但是在北京紫禁城太和殿，與保和殿前、後的台階中央，特設置了一條專來供皇帝行走的御道，連同兩側的台階表面上都滿佈石雕（圖 1.30）。在一些寺廟和講究的住宅台階兩邊也有用龍和獅子作裝飾的。

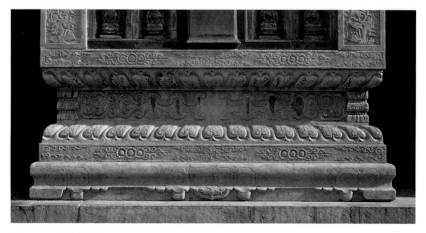

圖 1.27　清式須彌座

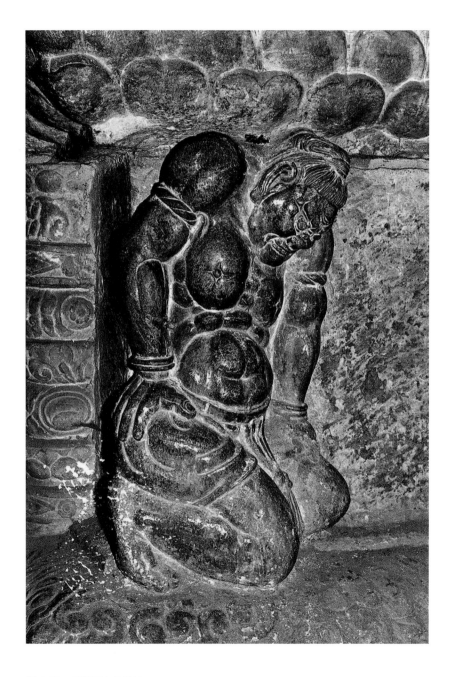

圖 1.28　須彌座上的角神

圖 1.29　遼寧瀋陽皇陵的石欄杆

圖 1.30　北京紫禁城宮殿石台階上的石雕裝飾

圖 1.31　百花裝飾的天花
圖 1.32　紫禁城太和殿藻井

　　以上講的是建築外部和結構部分的加工裝飾，在建築室內也同樣如此。比較講究的宮殿、壇廟、陵墓等古建築類型的室內多採用天花架設在樑枋之下，它的作用是保持室內空間的完整和清潔，最常見的天花是用木料組成小方格形，每個方格上用天花板覆蓋，因為方形格網形同「井」字，故稱井字天花。天花板上可以說無處不用彩畫裝飾，紫禁城的宮殿裏當然用象徵皇帝的龍，一塊天花一條龍；佛寺大殿內用象徵佛教的蓮花；園林廳堂內用植物花朵，有的甚至是一塊方格一種花卉，形成百花齊放的景象（圖 1.31）。在紫禁城的宮殿裏還有用木雕龍作天花裝飾的，將室內裝飾得更加堂皇。

　　屋頂上除了天花還有藻井，它不是結構功能的構件，而是一種純裝飾性的構件，是天花上一處重點裝飾，多設在宮殿內皇帝寶座之上（圖 1.32），或在佛殿內佛像之上方。在各地的戲台的天花板上也有做成藻井的，它可以將戲台裝飾得熱熱鬧鬧，喜氣洋洋。

　　與天花板相對的是地面，和台基的台階一樣，人們來往行走踩踏之地本不該有裝飾，但在某些佛寺裏，例如甘肅敦煌莫高窟的某些洞窟的地面上鋪着帶有蓮花裝飾的地磚。

　　建築室內除牆壁外，有的還用格扇與罩來分隔空間（圖 1.33）。這裏的格扇因為位於室內，不受外界的日曬雨淋，因此它們的裝飾更為講究。例如在紫禁城宮殿室內的格扇多用楠木、紫檀等上等木材製作，在格扇上不但有精細的雕花，還將銅片、玉石、景泰藍用在裝飾中，使這些格扇成了一種精美的藝術品。室內的罩，不論是圓罩、落地罩還是格扇罩，都滿佈雕飾，像格扇一樣成為室內一種醒目的裝飾。

　　以上列舉了古代工匠對建築各部分進行裝飾加工的情況，這裏需要說明的是，這些屋頂到台基部分構件經過加工不但具有了形式之美，還同時表達了不同程度的人文內涵。前面講過建築藝術不能像繪畫、雕塑那樣表現出人物形象和場景，它只能用象徵與比擬的辦法來表現一定的內容，所以在建築各部位的裝飾中見到的多是具有特定象徵意義的動物、植物與器物（圖 1.34、圖 1.35）。動物中的龍、鳳、獅子、鹿、麒麟、猴、公雞、蝙蝠、仙鶴，植物中的松、竹、梅、牡

丹、菊、蘭、石榴、桃，器物中的鼎、磐、琴、棋、書、畫、文房四寶，都是裝飾中常見之物。它們都具有特定的象徵意義，它們或以單體或組成群，表達出不同的人文內涵。除此之外，也可以看到在一些特定部位，如樑枋上的彩畫、格扇上的條環板、牆面上的磚雕，工匠以繪畫和雕刻手法表現人物和場景，儘管受到構件大小的限制，但工匠以精細的工藝將人物與場景也刻畫得很細致。北京頤和園有一條長廊（圖 1.36），共有 273 開間，728 米長。在每一開間的樑枋上都繪有彩畫，畫的內容除了山水植物，還有「桃園結義」、「三顧草廬」、「三碗不過崗」、「八仙過海」、「西廂記」、「天仙配」等古代歷史和著名小說中的經典場景。人遊廊中，一路走去仿佛在讀一部歷史文化的長卷，這樣的裝飾極大地增添了建築藝術的表現力。

中國古代建築，隨着中華民族五千年的文明史，也經歷了數千年的發展歷程。古代一代又一代的工匠，應用木材，以他們畢生的精力與全部智慧，努力發掘木材的優勢，可以説將木材的應用發揮到極致，創造出無數的宮殿、陵寢、壇廟、寺院、園林和數不清的住宅，為後人留下了一份極其珍貴的建築文化遺產，使之成為中華民族文化中重要的組成部分。

中國古代宮殿是歷代王朝統治者理政和生活的場所，它既為統治者理政、學習、宗教、生活、遊樂多方面的需要服務，又要表現出帝王一統天下、無上權威的意志。漢高祖取得全國政權後，定都陝西咸陽，他的臣下在咸陽大建宮室，高祖看了以後，覺得剛取得政權，國內還不安寧，這樣做不妥，但丞相蕭何對他説：「且夫天子四海為家，非壯麗無以重威。」可見宮殿要表現出帝王的威嚴也是它的重要功能，有時這種精神藝術上的功能甚至超過它的物質使用功能。歷代統治者由於手中掌握權力，他總會集中最大的人力、物力，使用最好的材料和最高的技藝，召集技術最精良的工匠來建設宮殿，因此歷代王朝的宮殿可以説代表了那一個時代建築技術與藝術的最高水平。

圖 1.33　紫禁城宮殿內格扇

圖 1.34　山西晉商大院垂花門上的松、竹、梅裝飾

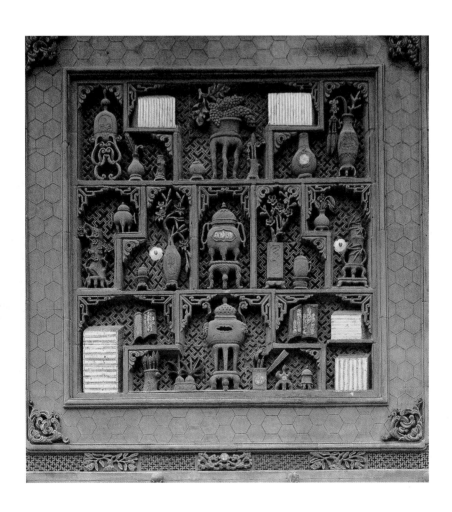

圖 1.35　影壁上磚雕博古器物

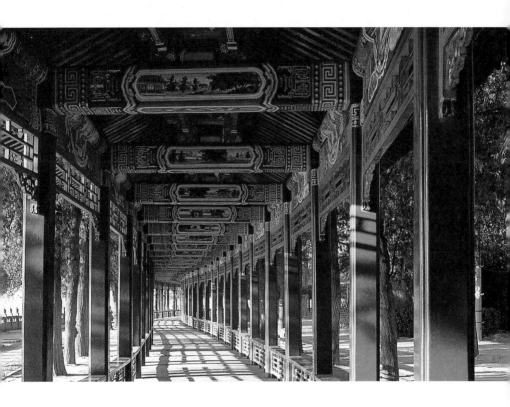

圖 1.36　北京頤和園長廊

第二章

巍巍殿堂

——中國古代宮殿

歷代宮殿

　　根據文獻記載，大約在公元前 21 世紀，中國進入奴隸社會，建立了歷史上第一個朝代 —— 夏朝，朝廷修建了城廓，並在城中修築了宮室。商朝（公元前 16 世紀—公元前 11 世紀）滅夏使奴隸社會得到進一步發展，並將都城設在殷（在河南安陽西北小屯村）。根據考古發掘，證明在殷城建有宮室，大致分為三個區，從現存遺址看，可能分別為理政與生活區，並發現其中主要建築均處於軸線之上。商以後為周朝，歷時三百餘年，先後在鎬（今陝西西安西南）和洛邑（今河南洛陽）建都，但這兩處古都至今均未作發掘。歷史進入戰國時期，流傳至今的《周禮‧冬宮考工記第六》中有一段對古代都城的描繪：「匠人營國，方九里，旁三門。國中九經九緯，經塗九軌。左祖右社，前朝後市，市朝一夫。」從文字描寫與後世據此繪出來的圖形看，我們只能見到這時的宮殿應該位居都城之中心，宮殿的具體佈局未有說明（圖 2.1）。

　　秦始皇統一中國，為了顯示他建立的第一個封建王國，在都城咸陽大建宮室，據《史記‧秦始皇本紀》記載：「咸陽之旁二百里內，宮觀二百七十，複道甬道相連……」其規模之大可以想見。尤其是營建的朝宮阿房宮，其前殿「先作前殿阿房，東西五百步，南北五十丈，上可以坐萬人，下可以建五丈旗。周馳為閣道，自殿下直抵南山。表南山之巔以為闕」。面之闊達二百餘米，進深有百餘米，有閣道直抵南山，以山之峰為門闕，其氣魄甚大。古人對建築之描繪，尤其對於尺寸大小難免誇大不實，但經考古發掘出來的前殿下的夯土和遺址東西長約 1,300 米，南北 420 米。其台上是一座龐大的殿堂，還是由數座殿堂組合的群體，不得而知，無論是哪種形式，其規模都屬空前。遺憾的是前殿只修築了台基，殿堂未及開建，秦朝即二世而亡，咸陽的其他宮室也因為秦亡而被燒毀，今人已無法目睹當年的輝煌了。

　　公元前 206 年，西漢滅秦，建都於陝西長安，先後在城內建了未央宮、長樂宮和北宮，其中未央宮是漢朝帝王理政所在地，有前殿等

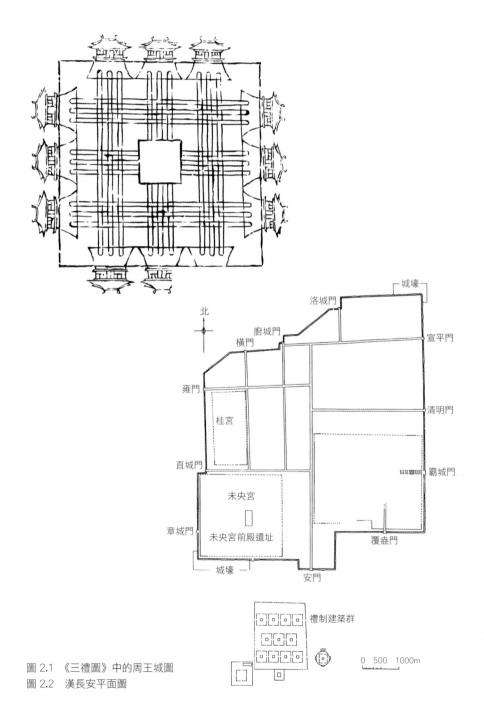

圖 2.1 《三禮圖》中的周王城圖
圖 2.2 漢長安平面圖

十多組建築（圖 2.2）。長樂宮為皇太后住地，北宮為皇太子居所。漢武帝時又在城內建桂宮、明光宮和城外的建章宮。這些宮殿皆用宮牆相圍而成為一座宮城，現時各座宮城內建築的佈局已經無從辨認了。

公元 581 年，楊堅立國號隋，是為隋文帝。次年，隋文帝命宇文凱在漢代長安城的東南新建都城大興，待唐朝立國後繼續建設，改稱長安。長安城不僅規模大而且有嚴整的規劃，全城劃分為 108 個里坊，皇城、宮城均居於城北中央（圖 2.3）。皇城在前，為朝廷軍政官署和宗廟所在地；宮城在後，其中部為太極宮，為帝王聽政與居住的宮室，佔地 1.92 平方公里，為明、清紫禁城的 2.7 倍。宮內自南向北分朝、寢、苑三部分，中有橫街相隔，三部分的主要殿堂均居於中軸線上。公元 634 年唐朝又在長安城的東北方的城外建造了新的宮城大明宮（圖 2.4）。新宮城總體呈不規則的長方形，但其中主要宮廷區規劃嚴整，南北仍分為朝、寢、苑三區，主要殿堂仍按中軸對稱佈局。正殿含元殿居前，位於高地前沿，殿前設龍尾道直下至平地，左右有廊屋與殿前兩閣相聯，從根據遺址繪製的復原圖上可以看到唐代宮殿所具有的盛大氣勢（圖 2.5）。含元殿之後有宣政殿、紫宸殿、蓬萊殿均位於中軸線上，分別為中朝、內朝與寢宮之用。大明宮北區為苑區，中部挖有太液池，池中有蓬萊山，池西有一座麟德殿（圖 2.6），為帝王舉行宴請和佛事活動場所。該殿規模巨大，由前、中、後三殿相連組合而成，面積為北京紫禁城太和殿的三倍。大明宮遺址已經考古發掘，全宮佔地 3.42 平方公里，為北京紫禁城的 4.8 倍。據發掘出來的宮殿遺址可知宮殿之牆為夯土築造，內外均抹灰，呈赫紅或者白色，內牆多為白色，木結構的樑、柱刷赫紅、朱紅；屋頂以黑色有光青瓦為主，只在簷口、屋脊上用墨綠色琉璃瓦。由此可見，唐代宮殿氣勢大，但裝飾並不絢麗。

宋朝定都汴梁（今河南開封），城有外、內、宮三重城，宮城位於城中心偏西，宮城四面皆設城門。南為宣德門，門前特設御道，其寬達 300 米，為朝廷舉行重大活動之地。宮城中央為大內中心區，其中大慶殿為主殿；其北紫宸殿為常朝地；垂拱殿為日朝地。各殿自成

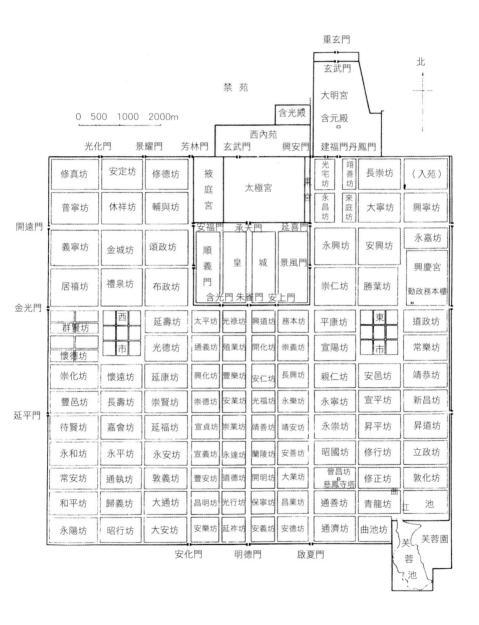

圖 2.3　唐長安城圖

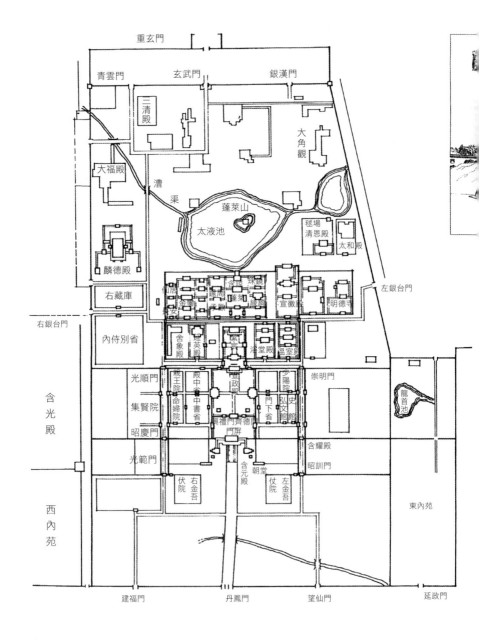

圖 2.4　唐長安大明宮平面圖

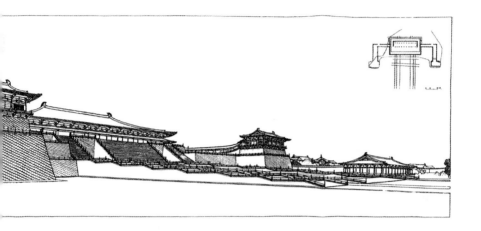

圖 2.5　唐大明宮含元殿復原圖

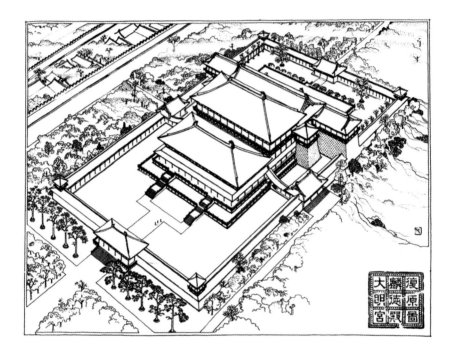

圖 2.6　唐大明宮麟德殿復原圖

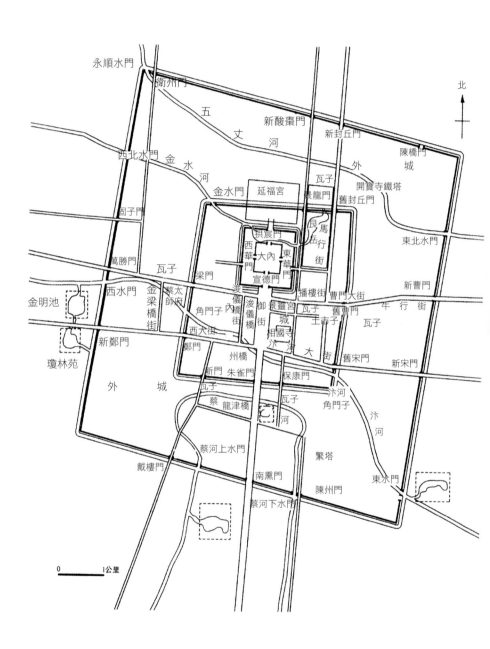

北

永順水門
衛州門
五丈河
新酸棗門
新封丘門
陳橋門
外 城
西北水門
金水河
延福宮
瓦子
開寶寺鐵塔
舊封丘門
金水門
景龍門
固子門
拱宸門
馬行街
東北水門
萬勝門
瓦子
梁門
西華門
大內
東華門
宣德門
東北水門
金明池
西水門
金梁橋街
蔡太師府
浚儀橋街
御街
浚儀橋
景靈宮
播樓街
曹門大街
新曹門
角子門
內城
宮城
瓦子
王市子
舊曹門
瓦子
牛行街
瓊林苑
新鄭門
鄭門
西大街
相國寺
汴河
大街
舊宋門
新宋門
外 城
州橋
新門
朱雀門
保康門
瓦子
汴河
角門子
汴河
繁塔
東水門
蔡河上水門
戴樓門
南薰門
陳州門
蔡河下水門

0 ——— 1公里

圖 2.7　北宋東京城結構圖

群體，殿堂按中軸對稱佈置，但大內各殿有的利用舊有宮殿建置，所以未形成貫通南北的中軸線（圖 2.7）。

以上只對秦、漢、唐、宋幾個主要朝代的宮殿做了簡要的介紹，從這些並不翔實的材料中，還是可以看出中國古代宮殿形成的共有特徵。其一是宮殿並非單一座龐大的殿堂，而是由眾多的殿堂為帝王提供理政、學習、生活、娛樂等多方面需要的場所。其二是這些建築多按中軸對稱的佈局，將主要殿堂安排在中央軸線之上。三是這些建築組合在一起，四周築有圍牆而成為一座宮城。四是宮城多設在都城的中心位置。以上這些特徵已成為一種傳統格式，為歷代王朝所遵行。

12 世紀初，蒙古族進佔中原，建立了多民族的統一國家。公元 1271 年，元世祖忽必烈正式建國號為元，並定都於金代的都城中都，改稱為大都。大都的建設嚴格按照古代禮制所規定的都城形式，城的平面呈方形，皇城位於大都南部中央，宮城在皇城之內，處於城市中軸線上。皇城之北為商業中心，皇城外左右各設太廟與社稷壇，這就是「前朝後市，左祖右社」的禮制定式。宮城四周各開一門，四角建角樓，主要殿堂皆放在中軸線上。據文獻記載，這些殿堂使用了許多貴重材料，如楠木、紫檀木和各種彩色琉璃；建築上有喇嘛教題材的雕刻與壁畫；室內牆上掛有氈毯、毛皮和絲綢帷幕作裝飾；宮城中還建有盝頂殿、棕毛殿。這些都是在漢民族的宮殿中所不曾見到的，它反映了元代蒙古族的生活習俗與藝術愛好。遺憾的是元代宮殿在元末明初時被破壞了，它的遺址也埋在紫禁城的地下。

公元 1368 年明太祖朱元璋滅元建立了明朝，定都於建康（今江蘇南京）。公元 1403 年明成祖朱棣登皇位後遷都至元大都，改稱北京。永樂皇帝朱棣於永樂五年即下令修建宮城紫禁城，在元代宮城的廢墟上，這座龐大的宮城經 13 年建成。明王朝統治中國達 276 年，公元 1644 年清兵自東北入關侵佔北京，明亡而清立。

清兵在 1644 年入關之前，清太祖努爾哈赤已經在遼寧瀋陽建造了他的宮殿，就是如今瀋陽故宮的東路。這一建築群組佈局很特殊，一座大政殿坐北居中（圖 2.9），在它的前面，東西側各有五座王亭，

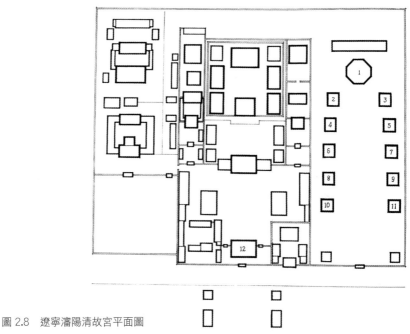

圖 2.8　遼寧瀋陽清故宮平面圖
　　　 1. 大政殿；2. 右翼王亭；3. 左翼王亭；4. 正黃旗亭；5. 鑲黃旗亭；6. 正紅旗亭；
　　　 7. 正白旗亭；8. 鑲紅旗亭；9. 鑲白旗亭；10. 鑲藍旗亭；11. 正藍旗亭；12. 大清門

略呈「八」字形排列左右（圖 2.8）。這種佈局在清之前各朝代宮殿中
從未見過。努爾哈赤為東北女真族貴族的後代，自幼勇悍善武，在他
以武力征服各部落後，於公元 1616 年在遼寧新賓建立了國家，國號
為「天命金國汗」，自立為國王汗。隨着實力的擴大，於公元 1625 年
將都城遷至瀋陽。在平時統治中，努爾哈赤建立了「八旗」制。所謂
八旗，即用黃、白、藍、紅等顏色的旗幟為標誌，將全國軍兵分作八
個集團，分別由指定的八旗官員統管。他們成了汗王努爾哈赤的主要
輔佐，戰時統率作戰，平時管理田賦、養征、訟訴事。據文獻記載努
爾哈赤每遇大事或宴請，都要在大殿兩側張立八頂大帳篷，邀八旗諸
王與大臣坐幕中共議國事。這種形式帶到宮殿中就形成這樣的十座亭
了。十亭中除北段的兩座外，其餘八座都依照八旗的序列而設置，成
為汗王召集八旗統領商議國事時專供八旗王辦公之地。

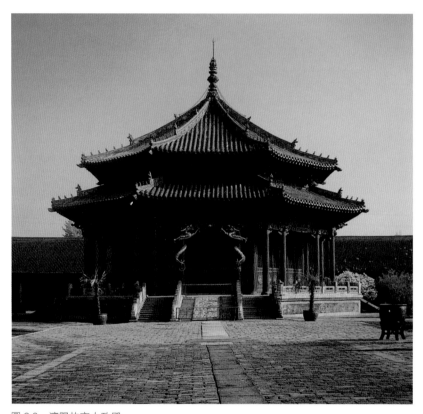

圖 2.9　瀋陽故宮大政殿

公元 1626 年努爾哈赤病死在出征途中，他的四子皇太極繼位，改國號為清。為了加強中央集權，皇太極削減了八旗王的勢力，十王亭逐漸失去了作用。皇太極在東路宮殿之西新建了中路，完成了大清門、崇政殿、鳳凰樓及清寧宮這一建築群體，實行了前朝後寢的傳統宮殿形制。清朝入關以後，到乾隆時期又在這裏加建了西路，由東、中、西三路組成的瀋陽故宮可以說記載了清朝統治者入關前後的歷史。清朝入關以後，沿用了明朝的宮城紫禁城，從而使紫禁城成為經歷明、清兩朝 24 位帝王，使用時間最長的一座封建王城。

北京紫禁城

公元 1368 年 8 月，朱元璋率大軍攻佔元大都城，宣告元亡而明立。朱元璋將都城定在今日之南京，為了避免日後諸王子爭奪王位的禍亂，他將成年的王子都分封至各地為王，其四子朱棣被封至大都為燕王，將大都改稱北平。朱元璋在位 31 年，死後將王位傳給嫡長孫朱允炆。在北平的燕王朱棣不服，起兵推翻了在位三年的侄子朱允炆，自立皇位，國號永樂，並將都城由南方遷至北平，改稱為北京。這時，元朝在北京的宮城已毀，於是明成祖朱棣在永樂五年（1407）下令在元宮城舊地上建造新的宮殿紫禁城。

（一）紫禁城的建造

古時軍隊出征打仗，講究兵馬未動，糧草先行，而建造房屋則需「備料先行」。公元 1407 年明成祖下令建新宮。他首先派出大臣至各地採集各種建築材料。以木材為結構的中國建築自然採集木料最為重要。當時木材的產地集中在江南、湖南、四川諸省，建造龐大的宮殿群體所需木材不僅數量多而且尺寸大。這些木材從山林砍伐後，多由

水路運輸，將木料結紮成木排，順水可漂流，逆水靠人工拉牽，先入長江，再經由南北大運河北上至北京。據文獻記載，自遙遠地區將木料經千辛萬苦運至北京需長達三、四年的時間。這些木料抵京後從水中撈起，運至專設的庫房晾乾備用。當時在京城西單有專為儲存木料的大木倉庫，如今庫房已不在，只留下個「大木倉胡同」的名稱了。

除木料之外，建造宮殿用磚量也很大。宮城四周需用大量城磚，房屋砌牆的牆磚，鋪地的地磚。地磚不只一層，有的地面需要鋪三到七層。紫禁城全部建築用磚據估計需 8,000 萬塊以上。如此大量的磚不可能都在京城附近燒製，有不少磚來自江蘇、山東一帶。其中質量要求最高的是鋪砌在太和殿、保和殿、乾清宮等主要殿堂裏的地面磚。這種磚需要選擇出自江蘇蘇州地區質地極細的泥土經過人工多次篩、洗後製成磚坯。這些磚坯為了防止太陽曬而生裂縫，所以必須放在背陰處晾乾，然後進磚窯經高溫燒製成磚，出窯後經人工逐塊嚴格檢查，凡有破損、裂紋、空洞者皆為廢品。因為這種方形地磚質地堅實，敲之出金屬聲，故稱「金磚」。所有這些產自南方的磚料也都依靠大運河北運。明朝廷一度規定，凡運糧船只經過產磚地，必須裝載一定數量的磚才能放行。磚運至京城後也先存入庫房備用，為此在地安門外特設專為儲存方磚的方磚廠。如今也和大木倉庫一樣，庫房無存，只剩一條「方磚廠胡同」了。

一座紫禁城的建築所需琉璃磚、瓦的數量也很大。這些琉璃構件品種多樣，製作工藝複雜。為了使用方便，當時在京城附近選地燒製供用。北京南城的琉璃廠、郊區門頭溝的琉璃渠都是當時燒製琉璃構件的窯廠舊址。

中國古代建築雖屬木結構，但也有用石料的地方，尤其宮殿建築，主要殿堂的台基、欄杆、台階，金水河上的石橋等等，都需要不少石料。為了建築的高質量，紫禁城內採用的是色白質堅的「漢白玉」石料。它產自河北曲陽縣，產地離北京 400 里，相對於產自南方的木料、磚材距離不算遠，但石料不像木料、磚材，它既不能靠水運，也不能靠人挑肩扛，只能放在車上靠人與牲畜拉行。古代工匠在實踐中想出了聰明的辦法，即沿途打井，利用北方冬季寒冷，滴水成冰，取

井水潑地造成一條冰道，將巨石放在特製的旱船上，靠人力、畜力拉着旱船在冰道上滑行至京城。這樣的辦法自然比較省力，但仍費時費工。紫禁城太和殿、保和殿的前後各有一塊供皇帝上下台基的御道石，長達 16 米，寬 3 米多，重達二百餘噸。從巨石產地運至京城，沿途挖水井一百四十餘口，動用民工達二萬人，拉石隊伍排列成一里長的隊伍，每天才能前進五里路。

這樣的備料工作持續了近十年，才開始了大規模的現場施工。當時召集了來自全國的十萬工匠和幾十萬民工，在這塊佔地 72 萬平方米的巨大工地上，日夜兼施，從打地基、架木構、砌牆、鋪瓦、鋪地、安門窗、油漆彩畫直至修築四圍宮牆，建四方城門樓與角樓，至永樂十八年（1420），紫禁城全部完工。

（二）紫禁城的規劃佈局

首先需要説明宮城的名稱紫禁城的由來。陰陽五行學説是中國古代的一種世界觀與宇宙觀，古人認為世界是由金、木、水、火、土五種基本元素組成。地上的方位分為東、西、南、北、中五方；天上的星座也分為東、南、西、北、中五宮；顏色分作青、黃、赤、白、黑五色；聲音也分作宮、商、角、徵、羽五音。同時將五種元素與五方、五色、五音聯繫起來組成有規律的關係。例如天上五宮的中宮居於中央，而中宮又分為三垣，即上垣太極、中垣紫微、下垣天市。這中垣紫微自然又處於中宮之中央，成為宇宙中最中心的位置，為天帝居所。如今地上的帝王自稱為天之子，他的居住地也自然應稱為紫微宮。漢朝皇帝在長安的未央宮亦稱為紫微宮，明朝將帝王居住的宮城禁地稱為紫禁城，當然也是事出有據。

紫禁城佔地 72 萬平方米，建築數百座，總面積達 16 萬多平方米。這數百座大小殿堂有秩序地規劃佈局，使之既能適合宮殿的使用功能，又能表現出帝王一統天下的威勢。遺憾的是至今尚未發現有當時留下的有關文獻與圖樣，所以現在只能依據現狀，從宮殿傳統禮制、風水學等多方面加以分析與探討。

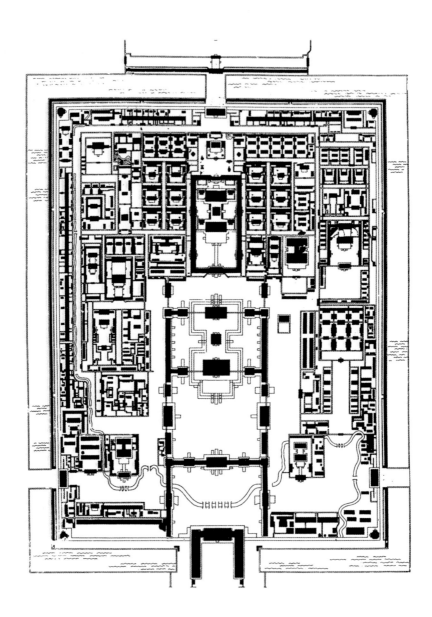

圖 2.10　北京紫禁城平面圖

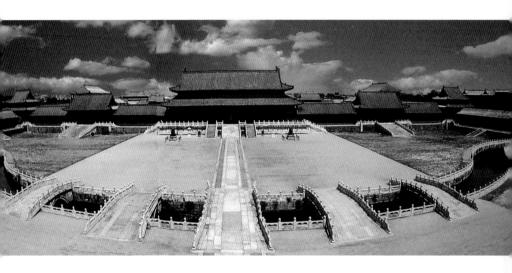

圖 2.11　紫禁城太和門

任何建築首先要滿足的是它的物質使用功能，宮殿也不例外。紫禁城要滿足皇帝及其家族在這裏理政、學習、宗教、居住、娛樂等多方面的需要，根據歷代帝王宮殿的經驗，自然採用前朝後宮、後苑的佈局，即前為上大朝用的太和、中和、保和三大殿，以及在東、西兩側的文華殿與武英殿。前者為皇帝讀書之所，後者為皇帝齋居地。後宮有皇帝、皇后居住的乾清宮與坤寧宮，在它們的兩側有供皇妃、太后居住的東、西六宮，以及皇太子居住的東、西五所。後苑御花園在宮殿最北面。

從禮制與陰陽五行學分析，天帝居所位於宇宙中央，象徵黃土地之黃色也居於五方位之中央，自然界諸山之中，有高峰突出於中央，看上去特別穩定與宏偉，所以以中為貴成了人們的公認，在長期的封建社會中幾乎成為一種禮制。綜觀歷代朝廷的宮殿都採取這樣一種格局，即將重要的建築佈置在中軸線上以顯示出它們的重要性。紫禁城也是這樣，無論前朝還是後宮、後苑，其主要殿堂均放在中央軸線上，從宮殿的南大門午門經太和門、三大殿、後宮直抵北門神武門，貫穿宮城南北，而且明朝在改建元大都城時，還將這條中軸線向南延伸至外城的永定門，向北至鼓樓與鐘樓，形成一條南起永定門、北至鐘樓長達 7,500 米的北京特有的中軸線（圖 2.10）。

在陰陽五行學中，將世界萬物皆分陰陽：男性為陽，女性為陰；前為陽，後為陰；數字中單數為陽，雙數為陰等等。在紫禁城建築佈局中，前朝當為陽，後宮當為陰，因此前朝為單數三大殿，後宮為雙數兩大宮，即乾清宮與坤寧宮，中間的交泰殿是後來加建的。

風水學也是影響佈局的因素。古人經過長期的實踐，知道了人的生活與生產離不開山與水 —— 早期人類生活吃的是野獸肉，披的是獸皮；生火用的是木柴，建房用的木料都來自山林。風水學將「背山面水」歸結為人類最好的生存環境，是「風水寶地」。紫禁城前朝大門太和門前有一條金水河，河上架着五座石橋。這條河並非原有的自然河道，而是建宮時有意挖出來的，引護城河中之水灌流其中。在挖掘宮城四周的護城河時，又將挖出之土堆積到宮城之北而成景山，於是

形成人造的「背山面水」，使紫禁城處於風水寶地之中。

　　從建築所造成的藝術效果考慮，紫禁城充分應用建築群體中庭院的大小、個體建築的高低等等來營造出一種氣氛。走過午門，迎面是一個扁平的庭院。步入太和門，空間擴大至面積達 25,000 平方米的巨大廣場（圖 2.11）。太和殿坐落在北端，在這裏看不見任何樹木、花草。出前朝經乾清門進入後宮，庭院變小了，台基也矮了，也能見到庭院中有些樹木了。最後才來到御花園，園中的亭台樓閣、樹木花草使情緒從威嚴中得到鬆懈。紫禁城建築群的佈置如同一首樂曲，有前奏，有高潮，也有尾聲，從而達到表現封建帝王一統天下、無上權威的藝術效果。

　　中國著名的建築史學家傅熹年先生對紫禁城院落面積與宮殿位置的模數關係進行了探討。根據紫禁城的測圖，他發現後宮三宮所組成的院落東西寬 118 米，南北長 218 米，二者之比為 6：11；由前朝三大殿組成的院落東西寬 234 米，南北長 437 米，二者之比亦為 6：11；而且後者之長寬幾乎為前者的兩倍，即前朝院落面積等於後宮院落的四倍。另外，後宮部分的東西六宮與東西五所，這東西兩部分宮，所長為 216 米，寬為 119 米，其尺寸與後宮院落大小基本相同。由此可以看出，前朝院落和東西六宮、五所的面積都可能是根據後宮院落大小而定。傅先生認為，中國封建王朝的建立，對帝王而言是「化家為國」，因此在紫禁城以皇帝的家即後宮為模數來規劃前朝三殿與其他建築，這是可能的。此外，如果在前朝和後宮院落的四角各畫對角線，則對角線的交叉點正落在主殿太和殿與乾清宮的位置上，所以這很可能是決定建築群中主要殿堂位置的設計手段，中心之前為庭院，之後安量其他建築。這種現象在北京智化寺、妙應寺等重要寺廟中同樣存在。

　　以上就是有關紫禁城規劃佈局的種種分析與探討，在缺失確切史料的情況下，我們只能通過多方面的分析來揭示古代營造者的規劃思想與設計方法。

（三）紫禁城的建築

在介紹紫禁城的建築之前，需要對中國古代的禮制作一簡單説明。中國封建社會長期以禮制治國。禮是甚麼？一部《禮記》對禮作了説明：「夫禮者，所以定親疏、決嫌疑，別同異，明是非也。」「道德仁義，非禮不成。教訓正俗，非禮不備。分爭辨，非禮不決。君臣、上下、父子、兄弟，非禮不定。」（《禮記・曲禮上第一》）這是説禮是明辨是非、決定人倫關係的標準，是制定仁義道德的規範。禮是一種思想，也是行為的規則，它制約着社會的倫理道德，同時制約着人們的生活行為。在《禮記》中也見到不少有關建築形制的要求。例如將城市分作天子王城、諸侯的國都與宗室、卿大夫的都城三個級別，在城樓的高度、城市中南北大道的寬度都分別規定有不同的尺寸。由高到低、由寬到窄，等級分明。在《禮記・禮器第十》中説：「有以大為貴者，宮室之量，器皿之度，棺槨之厚，丘封之大，此以大為貴也。」「禮有以多為貴者。天子七廟，諸侯五，大夫三，士一。」「有以高為貴者。天子之堂九尺，諸侯七尺，大夫五尺，士三尺。」從這裏可以看出，從宮室的大小到死後墳頭的高低、棺槨之厚薄都有等級的制度。紫禁城的宮殿恰恰是充分體現了封建的這一等級制。

1. 午門（圖 2.12）

午門是紫禁城的南大門，它的功能除了是出入宮城的主要通道，也是每年皇帝頒詔書和下令戰士出征和回京後，向皇帝行獻俘禮的地方。它的形式和皇城南大門天安門相似，在高高的城台上坐落着一座九開間的大殿，但不同的是在午門大殿的兩側，各有 13 間殿屋向南伸出，在殿屋兩端各有一座方形殿堂，所以使午門成為一座門形門樓，從三面環抱着門前廣場。這種稱為「闕門」的形式是古代最高等級的門。除此之外，午門大殿屋頂為重簷廡殿式，也是屋頂中最高等級，而天安門為重簷歇山式頂。由此可見，宮城大門比皇城大門要高一等級。午門的城台上正南面開有三個門洞，在東西向城台的角落處又各開一門洞，所以共有五個門洞。南面中央門洞最高最寬，是皇帝

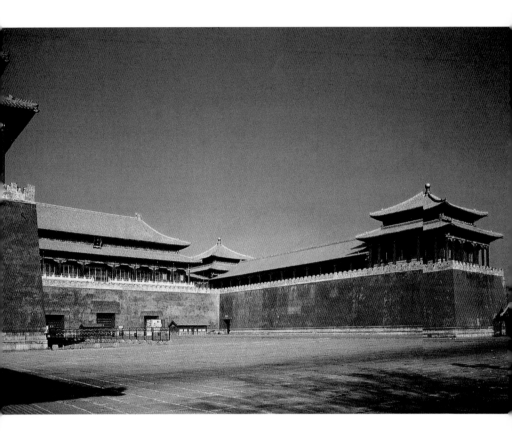

圖 2.12　紫禁城午門

出入的專用門。除皇帝外，皇后舉行婚禮時由宮外迎接入宮，可以由正門進宮。明、清兩朝錄用官吏採取科舉制，各省考中的舉人集中於京城，經統一考取者為進士，各進士還要進紫禁城參加皇帝的面試，取得頭三名的狀元、榜眼、探花出宮時特許走正門，以示禮遇。東西左右二門供文武百官、皇室王公出入。只有在舉行大朝和殿試時，因出入的百官與進士人數過多，才開啟左右掖門供使用。一座宮城大門門洞的使用也體現了封建的等級制。

2. 太和殿（圖 2.13 至圖 2.15）

這是明、清兩朝舉行朝政大典的地方，皇帝登基、萬壽、大婚、重大節日接受百官朝賀、賜宴等都在這裏舉行儀典，所以它位於宮城居中位置。禮制以高為貴，太和殿在宮城諸殿中最高，連台基在內共高三十五米多。殿下有高達八米許的三層台基。這種三層台基除此地之外，只有在永樂皇帝的陵堂裱恩殿、皇帝祭祖的太廟祭殿、皇帝祭天的天壇才能採用。禮制以大為貴，太和殿面闊 11 開間，達 60 米，進深 33.3 米，其面積大小在宮中皆稱第一。禮制以多為貴，大殿前皇帝專用上下台基的御道上雕有九條龍，在陽性的單數中，九為最大數。大殿屋頂的戧脊上已經用了最大數的九只小獸作裝飾了，但宮中的保和殿、皇極殿脊上也用了九只小獸，於是在太和殿脊上九獸之後又持加了一只猴，成為十只小獸。

自從漢高祖自稱為龍之子以後，龍即成了皇帝的象徵，於是在宮殿建築上出現了大量龍的裝飾。明、清兩代朝廷還明令除了皇家建築，不許在其他建築上用龍作裝飾。太和殿從室外的台基、欄杆、建築上的樑枋彩畫、門窗格扇，直至室內的立柱、天花、藻井，乃至皇帝坐的龍椅、椅後的屏風，無不有龍的裝飾。一扇格扇門上就有 57 條龍。有人統計在太和殿的裏裏外外、上上下下，多越 12,600 餘條龍！

在太和殿前方的台基上還有銅製的龜與仙鶴，石製的嘉量、日晷分列左右。龜與鶴均為長壽的禽類，它們象徵着國家的長治久安；嘉

量為國家統一的糧食量器，日晷利用太陽光影能顯示時刻，它們象徵
了全國的統一。台基上下分列着銅香爐，在香爐中以及在銅龜、銅鶴
的空心腹中點上香木，一時間，香煙彌漫，配合着排列在大殿前的文
武百官與儀仗隊的朝賀與吶喊聲，組成一幅頗為威嚴壯麗的場面。

　　前朝除太和殿外，還有中和、保和兩殿與太和殿共處於同一個三
層台基上。中和殿為皇帝上大朝或出宮祭祖、祭天之前在這裏休息、
閱祝祭文作準備之處。平面正方形，屋頂為四方攢尖式。保和殿為皇
帝舉行殿試和宴請王公的殿堂，它面闊九開間，重簷歇山頂，位於中
和殿之北。三座大殿，各司其職，從平面大小、屋頂形式都分出等級
之高低。它們合組成前朝三殿的建築群體。

3. 乾清門與乾清宮（圖 2.18 至圖 2.20）

　　乾清門是後宮南面的正門，按禮制，它應該比前朝的大門太和門
低一個等級。太和門面闊九開間，重簷歇山頂，坐落在一層漢白玉石
的台基上。大門兩側還有昭德、貞度兩座五開間的側門作陪襯，組成
一主二從的形式。在太和門前左右還各有一隻巨大的青銅獅子蹲坐在
雙層須彌座上作護衛。而乾清門只有五開間，單簷歇山頂，坐落在單
層石台基上，門前也有一對銅獅子，但這裏的台基與獅子都比太和門
低小。乾清門兩側沒有側門，只用了兩座影壁呈「八」字形連在大門
前側，以增加大門的氣勢。

　　乾清宮是後宮的正殿，是皇帝皇后的寢宮，平時不上大朝時，皇
帝也在這裏批閱奏章，召見大臣處理政務。大殿面闊九開間，重簷廡
殿頂。與太和殿相比，雖然也用了最高等級的屋頂形式，屋脊上的小
獸也用了九個，但面闊和大殿面積都不如太和殿，殿下的石台基只有
一層，而且用平台直接與乾清門相連，進後宮大門後可以平步走向大
殿，不必上下台基，大大減少了前朝那種威嚴的氛圍。清雍正皇帝將
寢宮換到西六宮的養心殿，乾清宮成為帝王日常處理政務之處，每逢
節日皇帝還在這裏舉行內廷朝禮和賜宴百官，所以大殿內也設有皇帝
寶座，座前設御案，座後立屏風。它的規格如同太和殿，只是一個供

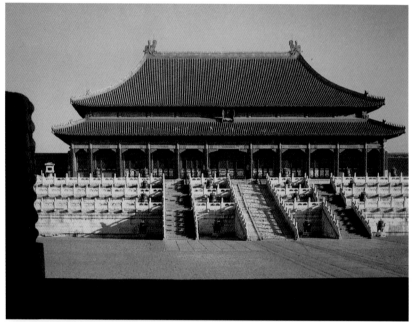

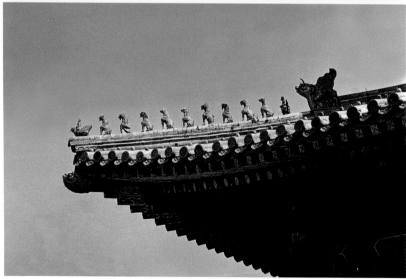

圖 2.13　紫禁城太和殿

圖 2.14　太和殿屋脊上的小獸

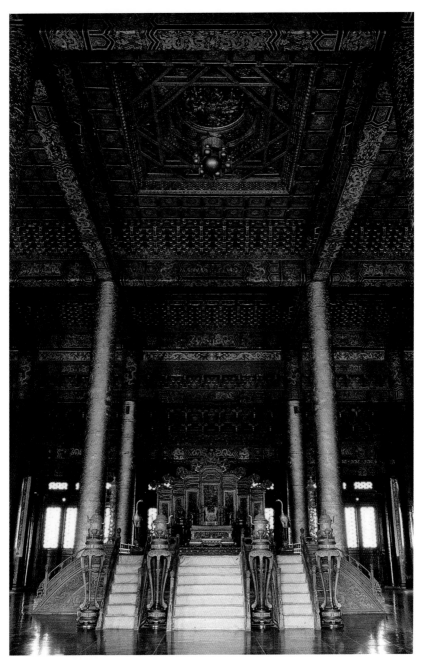

圖 2.15　太和殿內景

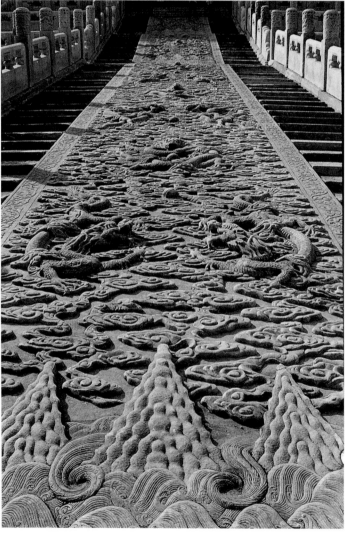

圖 2.16 紫禁城前朝太和、中和、保和三大殿
圖 2.17 紫禁城保和殿石御道

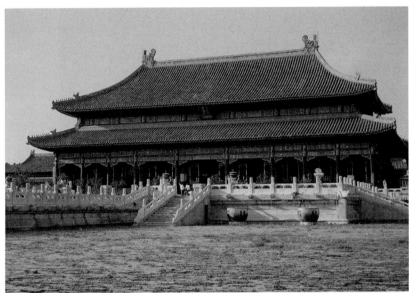

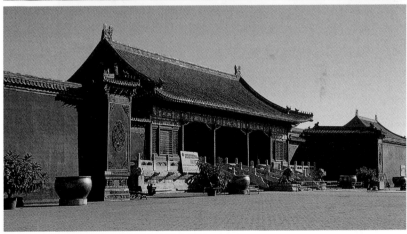

圖 2.18　紫禁城乾清宮
圖 2.19　紫禁城乾清門

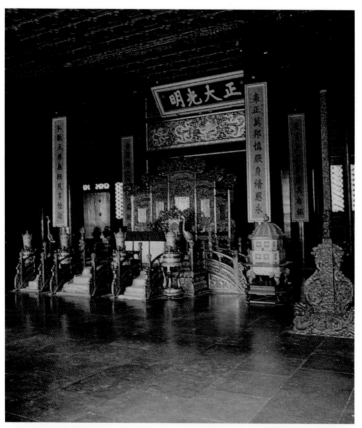

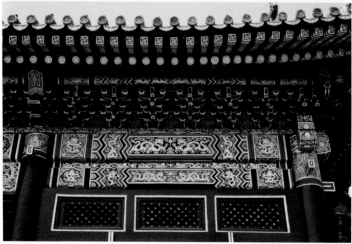

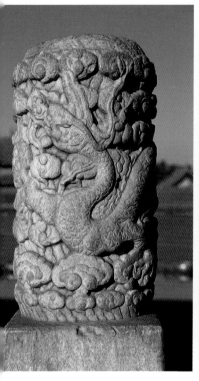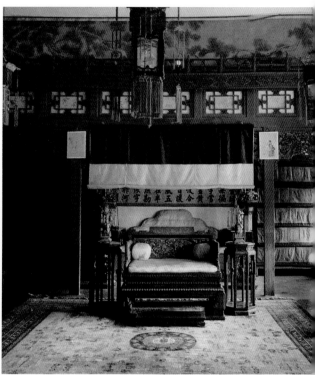

圖 2.20　紫禁城乾清殿內景
圖 2.21　紫禁城宮殿的金龍和璽彩畫
圖 2.22　紫禁城石欄杆柱頭上的龍鳳雕飾
圖 2.23　紫禁城養心殿東暖閣

大朝,一個供日朝所用。

明朝紫禁城建成時,乾清宮後面只有坤寧宮,從而形成前三殿、後二宮的格局。坤寧宮為皇后居住的正宮,所以規格也不低,與乾清宮一樣也是重簷廡殿頂,面闊九開間。明嘉靖年間在乾清與坤寧兩宮之間加建了一座交泰殿。殿不大,平面正方形,四角攢尖頂,是皇后在重大節慶日受皇族朝賀之處,清乾隆帝後成為存放皇帝專用寶璽的地方。如此一來,後二宮變為三宮,組成為前朝三殿、後寢三宮的現狀。

前三殿與後三宮相比,論面積大小,前已說明,前三殿院落面積為後三宮院落的四倍。論建築形象,三殿與三宮同樣都處於同一台基之上,但前者為三層台基,後者只有一層。論裝飾,都屬皇家建築,都以龍為主要裝飾題材,但後宮為皇帝、皇后所共用,所以裝飾題材中除龍之外,又加了象徵皇后的鳳。在乾清宮後簷和交泰殿的樑枋彩匣,由前三殿的金龍彩畫變為金鳳彩畫了。在台基欄杆的柱頭上,前三殿用的全為雕龍,而後宮用雕龍、雕鳳交錯並列,前朝三殿需要的是開闊、神聖、宏偉,而後三宮需要的是較為平和,少有威嚴、逼人之感。

4. 養心殿(圖 2.23)

養心殿位於後宮西六宮之南,自從雍正皇帝由乾清宮遷移到此居住以後,這裏就由普通的一組宮室變為朝廷中心。帝王除在此居住之外,也在這裏與大臣議事處理日常政務。養心殿分前後兩部分,後殿為寢殿,前殿理政。前殿中央設有寶座,東間為暖閣,也設有御椅,為皇帝與大臣議事處。公元 1861 年,清咸豐皇帝病逝,同治皇帝即位,年方六歲。其母慈禧太后葉赫那拉氏陰謀篡權理政時,小皇帝坐在御椅上,椅後掛一垂簾,慈禧太后坐在簾後發號施令,行使實權。這就是清朝有名的「垂簾聽政」。如今東暖閣依然保持着當時的陳設,向今人展示出清朝廷那一段特殊的歷史。

建築是一部史書,而紫禁城 —— 這一座唯一留存至今的中國封

建時期的完整宮城，記載着中國封建社會的政治、文化與科技，更是
一部珍貴的歷史教科書。

第三章

肃穆陵寝

——中国古代陵墓

　　古人稱埋葬死人的場所為墓，或為墳墓。帝王之墓稱陵。這裏講的陵墓為帝王之陵與平民之墓，但以陵為主。

陵墓的產生

　　中國古人有這樣的生死觀：人活着生活的世界稱為「陽間」，人死後只是肉體消亡而靈魂依存，然後到另一個世界去生活，那就是「陰間」或稱「冥間」，而且在陰間生活的時間要比在陽間的長久，所以，人在陰間同樣需要衣、食、住、行。古人將平時的住房稱「陽宅」，將死後的陵墓稱「陰宅」。正是由於這種生死觀，才產生了墓葬與祭品，普通百姓在埋葬故人時，在墳前燒一些紙紮的房屋、用具和紙錢，以供他們在陰間使用。有錢人家則用一些陶土燒製的住屋模型、生活用具以及錢幣，放在死者的墓穴中。集中了全國人力與物力的封建皇帝更加重視自己死後陰宅的建造，這就是陵墓。自秦始皇開始，歷史上多位皇帝都是在登位後首先建造皇宮，其次就是建造皇陵。帝王要求「生不帶來，死要帶去」，於是，生前上朝時排列在大殿前的儀仗隊和文武百官，在陵墓中就出現排列了石人、石獸的神道；宮城中的前朝大殿就變成了在陵墓中的祭殿，宮中的後宮寢殿就成了陵墓中的地宮。平時供放在宮中皇帝喜愛的器物，也都作為殉葬品存入地宮。正是這樣的習俗，產生了中國古代特有的厚葬制和陵墓建築群體。

歷代重要陵墓

1. 秦朝

　　秦始皇統一天下，即開始在咸陽大建宮室，與此同時，也在陝西臨潼縣的驪山北麓開始建造始皇陵（圖 3.1）。皇陵規模很大，如今見到的僅存一座由多層夯土築成的陵體，近方形，邊長約 350 米，高 43 米。此陵體已經兩千多年的歲月剝蝕，原始形體當更為巨大。陵周圍有內、外兩層圍牆，內牆周圍共長 2,500 米，外牆共長 6,300 米。據史料記載，當時動用了 70 萬民工，歷時 39 年，可見工程之浩大。關於陵體下地宮的情況，《史記·秦始皇本紀》中描述為「穿三泉，下銅而致槨，令匠作機弩矢，有所穿近者輒射之。宮觀、百官、奇器珍怪徒臧滿之。以水銀為百川江河大海，機相灌輸，上具天文，下具地理⋯⋯」說明地宮內放滿了珍珠寶石，地下宮殿館所的天花與地面上都有日月星辰和江河湖海的印記，並且以水銀充填在江河之中。這種景象是否如實，在地宮尚未發掘之前無法證實，但近年經科學儀器探測，地宮之內確有水銀成分。1974 年當地農民在耕作時無意發掘出陶俑構件，考古學家經過考察，在皇陵外垣牆東側發現了規模巨大的兵馬俑坑（圖 3.2）。如今已發掘三處，最大的一處面積達 230 米 ×62 米，其中共有六千餘兵俑。從已發掘的地坑中可以看到，陶俑分作弓卒、步兵、騎兵、戰車兵。他們分別組成方陣，整齊地排列在地下。秦始皇生前有專門保衛帝王的近衛軍，這兵馬俑也就是他死後的近衛軍。值得注意的是這龐大的兵馬俑，位居皇陵外垣牆之外，而且至今已發掘的還只是它的一部分，由此可見，始皇陵的規模之大的確可以說是空前絕後了。

2. 唐朝

　　在中國長期封建社會中，唐朝是盛期，政治穩定，經濟得到發

圖 3.1　陝西咸陽秦始皇陵
圖 3.2　秦始皇陵兵馬俑坑

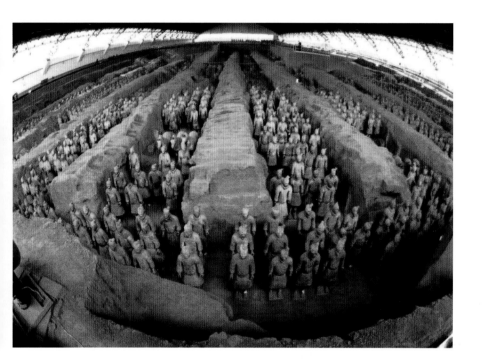

展，國土廣闊而較安定，故稱「盛唐」。盛唐之盛表現在城市上有一座面積大而有嚴整規劃的長安都城，在長安城的內、外先後建設了兩座宮城。表現在陵墓上，唐朝皇陵繼承了以前皇陵的形制，但採用自然山體為地宮場所，因而增添了皇陵之氣勢。

唐乾陵為唐高宗與皇后武則天合葬之陵，位於陝西乾縣（圖 3.3、圖 3.4）。乾陵選擇了當地的梁山作為陵地。梁山有一大二小三座山峰，北峰最高，其南有較低二峰分列左右。皇陵將地宮設在北峰之下，開掘山石，建隧道深入地下。在北峰四周建方形陵牆，四面各設一門，在南面的朱雀門內建有祭祀用的獻殿，陵牆四角建角樓。乾陵將闕門設在南二峰之頂，山峰高約四十米，其上有當年土闕遺址。南二峰之南約三公里處又設立第一道門，至今尚存有東西二闕遺址，殘高約 8 米，可見當年闕門的氣勢也不凡。乾

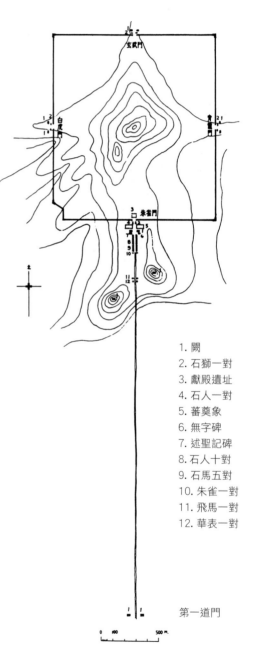

1. 闕
2. 石獅一對
3. 獻殿遺址
4. 石人一對
5. 蕃奠象
6. 無字碑
7. 述聖記碑
8. 石人十對
9. 石馬五對
10. 朱雀一對
11. 飛馬一對
12. 華表一對

第一道門

0 100 500 M.

圖 3.3　陝西乾縣唐乾陵平面

圖 3.4　梁山唐乾陵

陵神道設在南二峰闕門之北，沿神道兩側依次排列着華表、飛馬、朱雀各一對，石馬五對，石人七對，石碑一對。在石碑以北設第三道闕門，門前有當年臣服於唐朝的外國君王的石雕像 60 座，每座雕像之後都刻有國名和人名。這群雕像的出現，自然是借以顯示唐朝當年名揚天下之國威。乾陵自第一道闕至北峰下的地宮，自南往北，共長四公里。多少年來，不少國人都希望乾陵能得到考古發掘，但因條件尚不成熟，未獲國家批准。這座盛唐時期的皇陵地宮內到底存藏了哪些稀世珍寶，只有後人能看到了。

3. 明朝

明太祖朱元璋定都南京，死後選擇了在南京城外鍾山主峰下建造了明孝陵。孝陵按照傳統皇陵的形制，陵前設神道，列立眾石像生。過神道經櫺星門，過金水橋至陵墓中心區，由南而北先後佈置大紅門、祾恩門、方城明樓、寶頂。地宮設在寶頂之下。它不像唐代皇陵將地宮放在山體之下，而是深埋於山體之前，地上用土堆積成圓形寶頂。孝陵地面上的建築序列比前朝皇陵更顯完備。

如今，孝陵除神道外，其餘殿堂皆毀壞無存，但它確定了明朝以後諸皇陵的形制。

明永樂皇帝將國都由南京遷至北京的第二年即開始建造紫禁城，幾乎與此同時，也開始了皇陵的建造，在京郊各地選擇風水寶地。北京北郊昌平縣境內有一天壽山山脈，北有主峰，左右有山峰相抱，圍成一處平坦地，其中有水流經過，南面遠處有朝山，實為一處能夠避風聚水的風水寶地，於是在這裏建造了永樂帝的長陵（圖 3.7、圖 3.8）。長陵選在天壽山環抱地的北端，背有主峰相依，前臨開闊之勢，佔據着中心位置。永樂之後，明仁宗繼位，建立了獻陵，位於長陵之西側。繼之明宣宗又建景陵於長陵之東側。在建景陵時，在陵區的南端建立了一座「大明長陵神功聖德碑」，碑上刻的是明仁宗朱高熾所寫頌揚其父永樂皇帝一生豐功偉績的碑文。石碑立在碑亭內。在碑亭之後開闢了一條神道，兩旁列立石像生。在仁宗與宣宗之後，

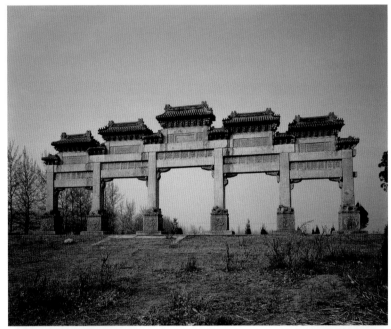

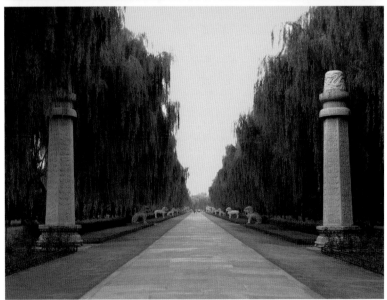

圖 3.5　明十三陵石牌樓

圖 3.6　明十三陵神道

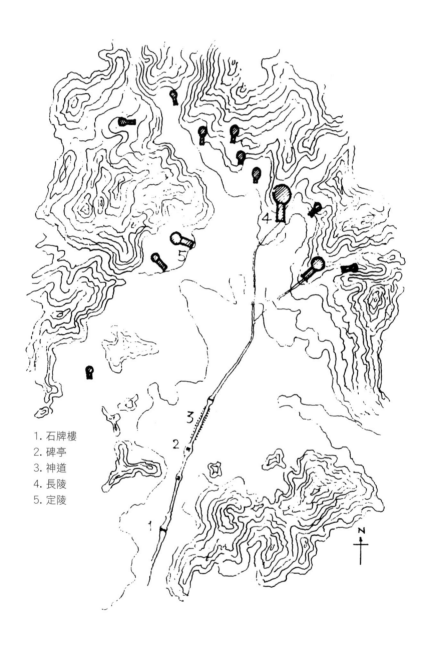

1. 石牌樓
2. 碑亭
3. 神道
4. 長陵
5. 定陵

圖 3.7　北京昌平明十三陵平面圖

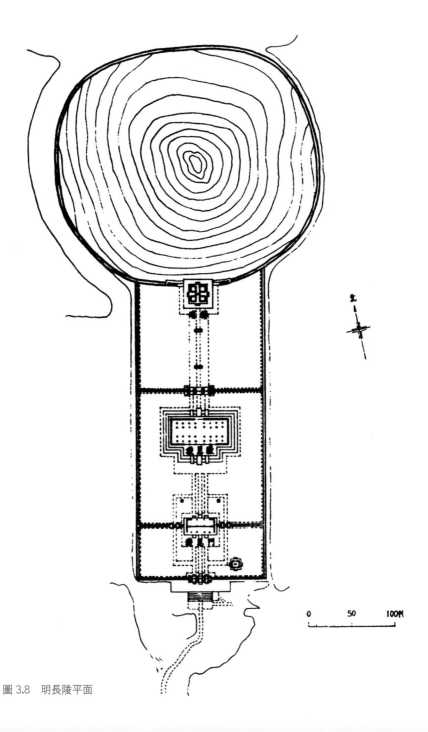

圖 3.8　明長陵平面

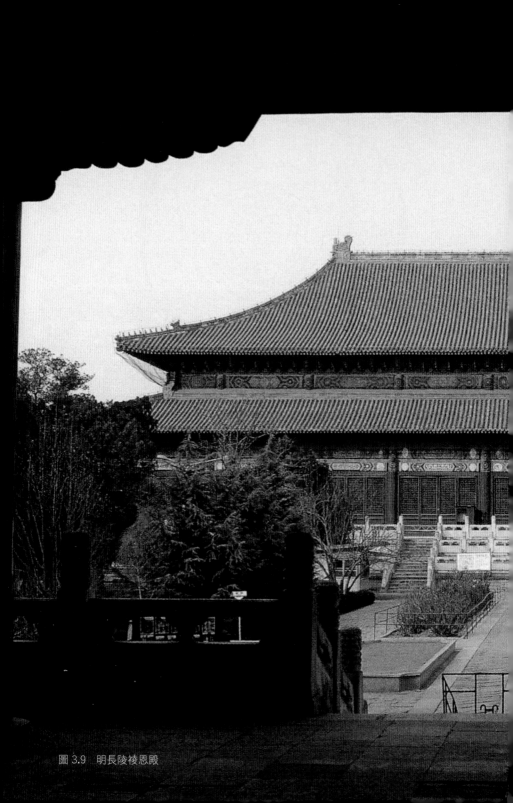

圖 3.9　明長陵祾恩殿

又有七位明帝都將自己的皇陵建在天壽山之前，羅列在長陵兩側。從永樂皇帝的長陵開始，直至明朝最後一位皇帝崇禎的思陵，長達二百三十多年，在天壽山山麓形成了一個龐大的皇陵區。經過歷代經營，形成了一個眾陵共有的陵區入口。陵區入口的最前方是一座六柱五開間的巨大石牌樓，牌樓遙對着天壽山的主峰（圖 3.5）。從牌樓往北約 1,200 米處為陵區的大門大紅門，進門後約 600 米處為碑亭，再往北即為長約 1,200 米的神道（圖 3.6），兩旁立着文臣、武將、大象、駱駝、馬等 18 對石像生。神道一端即欞星門。自石碑亭至欞星門，自南至北長達 3,000 米。走在這條陵區大道上會感到一種神聖與肅穆。進入欞星門有大道直通長陵，並有若干分道通向其他各座皇陵。

明長陵在十三陵中建得最早，完成於永樂二十二年（1424）年，規模也最大，佈局十分規整。最前方為長陵大門，其後為祾恩門，門內為祾恩殿（圖 3.9）。殿後為方城明樓，這是在方形城台上立一碑亭，石碑上書刻陵主姓名。其後為圓形寶頂，地宮深埋下方。整座長陵前後有三進院落，其中祭殿祾恩殿居於中院。它是陵中最主要的大殿，面闊九開間，大小幾與太和殿相同，屋頂也用重簷廡殿式，殿下有三層台基。由於此殿為皇帝死後祭殿，不如生前用殿，所以台基不如太和殿之高。大殿內部 32 根立柱全部用整根楠木製成，最高的達 12 米，最粗的直徑 1.7 米。楠木立柱保持木料本色，天花用綠色井字方格。殿內雖不如太和殿華麗，但更顯端莊肅穆（圖 3.10）。

明定陵是明神宗萬曆皇帝的陵墓（圖 3.11、圖 3.12）。神宗在位 48 年，是明朝在位時間最長的一位皇帝。初登皇位，即親自到天壽山選定陵址，經六年建成。定陵地上陵址與地下宮室都很講究，當陵墓完工後，萬曆帝親臨陵地視察，高興之餘竟下令在地宮內設宴與群臣飲酒慶賀。1956 年考古學家對定陵地宮進行了發掘，使深埋於地下的宮室得以展示。地宮位於寶頂下中央偏後，與地上陵殿同在一中軸線上。由前殿、中殿、後殿及左右配殿共五個墓室組成，全部用石材築造，面積達 1,195 平方米。中殿內陳設着萬曆皇帝與兩位皇后的寶座，座前有供燃點長明燈的大油缸。後殿橫列着石質棺床，床上置放皇帝、皇后的棺槨，

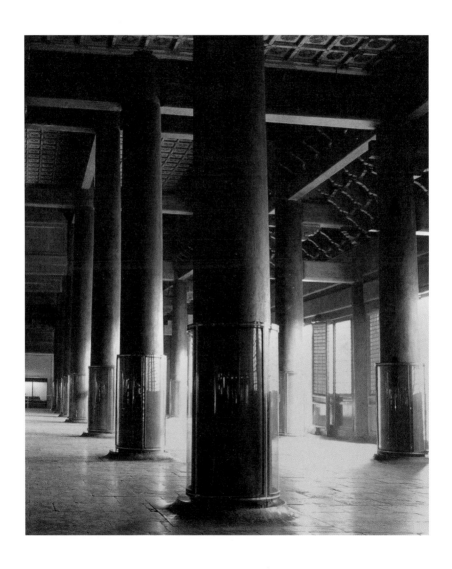

圖 3.10　明長陵祾恩殿內景

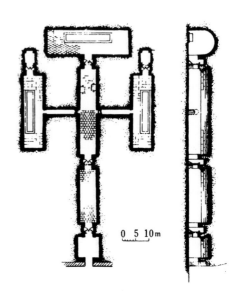

0 5 10m

圖 3.11　明定陵地宮平面

以及滿裝各種殉葬品的大木箱。各墓室之間均設有石門，安有石門扇，高約三米，重約四噸，很難打開。定陵的地上部分的佈局與長陵幾乎相同，它的地宮形制在明朝諸皇陵中應該有代表性。

4. 清朝

　　清朝在入關前的兩位皇帝清太祖與清太宗死後都在瀋陽修建了皇陵，其中福陵為太祖努爾哈赤的陵墓，建在瀋陽城郊，以大山為依（圖 3.13）。昭陵為太宗皇太極之陵，完全是建在平地上。一心要漢化的清初這兩位帝王在陵墓上也繼承了明皇陵的形制，前有石牌坊、大紅門、石像生、碑亭，後有隆恩門、隆恩殿、方城明樓和最後的寶頂，組成皇陵建築群體。如果與明十三陵相比，這兩座陵因為只是單體，其石像生組成的神道遠不及明陵那麼長，這裏的隆恩門都建成三層樓閣，高據於城牆之上。城牆繞陵寢一周，與方城明樓的城台相連，組成一座方城。在四角還建有角樓，這是在明皇陵中未見到的。除瀋陽二陵外，在遼寧新賓縣還建有一座永陵，這是埋葬清太祖的父親等遠祖的陵地，規模較小。它與福陵、昭陵合稱關外三陵，同屬清皇陵系列。

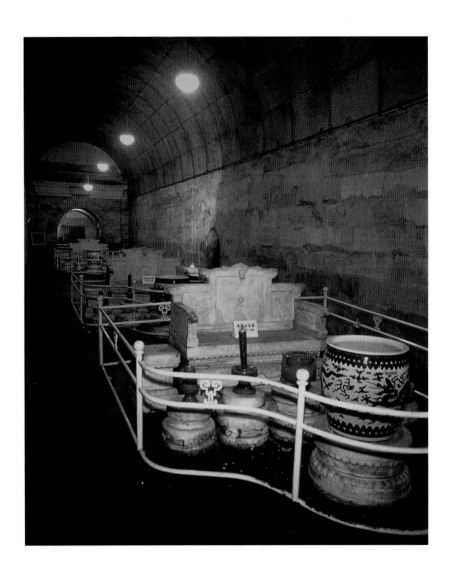

圖 3.12　明定陵地宮

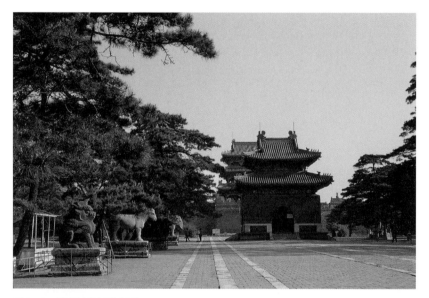

圖 3.13　遼寧瀋陽清代福陵

　　清兵入關後對明朝的紫禁城沒有毀也沒有燒，而是接收為清朝
廷所用，包括紫禁城左右的太廟與社稷壇，京郊四方的天、地、日、
月四壇，但皇陵無法接收，所以朝廷進駐紫禁城後即開始籌建陵墓。
公元 1644 年清朝廷入關時，順治皇帝年方七歲，在位只有 17 年，就
在這短短的十多年中，他親自在京郊各地尋找陵地，最後選中在河北
遵化縣燕山腳下建造了自己的陵墓清孝陵（圖 3.14）。孝陵承襲明陵
形制，前有牌樓、神道、碑亭，後有隆恩門、隆恩殿與方城明樓，最
後為寶頂。孝陵之神道長達五公里，不但比關外的福、昭二陵的長，
而且還超過了唐乾陵與明十三陵神道之長，道兩側佈置着 18 對石像
生。這條神道也成為清東陵多座皇陵共有的陵前之道。

　　清康熙帝也在孝陵建景陵（圖 3.15），到清朝入關後的第三任帝
皇雍正，他的陵墓原亦選在景陵之側，但他認為，此處土質欠佳，風
水不好，命令下臣另尋墓地，結果在京城之西河北易縣泰寧山下尋得
風水寶地而修建了泰陵（圖 3.16）。從此皇陵分據東西兩處。此舉違

反了「子隨父葬」的祖訓，雍正帝特讓屬下建造了東西二陵，離京城不遠，可謂並列神州的輿論。待乾隆皇帝建陵時，按「子隨父葬」應選在西陵，但又怕如此下傳，其結果是荒廢了東陵。於是決定選葬東陵，並立下規矩，其子之陵選在西，其孫之陵選在東，形成父子陵分葬東西的格局。清朝廷入關後，自順治帝至清亡共經十位帝王，除末代皇帝溥儀以外，陵地在東陵的有順治、康熙、乾隆、咸豐、同治，在西陵的有雍正、嘉慶、道光、光緒。清朝皇陵制與明朝不同的是開始有皇后陵。朝廷有制，凡皇后死於帝王之前者可隨帝王同葬皇陵，死於帝王之後者可另於皇陵之側另建后陵，其形制與皇陵相似，但規模較小。另外，也允許皇帝嬪妃另建墓地，稱妃園寢。一座園寢中前有享殿，後院排列着埋葬同一皇帝的眾妃嬪的圓柱形寶頂。因此，清東西二陵的陵區雖不如明十三陵區大，但其中陵墓總數則比明陵多。例如，清西陵有皇陵四座，后陵三座，妃園寢三座，其他如公主、王子墓四座，共計十四座。

　　東陵之裕陵，這是清乾隆帝的皇陵。乾隆在位 60 年，正值清朝政局統一安定，經濟發展，國力充實之時，他與康熙、雍正祖孫三代共在位 133 年，佔了清朝統一中國時期的一半，史稱「康雍乾盛期」。這位盛期之王，不但在紫禁城內建造了留待他退下皇位時的住所寧壽宮建築群，而且也細心經營他的死後居所皇陵。裕陵建造十年而成，地宮內除乾隆帝外，還有兩位皇后和三位皇妃。裕陵地宮經考古發掘，裏面的殉葬品因曾經被盜而損失一空，但地下宮室卻保存完整。地宮全部用石料建造，石牆、石地、石料拱券頂，連宮門的門扇都是用整塊石料製成。地宮由明堂、穿堂和金券三部分組成，前後達 54 米。各室之間設有四道石門，在八扇門板上分別雕着一尊菩薩，門道券洞兩壁雕有四大天王，走進主要宮室金券，四周牆壁滿刻印度梵文的經文和用藏文注音的番文經書，梵文 647 字，番文 29,464 字。兩面牆上雕有佛像和佛教八寶圖案，金券拱形頂上雕有三朵大佛花，花心由佛像與梵文組成，外圍有 24 個花瓣（圖 3.17）。可以說整個地宮除地面外，四周幾乎滿佈石雕。乾隆帝很信佛教，死後將自己的地宮陰宅也佈置成一座佛堂了。

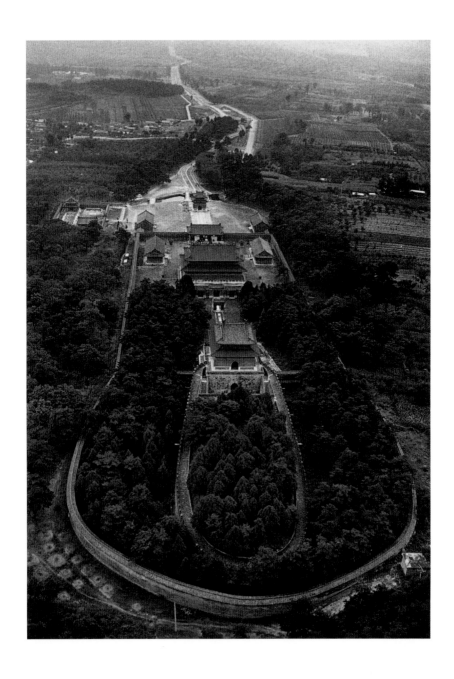

圖 3.14　河北遵化清孝陵

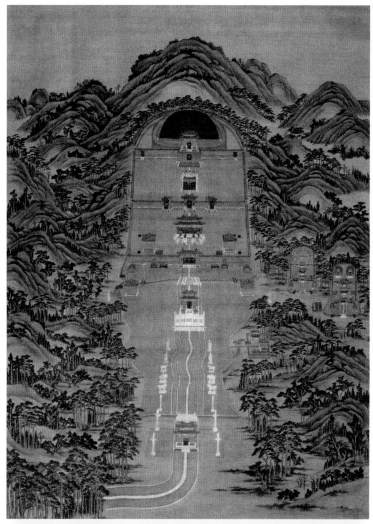

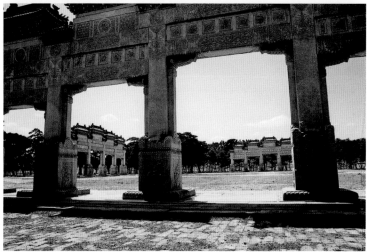

圖 3.15　清代景陵圖
圖 3.16　河北易縣清西陵入口

圖 3.17　清乾隆帝裕陵地宮的佛像

清東陵還有一座普陀峪定東陵。定陵為咸豐皇陵，定東陵在其東側，當為咸豐的兩位皇后慈安與慈禧的后陵。定東陵建於同治時期，由隆恩門、隆恩殿、明樓、寶頂等部分組成，經六年建成，其規模在諸后陵中也算講究的了。但兩朝垂簾聽政，掌握着朝廷實權的慈禧太后仍不滿意，在 60 歲大壽後下令將定陵地面建築拆了重建，直至其去世時才完工，前後經 14 年比初建時還費時長久。重建後的隆恩殿全部用楠木與花梨木建造，在大殿的樑枋、天花上不施色彩畫、而在木料本色上用金箔繪製龍、祥雲、植物、花卉等紋樣。在大殿內牆四壁鑲嵌着貼金的雕花面磚，磚面上刻有「萬字不到頭」、「五福捧壽」等題材的裝飾。此座隆恩殿看上去也並不華麗，但在所用材料和裝飾技藝上，都超過其他后陵，甚至比皇陵還要講究（圖 3.18）。還值得注意的是此殿石台基上雕飾，台基四周圍有石欄杆，欄杆由望柱與欄板兩部分組成。在紫禁城主要大殿的石欄杆上均有石雕做裝飾，欄杆望柱頭上多用龍紋、鳳紋，有的全用龍紋，有的龍、鳳紋交替使用。在御花園欽安殿的欄杆欄板上見到用龍紋裝飾，兩條龍在欄杆上一前一後追逐着。但是，在定東陵隆恩殿的欄杆柱上，柱頭全部用鳳紋，柱身上刻着一條龍，龍頭向上仰望着鳳。在欄板上雕有鳳在前、龍在後追鳳的場面，大殿四周 69 塊欄板的兩面共有 1,378 塊龍追鳳的石雕。在殿前上下台基的台階中央是御道、紫禁城前朝三大殿前後兩塊御道上均雕有九條龍以象徵真龍天子帝王專用之道，而在這裏也變成鳳在上、龍在下的石雕了。在這座大殿的石雕上也記載了清朝末期那一段特殊歷史。

陵墓價值

概括地看，陵墓的價值表現在三個方面，即陵墓建築價值、藝術價值和墓中藏品價值。

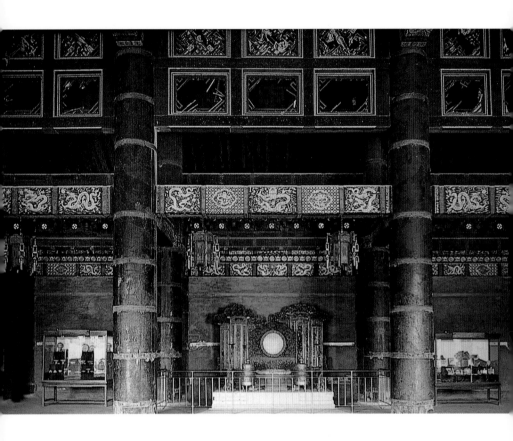

圖 3.18　清代定東陵大殿內景

（一）陵墓的建築價值

首先是指陵墓成為中國古代建築中一種類型。歷代陵墓作為一種建築群體，它的形制固然來自宮殿群體，例如前朝後寢的佈局，但陵墓還是有其本身的特徵，經過長期實踐，使它形成了牌樓、碑亭、欞星門、陵門、陵殿、明樓、寶頂等組成的較為固定的形制，從而使中國陵墓在世界各國古代陵墓中成為有鮮明特徵的一種類型。其次，陵墓建築的地宮部分為了保持堅固和耐久，多採用石料和磚材築造，這樣就使以木結構為主的中國古代建築多了一種石結構建築的類型。從已經發現的實例看，漢代的墓室除了少數仍用木結構，大多數墓室，尤其是小型墓室，都採用大型石材建造。墓室的四壁、牆和地都用長條形的石材或磚材鋪砌，其大小為長 0.6—1.6 米，寬 0.16—0.5 米，厚 0.2—0.3 米。其中磚材為空心，以減輕重量。磚材質脆，尺寸過長易折斷，所以為了擴大墓室空間，墓頂由磚材平鋪改為用多塊磚材組合成多邊拱形式，繼而用小型磚發券而成墓頂（圖 3.19）。由大型磚改為小型磚作墓壁與墓頂，不但擴大了墓室空間，同時在技術上也是一種進步。河南密縣打虎亭有一座漢代墓，地下墓室為磚石拱券結構，前、中、後三間墓室四壁皆用大石板砌成，表面上均有精美雕刻。宋朝商品經濟得到發展，所以，除皇陵外，在各地出現了一批官吏與富商的墓室。這些墓規模不大，但製作精良。山西侯馬有座董海墓，建於公元 1196 年，墓分前、後二室。前室為 3.4 米見方形，四周牆下設須彌座，四角有立柱，柱上有斗拱支撐着頂上八角形的藻井（圖 3.20A）。室正面有兩柱歇山頂的門樓一間，兩側牆上雕刻着孔雀與牡丹的裝飾。在侯馬郭牛村還有一座建於公元 1201 年的董明墓，前室正面用倚牆壁柱分作三開間，中央開間有墓主夫婦分坐於小桌兩旁，手中各執佛珠與經卷，面目安詳，略帶笑容，小桌上還放着一叢花卉（圖 3.20B）。左右開間雕有雕花屏風。屋簷之上有一歇山頂的小戲台，台上五位彩色戲俑正在表演。侯馬市這兩座董海與董明之墓規模都不大，全部用磚材砌造，它們的特點都是用磚雕表現出墓主人生前的生活環境與生活狀態。墓室如同由四面房屋圍合而成的四合院住

圖 3.19　漢代墓室結構圖

宅，在宋、金時期地面住宅建築不復存在的情況下，這些墓室給我們留下了珍貴的資料。明、清兩朝從已經發掘的幾座皇陵來看，其地宮皆由石料建造，它們給後代留下了中國古代地下石構建築的形制（圖3.21）。

（二）陵墓的藝術價值

這裏講的不是陵墓的建築藝術價值，而是指附設在地宮墓室石材、磚材上的雕刻和地上建築群中眾生石像等所具有的藝術價值。

中國各地先後發掘出不少漢墓。這些漢墓中不少是由大型磚材與石材構建墓室的。為了美化死者生活的環境，多在這些磚、石露明的表面上雕刻裝飾，所以將這樣的磚與石稱為「畫像磚」與「畫像石」。首先從這些畫像磚、畫像石裝飾的內容看，都是當時為人們所熟悉的人物、動物與植物的形象，以及當時流行於社會的神話故事。例如人物中的文臣、武將，動物中最常見的是馬，立馬、奔馬、躍馬等各種神態之馬。此外，也有鹿、豹和神話中的龍、鳳、虎、龜四神獸，人類早期的伏羲、女媧等等。除個體形象外，還有不少是表現當時人們生產和生活的場面。一幅漁獵圖，畫面上有飛在空中的鳥，遊在水中的鴨、水下的魚，漂浮在湖面上的荷葉和挺立的蓮蓬，兩位農夫手持

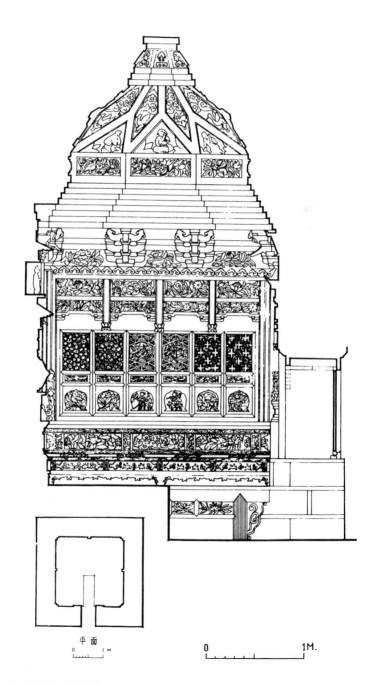

平面

0 ⸺⸺ 1M 　　　　0 ⸺⸺⸺⸺⸺ 1M.

圖 3.20A　山西侯馬董氏磚墓圖

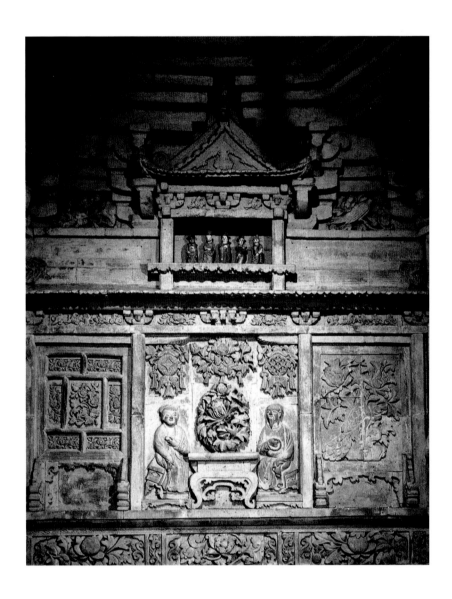

圖 3.20B　山西侯馬董明墓墓室

圖 3.21　北京明定陵地宮

弓箭射向天空，地上的魚鷹還等待着下湖捕魚（圖 3.22）。一幅鹽場圖，描繪的是鹽工在高高的井架上利用滑輪在提升井中的鹽水，然後用鍋爐將鹽水煉成鹽，鹽井旁是堆積如山的成鹽。（圖 3.23）一幅農耕圖，刻畫的是農夫們高舉鐮刀在收割稻穀，另一個農夫肩挑手提着飯籃將飯食送到田邊。另一幅農耕圖，刻畫的是幾位農夫在地裏播種，有意思的是這幾位農夫高舉農具，動作整齊劃一，如同舞蹈（圖 3.24）。可見，刻畫者不只是客觀描繪現實，而是在進行藝術創作了。在畫像磚、畫像石上還見有描繪普通百姓的遊樂場景，如擊鼓對唱、對刺、鬥雞、鼓舞，用簡潔的畫面將場景描繪得十分真實而生動（圖 3.25）。這些刻畫在墓室磚、石上的眾多畫面，如同古代文獻一樣，使我們形象地認識了人們的勞動與生活，具有很高的史料價值。在這裏還要同時提出的是這批畫像所具有的藝術特徵。首先在場景構圖上的創意性。它並非嚴格按照人眼所見到的真實透視畫面，它可以將要表現的諸種形象按立面的形式上下組合在一起。例如，在漁獵圖中將飛禽、水鴨、蓮荷、遊魚上下排列在一起，它們不分遠近，而大小等同，甚至將水中遊魚畫得比人體還大。其次是個體形象表現上的神態寫意性。畫像磚畫像石上的圖像多用平面的線刻和淺浮雕表現，還特別注意以簡潔的手法去刻畫出人物、動物的神態。在擊鼓對唱中的人物，瘦小的人腦袋和軀體並不符合人體的比例，但他們的軀體動作卻表現出了雙人擊鼓的舞姿。鬥雞中的兩只鬥雞刻畫出它們挺起的雞尾，即表現出了在對鬥中的發力，用簡潔的線條勾畫出鬥雞人的快樂神態。從這裏可以看出中國傳統藝術中那種散點式、全方位的構圖，和注重神態的表現方法，早在漢代工藝匠人身上就已經表現出來了。

現在看陵墓建築群地面上的石雕作品。墓前設置神道石像生的做法在漢朝已經有了，可惜的是，幾座漢朝皇陵的地面建築都蕩然無存，但在漢武帝茂陵之東卻留下一座霍去病的墓。霍去病為西漢名將，先後率兵出征反擊匈奴，立下赫赫戰功，去世時年方 24 歲。漢武帝特許在他的皇陵之東修建了墓塚。墓塚呈山形，象徵這位將軍征戰之地的祁連山。墓前兩側羅列有象、牛、馬、豬、虎、羊等，寓意

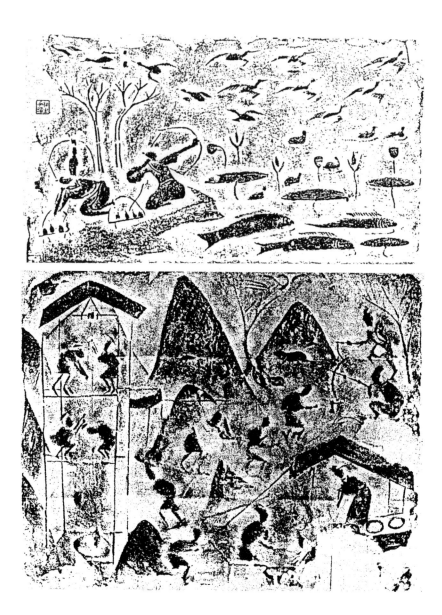

圖 3.22　漢畫像石上的漁獵圖
圖 3.23　漢畫像磚上鹽場圖

圖 3.24
漢畫像磚上農夫耕作圖

圖 3.25　漢畫像磚上百姓遊樂圖

圖 3.26
漢代霍去病墓中馬、象石雕

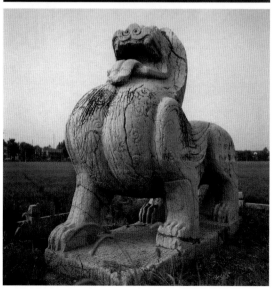

圖 3.27
南朝王侯墓前石辟邪

山林之盛。石雕中以馬踏匈奴像最具有標誌意義，其餘各獸皆由整塊石料雕成。工藝匠依據石料自然形態，運用圓雕、浮雕、線刻諸種技法，以極簡潔手法表現出諸獸各具特徵的神態。一塊巨石，工匠不用透雕而用浮雕技法刻出馬的軀體，表現出立馬、臥馬、躍馬等各種不同的石雕。一頭巨象只在石料上重點雕刻出具有特徵的象頭、象鼻子，即完成了石象的造型（圖 3.26）。這一批早期的石雕作品，再一次說明了，中國傳統藝術重神態勝於形態的創作方法所具有的表現力。

江蘇南京是南朝各國的都城，在南京附近各地散佈着一批當年帝王、王侯、貴族的陵墓。在諸座王侯墓前都能看見留存下來的石碑、石柱和石獸。其中，以石獸最引人注目。石獸名「辟邪」，顧名思義，為辟邪鎮魔、守護皇陵之意。有學者認為辟邪應為以獅子是原型而創作的神獸。此類辟邪皆體型巨大，高達三米，用整塊石料雕成，造型皆昂首挺胸，雙眼凸出，張着大嘴，吐着長舌，四肢如柱立於地面，身上無毛發，雙翼也只用幾道線刻示意。身體各部分造型皆不合獅子的造型，卻十分誇張地表現出了辟邪的威武神態（圖 3.27）。

陝西禮泉縣西郊的唐昭陵為唐太宗李世民的皇陵，在陵前祭壇兩邊廂房內各置有三塊駿馬的浮雕石刻像，左右共六塊，都是唐太宗生前喜歡的戰馬，後稱「昭陵六駿」。石刻六駿或站立、或舉腿、或四肢離地做奔騰狀，線條簡練，不作細部刻畫，但駿馬神態畢現，可稱唐代雕刻精品（圖 3.28）。

宋、明、清時期皇陵前神道上石像生留存甚多，此類石人、石獸在形態表現上多重形似而缺神態，其藝術水平似不如早期石雕，但它們仍為中國古代雕刻發展史上不可缺失的部分。

（三）陵墓藏品價值

中國古人的生死觀產生了厚葬制，因厚葬制而使無數陵墓深藏着各種各樣的禮器、陳設、裝飾品以及生活用品。秦、漢兩朝皇陵至今尚未有發掘者，其中深藏的殉葬品不得而知，但漢代其他墓塚多有發

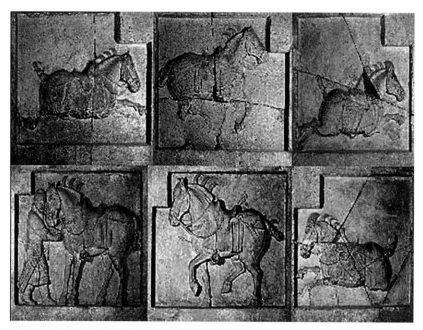

圖 3.28　陝西禮泉縣唐昭陵六駿石雕

掘。在這些墓中出土了大量陶製的房屋模型和碗、罐等生活用具，其中的房屋有住房、糧倉、豬圈、染布爐等等（圖 3.29）。儘管這些只是房屋的模型，但是，仍讓我們看到了二千多年之前的建築形象，當時不但有平房，而且已經有二、三層甚至四層相疊的樓閣了，已經有兩面坡的懸山式和四面坡的屋頂了，而且，屋頂的出簷和屋脊已經是微微起翹的曲線了，窗上有直欞形和十字交叉形的窗格。在漢代地面房屋至今已完全無存的情況下，這批出土陶屋具有十分珍貴的文物價值。

　　漢代以及春秋戰國時期墓葬中出土了一批又一批的青銅器，它們大多數是當時的禮器，製作工藝特別精良。一枚薄薄的銅鏡，一面光亮如鏡，一面雕鑄出各式紋樣，無論是雙魚翻遊於水浪中，還是各

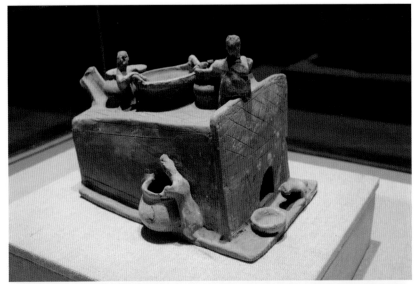

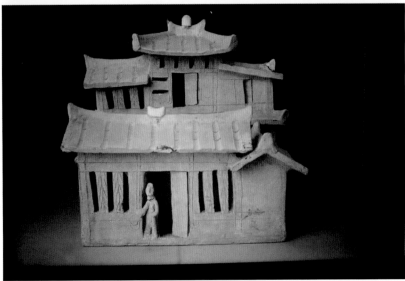

圖 3.29　漢墓出土建築明器

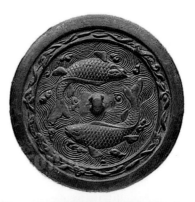
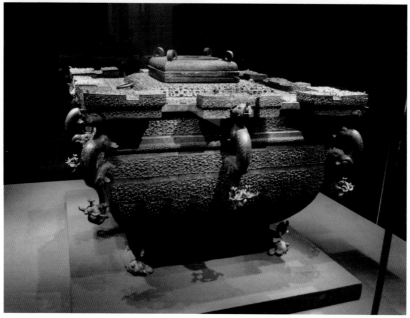

圖 3.30　漢代銅鏡
圖 3.31　戰國時期的銅鑒

種動植物組成的紋飾，它們都佈局緊勻，紋理清晰（圖 3.30）。戰國時期出土的一件銅鑒，是為祭奠或宴請重要賓客時使用的。銅鑒為內、外雙層，外為方形鑒，內套方形尊缶，鑒缶之間留空隙，冬季置炭火或熱水於其中，夏季則置冰塊而使缶中食物得以冰冷。銅鑒相當於現代的冰箱與烤箱。在銅鑒四面與四角各有一條攀附在鑒上的龍體作耳，龍的尾部還有一條小龍纏繞，並附有小花點綴。銅鑒四壁遠觀起伏不平呈麻點狀，細看皆為花草飾紋，整體造型穩重而華麗（圖 3.31）。從銅鏡到銅鑒都說明了當時的銅器鑄造技術已到達的高度。早期的大大小小的銅鼎，一組一組的青銅編鐘。這眾多的古代禮器與銅器，從形式內容到技藝組成為中國特有的青銅文化。

漢代墓室中出土的兩件玉辟邪又使我們看到了古代玉器的高超水平，前面講到的南朝皇陵前的石辟邪造型早在 200 年前的漢朝就已經形成了。這兩件玉辟邪體量都不大，大的長 17 厘米，高 12.2 厘米，小的長僅 6 厘米，高 2.4 厘米，可能是供觀賞或隨身攜帶的飾物，但它們的形象卻與南朝石辟邪一樣，都是昂首挺胸，四肢有力，雕刻簡練。有趣的是在一件玉辟邪的背上還站立着一只更小的辟邪，歪着腦袋遠望他處（圖 3.32A）。另一只小辟邪身上縱向圍繞着一條玉龍和貼附着一只鳳鳥（圖 3.32B）。在漢朝，龍、鳳、虎、龜已經形成了四神獸，它們具有神聖的象徵意義，在這裏將龍、鳳二神獸與辟邪組合在一起，使辟邪更增添了神聖與尊嚴的象徵意義。各地發掘的漢墓不少，不少墓室都有精美的玉器出土，一件雙螭延年玉璧，雖然只剩下殘品，但仍可見它工藝之精美，直徑為 15.8 厘米的玉璧上滿佈乳釘。其上方用一對螭虎相互擁着「延年」二字，螭虎身上還有對翅。這對螭虎與「延年」二字均用透雕，在實體的玉璧上更顯玲瓏（圖 3.34A）。另一具雙鷹玉璧直徑只有 7 厘米，在環形璧身上用淺浮雕刻畫出兩只頭對頭、尾對尾的雙鷹，造型完整簡潔（圖 3.34B）。一塊雙龍玉璜造型也極簡練，雙龍只有龍頭的簡單刻畫，龍身只是一塊弓形條狀玉，表面勻佈乳釘。另一塊也是雙龍玉璜，只是上下兩塊玉璜相疊，造型比前者豐富（圖 3.35）。一副玉帶人佩同樣具有極簡練的風

格。這塊玉佩，高只有 4.4 厘米，寬 2.2 厘米，厚僅 0.2 厘米。舞者身
着長袖服，一手揮舞長袖過頭下垂，另一手叉腰，長袖下垂又上捲，
身體扭向一側，使人物有動態之美（圖 3.36）。古代精美玉器無數，
無論是精雕細刻或是樸實簡練，它們都表現出古代工藝匠的技藝水
平。這些玉器如銅器一樣，組成了中國古代的玉文化。

　　中國數千年的歷史，留下了多少座皇陵與墓葬，深藏着多少件稀
世珍寶。一座明萬曆皇帝的定陵，地宮內就清理出三千多件文物，其
中一頂皇后的六龍三鳳冠，用金絲繞製出來龍、鳥羽粘製出來的鳳，
用珍寶編織出來的花卉。冠帽上有紅藍寶石 128 塊，珍珠五千餘粒。
一頂冠帽重達 2,905 克（圖 3.33）。今年江西南昌發現的西漢海昏侯
墓，出土文物已清理出來的已經超過一萬件。人們都知道中華民族具
有五千年的文明史，何以為證，因為有大量古代文獻記錄在案，但文
獻只是文字，沒有具體形象，恰恰是這些陵墓所提供的文物，它們展
示的青銅文化、玉石文化、瓷文化、漆文化、紡織文化等等，編織成
一幅燦爛的文明畫卷，讓中華民族光輝的文明史實實在在地立於世界
文明之林。應該說這也是陵墓所體現的價值。

圖 3.32A、3.32B　漢代玉石辟邪

圖 3.33　明定陵地宮出土的龍鳳冠

圖 3.34A　雙螭延年玉璧
圖 3.34B　雙鷹玉璧

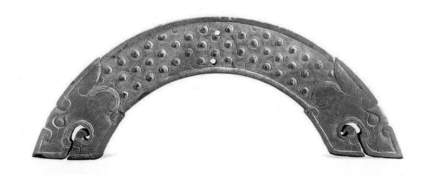

圖 3.35　雙龍玉璜

圖 3.36　玉帶人佩

第四章

禮制壇廟

——中國古代壇廟

壇廟建築的產生

中國古人在思想信仰上除宗教外，可以說集中在以下三個方面：一是自然界天地山川的信仰；二是祖先信仰；三是神明信仰。

人類生活離不開天地山川的環境，風調雨順、五穀豐收，古人就有了生活保障；久雨成災、山洪暴發，或者赤地千里，顆粒無收，則百姓生活陷於困境。當古人還不能科學地認識這些自然災害發生的原因時，自然也提不出有效的防禦辦法，於是產生對天地山川的敬畏之情，會感到冥冥之中仿佛天帝與山川之神在主宰世界，從而產生了對自然的崇拜。

中國長期的封建社會，國家與家族的世襲制，形成了重血統、敬祖先、齊家、治國、平天下的宗法制度，使祖先信仰成為一種傳統的倫理道德。

古人除了個人生活會遇到生、老、病、死之外，還會受到社會的影響。中國長期封建社會的朝代更替，兵匪之患，福禍相依，變化無常，百姓掌握不了自己的命運，急迫需要神明的保護，這就是神明信仰的社會基礎。

信仰、崇敬需要一定的禮儀，因此而產生了祭祀之禮。祭祀需要相應的場所，因而產生了祭天、地、日、月之壇和祭祖先、神明的廟。中國封建社會以禮治國，禮制規範了人們各方面的行為，當然也規範了祭祀之禮，因此壇廟建築也稱「禮制建築」。

天地山川自然的祭祀

天、地、日、月、山岳、海河皆屬自然界的神明。為了接近主

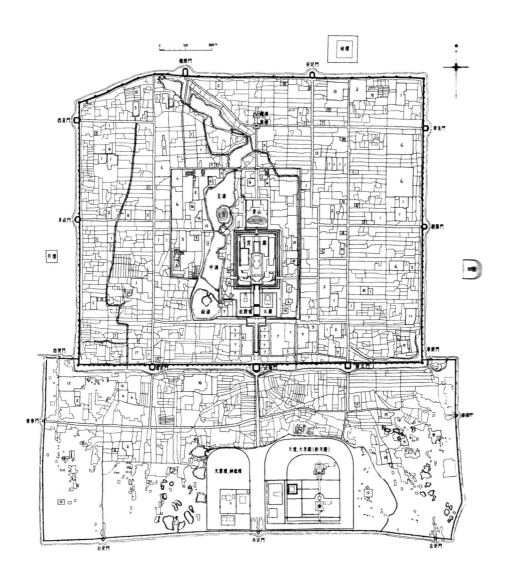

圖 4.1　清代北京城平面圖
　　　1. 親王府；2. 佛寺；3. 道觀；4. 清真寺；5. 天主教堂；6. 倉庫；7. 衙署；
　　　8. 歷代帝王廟；9. 滿洲堂子；10. 官手工業局及作坊；11. 貢院；12. 八旗營房；
　　　13. 文廟、學校；14. 皇史宬（檔案庫）；15. 馬圈；16. 牛圈；17. 馴象所；
　　　18. 義地、養育堂

體，多將祭祀的壇廟設置在城之四郊，所以稱為「郊祭」。封建朝廷每逢皇帝或皇太后去世皆稱國喪，每逢國之大喪，祭祀祖先等祭禮皆停止，唯郊祭不止，可見自然神祭祀之重要。

明永樂皇帝將國都由南京遷至北京，在建造紫禁城時也在京城的四郊建立了天、地、日、月四座祭壇，這就是城南的天壇、城北的地壇、城東的日壇與城西的月壇。其中以祭天的天壇最重要，因為皇帝自稱為天之子，是受天命來統治百姓，祭天乃盡為子之道。

（一）北京天壇

天壇位於北京城之南郊，明朝中期加築北京外城時才將天壇包圍在外城之內，處於城之中軸線東側，與先農壇東西相對。天壇初建於明永樂十八年（1420），後經明、清兩朝相繼修建，但建築佈局始終未變。天壇佔地 4,184 畝，約相當於紫禁城面積的四倍。天壇大門設於壇西，與中軸永定門大街相連，以便於由紫禁城出來的皇帝進行祭天。壇內建築分為三類：一是祭天的禮儀建築，位於壇之中軸偏東；二是皇帝專用的齋宮；三是為祭天服務的神樂署、犧牲所、宰牲亭、神廚神庫等，散佈在壇的西部和禮儀大殿附近（圖 4.2、圖 4.3）。

天壇齋宮是供皇帝在祭天之前居住的地方。每年冬至前一天，皇帝由紫禁城來到天壇，首先住在齋宮，在這裏沐浴和齋戒，以清潔之身敬祀天神，所以它的位置在進壇門不遠，大道之南側，面積不大，但很重要。

行祭天禮儀的建築由圜丘、皇穹宇、祈年殿三座殿堂組成。它們由南往北組成一條長達 900 米的中軸線，位於壇之偏東處。處於最南端的圜丘是帝王祭天禮儀的場所（圖 4.4）。它是一座三層石造的圓形壇，每層壇四周皆有石欄杆相圍，在東、西、南、北四方各設有台階上下。圓壇四周沒有其他房屋，只有圓形與方形的裏、外兩道矮圍牆，在圍牆四面各設三座石造牌樓門以供通行。每年冬至，皇帝都會在圜丘的圓壇上舉行祭天之禮。祭禮選擇在冬至黎明前，這時，設在壇前的燈竿上高掛稱為「望燈」的大燈籠，裏面點着高達四尺的大蠟

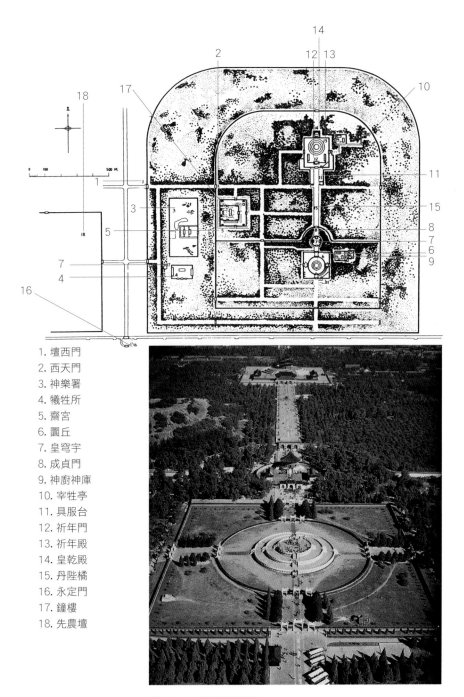

1. 壇西門
2. 西天門
3. 神樂署
4. 犧牲所
5. 齋宮
6. 圜丘
7. 皇穹宇
8. 成貞門
9. 神廚神庫
10. 宰牲亭
11. 具服台
12. 祈年門
13. 祈年殿
14. 皇乾殿
15. 丹陛橋
16. 永定門
17. 鐘樓
18. 先農壇

圖 4.2　北京天壇平面圖

圖 4.3　天壇俯視

燭。在壇前東南角的一排燎爐內用松香木燃燒牲畜與玉帛等祭品。一時間，香煙繚繞，樂鼓齊鳴，組成一幅神聖的祭天景象。

圜丘之北是一組皇穹宇建築，主殿為一圓形小殿，殿內供奉昊天上帝神牌。主殿兩側有配殿，四周圍以圓形院牆（圖 4.5）。皇穹宇之北有大道，直通中軸北端的祈年殿。此大道寬 30 米，長達 360 米。它的特點是道面高出地面四米，故名「丹陛橋」。大道兩側滿植松柏長青樹，人行道上，兩旁綠濤相襯，仰望藍天，由南北行，仿佛步向蒼天之懷。

處於中軸北端的是祈年殿建築群。這是每年夏至節皇帝祈求豐年之場所。主殿祈年殿圓頂、圓身、圓台基，上有三層重簷屋頂，下座三層石台基之上，可見其規格之高。它坐落在庭院中央，形象宏偉而端莊，如今成了代表中華傳統建築文化的標誌性建築（圖 4.6）。

以上介紹的祭祀用三座殿堂、齋宮和服務性建築，滿足了帝王祭天、祭豐年的物質功能要求，但如何在建築藝術上表現出這種祭祀天神的主題呢？在這裏，古代工匠廣泛地應用了多種象徵的手法。首先表現在形象上。中國古人認為天是圓的，地是方的，天圓地方成了人們的常識。天壇平面總體是上圓下方；祭天主壇圜丘是多層圓形石台，圍以方形院牆；祈年殿也是圓形的主殿和方形的圍牆；祭祀用三座主要殿堂，石壇均為圓形；這種形象的採用當然不是偶然的。其次在色彩上，天藍地黃，這是自然界告訴人們的常識，中國古代也將藍、黃二色定為五種基本色彩之一。在天壇主要建築中，祈年殿與皇穹宇的屋頂全部用的是藍色琉璃瓦；在圜丘外圍的方形圍牆上也用了藍色瓦。再次，在數字上也用了象徵性手法。在前面宮殿建築的章節裏已經講過，數字中的九是陽性單數的最大數，所以在皇家建築的裝飾中多用九個裝飾以示其尊貴。在這裏也如此。圜丘祭台最上一層，即皇帝行祭天之禮的地方，其地面中心是一塊圓形石面，其外為九塊梯形石圍成一圈，第二圈即為 $2 \times 9 = 18$ 塊梯形石相圍，如此向外至第九圈 $9 \times 9 = 81$ 塊石（圖 4.7）。祭台四周有石欄杆，由於有上下的台階，所以欄杆分為四部分：在壇面最上層，每一部分的石欄杆各為

九塊；中層增至 2×9=18 塊；下層又加至 3×9=27 塊。上下三層壇面的台階皆為九步。一座圜丘的上上下下用了如此之多的與九有關的數字。值得注意的是，北京北部的地壇，祭壇因「天圓地方」而用了方形壇；天屬陽性，地屬陰性，數字中單數為陽，雙數為陰，所以地壇為兩層，上下台階為八步。可見用這些數字絕非偶然。在佔地四千畝的天壇內，除了少量建築殿堂，幾乎種滿了四季常青的松柏樹，藍天、白石祭壇加上綠色樹濤，營造出一種神聖、清潔的祭天氛圍，從而使天壇成為中國古代建築中的珍寶，它理所當然也被列入世界文化遺產名錄。

（二）北京社稷壇

在《周禮・東官考工記第六》中講到古代國之都城建設的規矩——「左祖右社，前朝後市」，説的是都城中的朝政宮殿居於城之中心，在它的左面（即東面）為太廟，右面（即西面）為社稷壇。明朝永樂帝重建紫禁城時即按此佈局在宮城的東、西兩側分別建了太廟與社稷壇。北京社稷壇是現存唯一的一座古代實物了。社即土地，稷為五穀，在古籍《考經緯》中稱：「社，土地之主也，土地闊不可盡敬，故封土為社，以報功也。稷，五穀之長也，穀眾不可遍祭，故立稷神以祭之。」這座社稷壇佔地 360 畝，主要建築由戟門、拜殿、社稷壇組成，由北而南依次排列在中軸線上。社稷壇為方形，邊長 15 米，高出地面約 1 米，四面中央設四步台階供上下，壇面之上鋪有五色之土，按古代陰陽五行之説，左為青色，右為白色，前為朱色，後為黑色，黃土地之色居中。這些不同顏色的土皆采自全國各地，以此表示「普天之下，莫非王土」，象徵着封建帝王一統天下之威望（圖 4.8）。土壇外圍四周設有方形矮牆，牆身表面也分別貼有青、白、朱、黑四種色彩的琉璃磚，每面中央設有白石牌坊門一座。皇帝祭祀土地、五穀神之禮即在壇上舉行，但遇到雨雪天即移至拜殿內舉行，由北向南拜祭社稷，故稱拜殿。

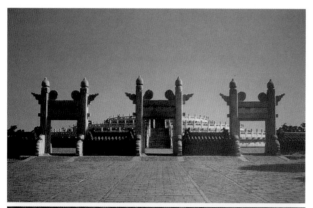

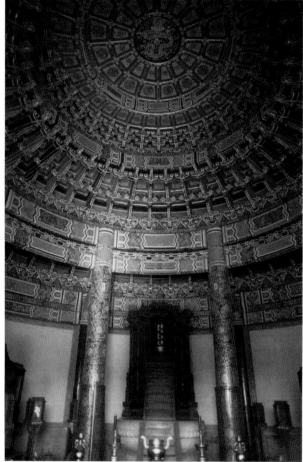

圖 4.4　天壇圜丘
圖 4.5　天壇皇穹宇內景

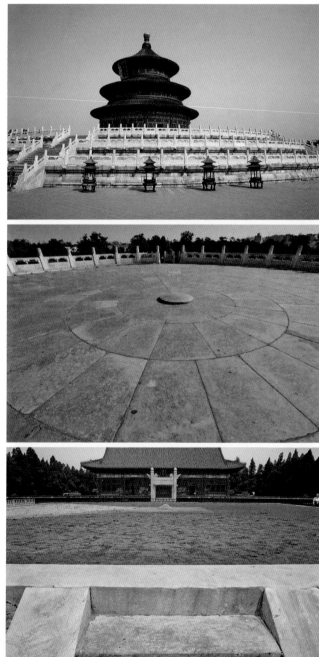

圖 4.6　天壇祈年殿
圖 4.7　天壇圜丘壇面
圖 4.8　北京社稷壇

（三）山岳之祭

古人與山岳關係密切。早期古人以自然山洞為住所，吃的是野獸肉，披的是野獸皮，野獸生長於山林。當古人掌握了取火、用火之技後開始可以吃熟食了，可以用泥土燒製各種陶器了，使生活質量大大提高，燒火的薪木產自山林。人們由山洞中走出，開始在地面上建造住房，用的是木材和泥土，木材也取自山林。人類生活離不開山，自然對山岳產生了情感，產生了崇敬之心，由此而形成了對山岳之祭。但如同土地、五穀一樣，中國名山眾多，不可能遍祭，通過歷史的篩選，到漢武帝時，按古代陰陽五行學説，將全國名山集中於五處，這就是東嶽泰山（山東）、南嶽衡山（湖南）、西嶽華山（陝西）、北嶽恆山（山西）、中嶽嵩山（河南）。這五嶽成了眾山之首，歷代帝王多到五嶽行祭山之禮，因此在五嶽之下都建有供祭祀用的廟宇，它們分別是山東泰山下的岱廟，湖南衡山下的南嶽廟，陝西華山下的西嶽廟，河南嵩山下的中嶽廟，北嶽廟有兩座，一座在山西恆山下，另一座設在河北曲陽縣。這是因為在漢武帝確定五嶽時，將曲陽縣的恆山定為北嶽，到明朝末年又改拜山西渾源的玄武山為北嶽，在山下新建北嶽廟。明末之後的皇帝有時還在曲陽北嶽廟內向山西恆山進行遙祭。

五嶽之中又以東嶽泰山最著名（圖 4.9）。以泰山之高不如北嶽恆山，以山景之險不如西嶽華山，論山體景觀之美不如安徽的黃山，泰山之著名全在於它受皇帝親臨祭山的時間最早和次數最多。據文獻記載，早在春秋戰國時期（前 770—前 221）周王即對泰山進行了隆重的祭祀。之後，秦始皇、漢武帝都先後去過泰山祭祀。漢武帝一人就去過泰山七次。帝王祭祀泰山最隆重的形式是封禪大典。據《白虎通義》解釋為：「故允封者，增高也，下禪梁甫之基，廣厚也……天以高為尊，地以厚為德。故增泰山之高以報天，附梁甫之基以報地。」帝王來此祭山，要親登泰山之頂築台祭天稱為「封」；再到泰山附近的梁甫山設壇祭地稱為「禪」。同一朝代的每一位皇帝在位時都要到泰山行封禪之禮，以求江山鞏固之長久。正因為如此，在泰山及其山下岱廟（圖 4.10）中留下了眾多的碑刻墨跡，從而使形態並不出眾的

泰山具有了比其他諸嶽更為豐富的人文內涵，被聯合國教科文組織列入世界文化與自然遺產的名錄。

祖先祭祀

在以禮治國的中國古代，禮制制定了上自君主、下至百姓各種行為的規範，對於祭祀祖先這樣重要的活動當然有嚴格的制度。在《周禮》中規定：「古者天子七廟，諸侯五廟，大夫三廟，士一廟，庶人祭於寢」。天子祭祖的七廟分別是父、祖父、曾祖、高祖、始祖，再加祭祀遠祖的二廟；諸侯祭祖將祭遠祖的兩廟取消，剩下五廟；由諸侯逐級下降至士，只允許有祭祀父親的一座廟了。當然在這一座廟內也可以祭祀父輩以上的祖先，而庶民百姓則只能在自己家裏祭祖而不許設廟。

（一）北京太廟

太廟是皇帝祭祀祖先的場所，如今留存下來的只有北京太廟這一座了。北京太廟建於明永樂十八年（1420），與紫禁城同時建成。按照「左祖右社」的古制，太廟位於紫禁城前端之左（東面），與西面的社稷壇呈左右並列之勢。太廟裏外有三重院牆，主要建築群位於中央偏北，組成長方形的院落。沿着中央軸線，由南往北分別有第二道院牆上的琉璃門、第三道院牆的戟門，然後是享殿、寢宮與祧廟三座主要殿堂。中軸線兩側有神庫、神廚等配殿，戟門之外還有兩座井亭分列左右（圖 4.11）。

享殿又稱正殿，是皇帝祭祀祖先的地方（圖 4.12）。每當祭日，將供存在寢宮的祖先神牌移至享殿內，皇帝在此舉行隆重的祭拜之禮。享殿面闊 11 開間，上覆重簷廡殿黃色琉璃瓦頂，下坐三層白色

圖 4.9　　山東泰安泰山
圖 4.10　泰山下岱廟

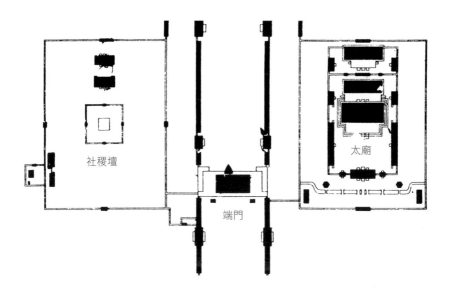

社稷壇

端門

太廟

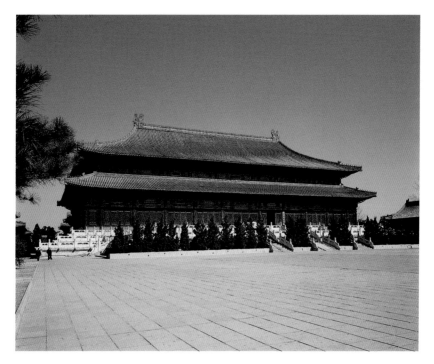

圖 4.11　北京太廟平面
圖 4.12　太廟享殿

石基座，其規格相當於紫禁城的太和殿與明長陵的祾恩殿。其後的寢宮是平日供奉祖先神牌的地方，其規模自然小於享殿。最後的桃廟是供奉皇帝遠祖神位的地方。清朝進入北京後，將滿清在東北時期的幾位君主皆追封為皇帝，並將它們的神位供奉在廟內。太廟中心主要殿堂的庭院內部不植樹木花草，而在二道院牆之外廣植長春柏樹，如今經五百年滄桑歲月，古柏成林，形成一種極為神聖、肅穆的環境。

（二）祠堂

禮制規定的「庶民祭於寢」實行了很長時期，直至明朝才開始允許庶民建宗祠。在《明會典·祭祀通例》中規定了這類宗祠的功能是「庶民祭里社、鄉厲及祖父母、父母，並得祭灶，餘皆禁止」。百姓總算有了專門祭祖先的廟宇，稱之為「祠堂」。到清朝，各地祠堂大量出現，尤其在農村分佈更廣。

祠堂的功能既為祭祖，因而出現了比較規範的形式。在浙江、安徽、江西、廣東等地區的祠堂多採取傳統建築合院式的形制。主要建築處於中央軸線上，前為大門，中為享堂，後為寢室，中軸兩旁有廊廡相連，組成前後兩進院落。享堂為舉行祭祖禮儀的廳堂，寢室是供奉祖先牌位的地方。這樣的佈置和功能幾乎與皇帝祭祖的太廟一樣，只是規模小，祭祀時不必將寢室的祖先牌位移到享堂，只需將享堂與寢室之間的門打開，在享堂中面向寢室祭拜就可以了（圖 4.13A、圖 4.13B）。

中國長期的封建社會，實行的是宗法制度。在農村，廣大農民以農耕為業，固守在四周的山川土地上，代代相傳，形成了一個個同姓家族的血緣村落。在這些村落中多由一位年齡大，並且有名望的長者擔任族長，實行對族民的管理。明、清兩代朝廷任命的地方官員只及於縣級，縣以下實行的是里社制和保甲制。農村中的保甲長均出自本村農民。朝廷通過保甲實行征收糧錢賦稅、派遣勞役、治安管理等政策。所有這些皆離不開宗族的參與，所以在廣大農村朝廷管理與宗族管理可以說是密不可分，在不少地方甚至是合二為一的 —— 宗族管理代替了朝廷管理。正因如此，作為宗族的中心祠堂除了祭祀又延伸出

多項功能。清雍正皇帝在《聖諭廣訓》中將它歸納為：「立家廟以薦烝嘗，設家塾以課子弟，置義田以贍貧乏，修族譜以聯疏遠。」雍正皇帝在這裏説的當然是家族應該做的事，但是這些事都與祠堂有關係。有的農村，讀書的私塾就辦在祠堂裏；家族義田所收的義糧也存放在祠堂內。修續族譜是一件很隆重的事，要聘請有知識、有威望的族人擔當，並且在祠堂內舉行專門的續譜禮儀。

一個宗族為維護它的穩定與繁盛，多立有自己的族規族法。某一地區的《範氏族譜》中寫有「宗禁十條」：「禁抗欠錢糧」、「禁毀棄墓田」、「禁違逆父兄」、「禁冒犯尊長」、「禁立嗣違法」、「禁詈罵鬥毆」、「禁寓留盜匪」、「禁賭博造賣」、「禁奸淫傷化」、「禁健訟匪為」。這十禁之中，既遵守朝廷賦稅制度，維持傳統倫理道德，又有禁止嫖賭、欺詐等多方面的內容。如果族人違背了族法族規，祠堂又成了處罰族人的法堂。浙江武義郭洞村的何氏族譜記載着：有一不肖子孫與其嫂通姦被族人發現，由眾族長在何氏家族祠堂內作出決定，將不肖子孫綁來，在祠堂前被活活燒死。在其他地區的族規中也規定凡有觸犯族規者，多在祠堂前杖打並關在祠堂內若干時日。

當然，祠堂並非只是祭祀和處罰的法堂，它也是族人節日聚會的場所，在不少地方的祠堂內都建有戲台。戲台位置多連在門廳之後，面向享廳，每到春節、中秋等傳統節日，宗族都要請戲班子來祠堂唱戲，面對着祖先牌位，而台下坐的、站的都是村裏族人。台上唱的是傳統戲曲，宣揚的是封建的倫理道德，台上台下熱熱鬧鬧，既能寓教於樂，又起到聚合族人、以聯疏遠的目的。

由此，祠堂在農村成了政治與文化中心，在城市也成了顯示家族勢力的標誌，從而使祠堂建築不僅規模加大，而且越建越講究。在這裏以廣東廣州的陳家祠堂和安徽績溪龍川村胡氏大宗祠為例，通過這兩座分別位於城市與鄉村的不同祠堂來進一步認識祠堂的形態。

陳家祠堂

在廣州的陳家祠堂是廣東全省七十二縣陳姓氏族總祠堂，因為

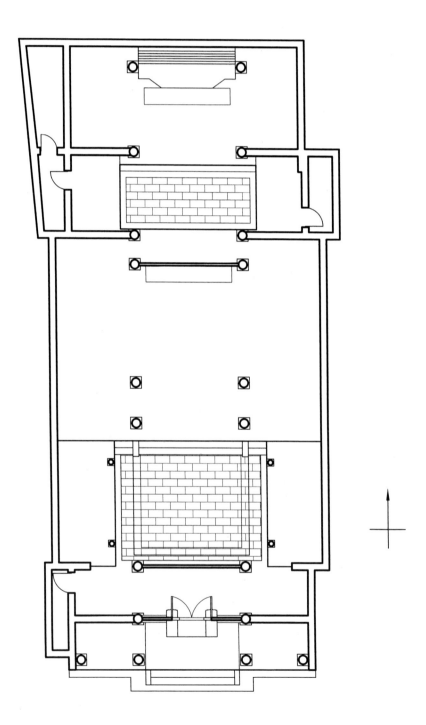

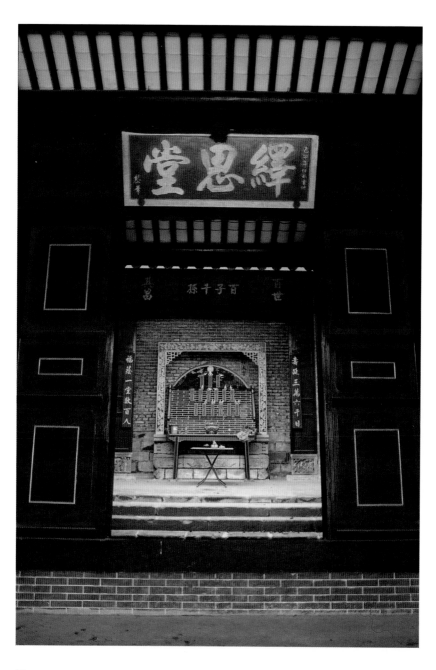

圖 4.13A、4.13B　廣東東莞南社村祠堂

祠堂內辦有書院，所以又稱陳氏書院。在祠堂內還可以接待廣東各地來省會參加科舉考試和辦事的陳氏族人。陳姓氏族在廣東既有擔任官職，也有從事商貿業的，有的還遠赴海外謀發展者，所以可以稱得上是頗有財勢。他們努力將這座祠堂建造得規模大而講究。祠堂建於清光緒十六年（1890—1894），經四年建成，佔地 13,200 平方米。建築前後三進，左右三路，有九座後堂、十座廂房以及廊子組成前後左右六個院落。它們的外圍面寬、縱深均為 80 米。其中最主要的建築處於中路，前為門廳。面闊五開間，中央開間為出入的大門。兩扇黑漆板門，上面畫着彩色的門神（圖 4.14）。中為聚賢堂廳，也是面闊五開間，共 27 米，進深三開間，加前後簷廊共 16.7 米。這裏是供族人聚會、議事的地方（圖 4.15）。最後是正廳，開間面闊、進深都與聚賢堂相同。在大廳後牆柱間立着五座龕罩，罩下供奉着陳氏祖先的牌位（圖 4.16）。在中路中軸線上的三座廳堂佈局與北京太廟和各處的祠堂並無區別，因為它們的主要功能都是祭祀祖先，只是廳堂大小有所不同。在中路的前後三座廳堂左右兩側都有一座三開間的小廳堂，它們也都是前後三座同處於一條軸線上，組成為左右兩路建築群。在中路與左右兩路之間有廊屋相隔，將前後廳堂之間的兩進庭院分隔為六個院落。在整個建築群體的左右外側是一排廂房，這是供族人子弟也就是陳氏書院學生讀書的地方。像這樣前後三進、左右三路規模的大型祠堂在其他地區的確很少見到。

　　陳家祠堂不但規模大，而且在裝修及裝飾上都做得十分講究。在這裏，工匠用了木雕、石雕、磚雕、泥塑、陶塑等各種裝飾手段，將祠堂打扮得十分華麗。

　　木雕：祠堂中路的三座廳堂的簷柱雖然用的是石柱，但廳堂結構仍是木柱、木樑的木構架。廳堂內樑架全部露明，這裏的樑枋不像南方江浙一帶的祠堂多用彎月形的月樑，而採用平直的樑枋，但是在樑枋兩頭雕有龍頭作裝飾，而且將樑與柱接頭處的雀替或樑托都滿佈雕飾，用各種動植物的形象以高浮雕、透雕的手法將它們做得像一件件木雕藝術品，懸掛在廳堂的空中。除樑枋之外，在正廳後壁五座

龕罩上和左右兩路的廳堂金柱之間都有花草的裝飾，罩上滿佈着纏枝葡萄、仙鶴等動物組成的木雕。在門廳和聚賢堂柱間的格扇是木雕集中的地方。一排排的格扇，在格心部分是透空的木雕，遠觀佈局，構圖相同，但近看內容多不一樣。裙板上多數用的是博古器物，博古架上陳列着古鼎、古瓶，瓶中插着四季花卉，體現祠堂又兼為書院的性質；也有用竹節繞成「福」字等內容的裝飾。值得注意的是這些格扇的邊框也做得十分細致，窄窄的邊框上有連續的回紋等紋飾。格扇不施彩色，只罩了一層清漆以保持木材本色（圖 4.17）。在「聚賢堂」這塊匾額的邊框上同樣都雕滿了細致的花飾，在廳堂屋簷下的長條遮簷板上也佈滿木雕。可以看出，工藝匠是將這些格扇和匾額、簷板都當作一件件藝術品去進行創作的。

石雕：祠堂各座廳堂的簷柱和柱上樑枋為了防止雨水和潮濕氣候的侵蝕，都用石料製作。以門廳為例，五開間六根石柱，方形柱身，四角有訛角處理，柱身下的柱礎很有特點。柱礎的作用一是不讓木柱子與地面直接接觸，以防止地中潮氣侵蝕木材；二是可使柱子承受的重載較均勻地傳至地面，所以柱礎都為石材，而且面積都比柱徑略大。但是在這裏，石柱礎束腰部分的直徑卻反比柱徑小，從而使房屋結構顯得十分輕巧，這樣的做法不僅在陳家祠堂，而且廣東其他地方的許多祠堂中都能見到，它已經成為廣東地區的一種風格了。石柱子上方架着石樑、石枋，它們的造型既非平樑又不是月樑，而且中段平，只在兩頭略降低，可稱謂折拱形的樑枋，在樑枋垂直面上附有凸起的浮雕裝飾。樑枋之間的柁礅也是石料製作，石頭獅子既起到柁礅作用，又有守護大門之意（圖 4.18）。門廳大門兩旁的門枕石是兩只高達兩米的石鼓，坐落在石座之上，既神氣又精致。石雕又一表現之處是石欄杆與石台階。中路聚賢堂之前有一月台，四周圍有石欄杆；在左右兩路廳堂的簷柱之間，除中央開間外，也設有石欄杆。石欄杆的形制多為在望柱之間安設石欄板，上有扶手，中有欄板，下為地，而雕飾多集中在望柱頭和欄板兩部分。陳家祠堂的石欄杆總體造型也是如此，但欄杆上的裝飾卻頗具特徵：首先，欄杆扶手採用了折拱

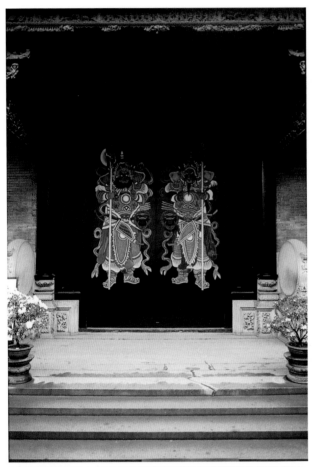

圖 4.14
廣東廣州陳家祠堂大門
圖 4.15
陳家祠堂聚賢堂

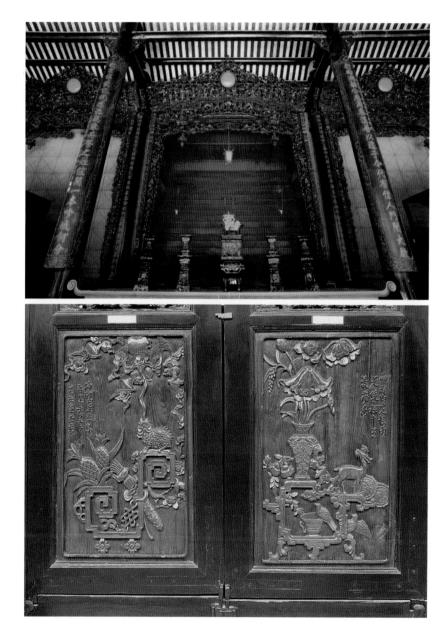

圖 4.16　陳家祠堂正廳內景

圖 4.17　陳家祠堂格扇上木雕

形，也許是為了與柱上的折拱形樑枋取得一致，而且扶手表面雕滿了凸起的花飾；在扶手以下的欄板和地表現也同樣如此。更有甚者，在聚賢堂前面月台四周的欄杆上，連望柱柱身上也高雕起伏，而且將欄板換用金屬構件，上面有成幅的透雕畫面（圖 4.19）。普通的欄杆在這裏也變成一件件石雕作品了。石雕還表現在台階上，廣達三間的台階顯得過長，中間用垂帶加以分隔，在這裏，石條代替了垂帶，石條由回紋組成，前端是蹲着的石獅子，既守護着廳堂，又顯得活潑而有生氣。

磚雕：陳家祠堂的磚雕裝飾應用不如石雕那麼廣泛，它集中表現在磚牆部分，但由於位置集中，製作精良，所以裝飾效果十分顯著。來到陳家祠堂，未進大門就能見到在門廳西側東西兩路的廳堂後牆上各有三塊大型磚雕，中央大，兩側略小，並列在牆上。大者高 2 米，寬 4.8 米，東牆上雕的是「劉慶伏狼駒」的歷史故事，西牆雕的是《水滸傳》中梁山泊英雄好漢匯集於聚義廳的場面（圖 4.20A）。兩幅磚雕都有三十餘位人物出現在亭台樓閣之間。工匠對這些人物和建築都刻畫得十分細致，人物身上服飾的衣折、帽冠上的花飾、人物面部的表情，建築屋頂的瓦隴、柱頭，樑枋上的雕刻，都表現得很細膩（圖 4.20B）。在技法上中心部分用深浮雕和透雕，四周邊飾用淺浮雕，從而使中心主題很突出。東西磚牆上其餘四塊磚雕面積略小，表現的是鳳凰、飛鳥、柳樹、梧桐等動植物，還配以名家的詩詞書法，雕法也很精細。六塊大型磚雕貼附在磚牆上，極大地提高了祠堂建築的藝術表現力。除此之外，在九座廳堂兩側山牆的墀頭上也有磚雕裝飾。面積不大的山牆頭，上面佈滿植物花卉的裝飾紋樣和由人物、建築組成的場景，用高、低浮雕和透雕手法將山牆頭打扮得十分熱鬧。

陶塑與灰塑：陶塑是將泥土塑造成各種裝飾形象，然後進窯經高溫燒製而成陶器，將它們安裝在建築上。灰塑是用石灰直接在建築上塑造出各種裝飾形象。廣東石灣是陶塑的傳統生產地，其產品外表塗琉璃釉彩，可以燒製出黃、綠、褐、藍等各種色彩的構件，深受各地歡迎。陳家祠堂採用這種陶塑，將它們燒製成各種人物、動物、植物，然後拼裝在九座廳堂，兩條走廊的 11 條房屋正脊之上成為一條

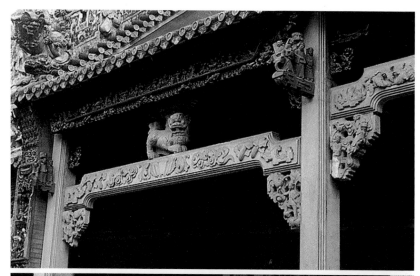

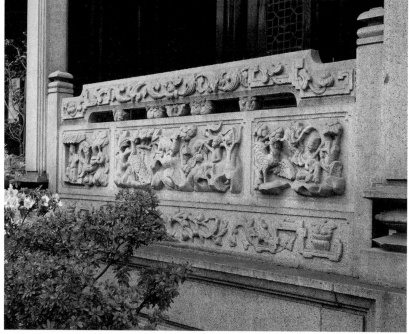

圖 4.18　陳家祠堂石料立柱、樑枋
圖 4.19　陳家祠堂石欄杆

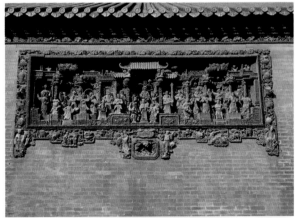

圖 4.20A、4.20B
陳家祠堂磚雕裝飾

圖 4.21　陳家祠堂屋頂陶塑裝飾
圖 4.22　陳家祠堂廳堂玻璃窗

條色彩繽紛的花脊。中路的聚賢堂位置居中，它的正脊也最突出，屋脊長 27 米，脊高 2.9 米，加上脊下的基座，共高達 4.26 米。全脊由眾多建築立面相連而組成一條商街，房屋前有上百位各式人物，細觀這些建築多為中國和西方建築混合之形式。廣州地區沿海，很早即開通了對海外的經商貿易，不少廣東人外出打工、經商，其中當然也包括陳氏家族的族人。他們在海外拼搏賺了錢回家鄉置田地、修祠堂，所以在聚賢堂的屋脊上出現一條中西混合的商街應該不是偶然的。在祠堂廳堂、廊屋屋頂的垂脊等小脊上多用灰塑裝飾，由工匠直接用石灰在脊上堆塑裝飾形象，待其乾燥後再塗以色彩。這些裝飾多為工匠在現場即興創作，雖脫離不了傳統內容，但形式豐富而生動。十多座廳堂、廊屋的屋脊，縱橫交錯，仿佛天空中的彩龍，將祠堂打扮得五彩繽紛（圖 4.21）。

刻花玻璃： 玻璃用在建築門窗上還是明朝以後的事，陳家祠堂在用作族人子弟讀書的廂房上都用了全玻璃的窗戶。窗上玻璃自然不需要密集的格條了，於是在整塊玻璃上出現了刻花的裝飾。在祠堂廂房窗上，在藍色的玻璃上刻以透明的植物花卉圖像，色彩清雅，既富裝飾性又利於採光讀書（圖 4.22）。陳家祠堂廣泛地應用了木雕、石雕、磚雕、陶塑、灰塑、玻璃刻花等多種裝飾表現了陳氏家族的社會地位與人生理念，同時也展示了廣東地區民間建築傳統技藝的高超水平。陳家祠堂現為國家文物保護單位，也開放為廣東民間工藝博物館，集中陳列廣東的各類民間工藝精品。這是對這座文物單位最好的利用，因為這座祠堂本身就是一件大型的民間工藝精品。

2. 胡氏宗祠

在安徽績溪龍川村的胡氏宗祠是該村胡氏家族的總祠堂，與廣州陳家祠堂一樣，也具有規模大和建築講究的特點（圖 4.23）。宗祠初建於宋、明嘉靖時期擴建，現掛於祠堂內的大匾「宗祠」上寫的是明嘉靖二十五年（1547）對照現存的宗祠建築，可以認定現在的胡氏宗祠建於明代，到清光緒年間又修繕過幾次，所以祠內的部分格扇等裝

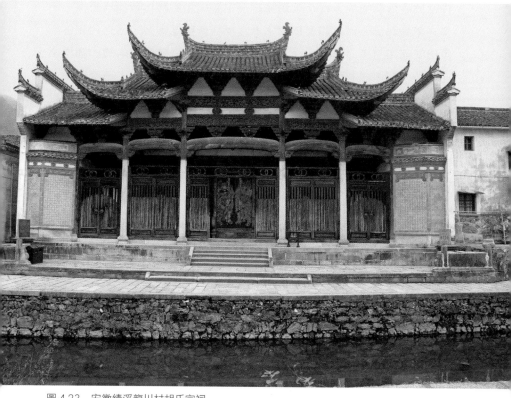

圖 4.23　安徽績溪龍川村胡氏宗祠

修有可能是清代的。

　　宗祠佔地約 1,600 平方米,祠前有廣場。宗祠建築由前後三進廳堂兩側廊廡、廂房組合成三進兩天井,外形呈長方形的建築群體。第一進為門樓,正面為六柱五開間牌樓式,兩側附影壁,面闊 22 米,背面亦為牌樓式。第二進正廳為祭祀之廳,五開間,面闊 22 米,進深 17 米許。廳內高敞,立柱皆用銀杏木製作。最後一進為寢樓,供奉祖先牌位之所。宗祠以木雕裝飾著稱,但它的木雕用得很有節制,集中用在樑枋和格扇這兩個部位。門樓正面、背面的外簷樑枋表面滿

佈雕飾，使普通的木樑，木枋顯得很華麗。正廳樑枋皆採用月樑形、樑身不施雕飾，而只將樑兩端下方之樑托作重點雕裝，使廳內顯得簡潔大氣而不囂華（圖 4.24、圖 4.25）。在正廳、寢樓和兩側的廊屋、廂房的柱間多設有木格扇，這裏成了木雕裝飾的重點。在正廳兩邊的格扇裙板上雕的是蓮荷，但每個格扇上的荷花、荷葉皆不雷同，並且還配以動物以示內涵。例如：荷葉下數只螃蟹，借諧音象徵和（荷）諧（蟹）；荷葉下兩只鴛鴦，象徵夫妻、家庭之和合美滿等等。正廳祭龕前格扇裙板上雕的全為鹿，鹿性情溫馴，諧音有高官厚祿（鹿）之意。在寢樓及廂房的格扇上則雕的全是花瓶，瓶有方、有圓、有高、有矮。瓶中插有四季花卉，象徵着四季平（瓶）安（圖 4.26）。所有這些內容都表現出胡氏家族所崇尚的倫理道德和人生追求，希望借祠堂這塊聖地去教育、影響一代又一代的家族子弟。明清以來胡氏宗族的確也出了不少名人，如抗倭名將胡宗憲、名商胡雪岩、徽墨名家胡開文、學者胡適等。

如果以建築及其裝飾的風格而論，廣州陳家祠堂顯示的是爭奇奪艷，生動而囂鬧；胡氏宗祠顯示的是簡潔大氣，平和而素雅。這也正是兩個地區不同文化心理的反映。

神明祭祀

中國長期的封建社會產生了廣泛、多元的神明信仰與祭祀。在眾多的神明中可以分為兩類：一為現實的人物，由於他們對社會、歷史作出了傑出的貢獻而被人們所崇敬，進而被奉為神明；二為人們為生活需要而創造出來的非現實神明。

在名人神明中當以孔子為代表人物。孔子，春秋時期人，是中國古代著名的思想家、政治家、儒家學說創始人。在構建封建意識形

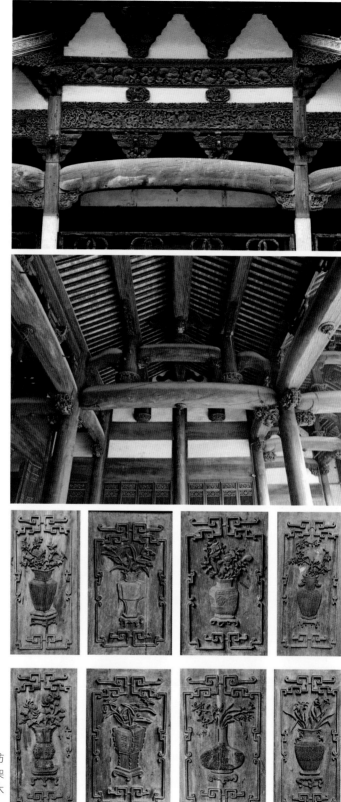

4.24　胡氏宗祠門廳樑枋
4.25　胡氏宗祠正廳樑架
4.26　胡氏宗祠格扇上木
　　　雕裝飾

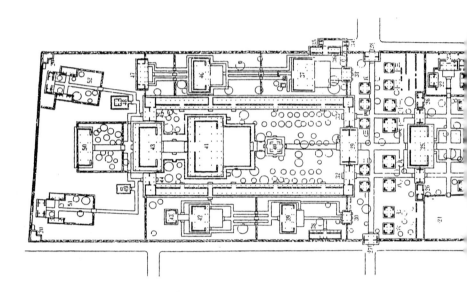

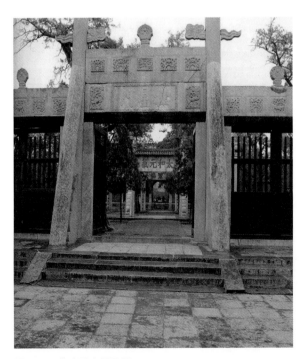

圖 4.27　曲阜孔廟櫺星門

1. 萬仞宮牆	14. 新建漢石人亭	27. 觀德門	40. 杏壇
2. 金聲玉振坊	15. 璧水橋	28. 毓粹門	41. 大成殿
3. 橋	16. 弘道門	29. 大成門	42. 啟聖殿
4. 下馬碑	17. 大中門	30. 啟聖門	43. 寢殿
5. 欞星門	18. 同文門	31. 承聖門	44. 右掖門
6. 太和元氣坊	19. 弘治圖碑	32. 玉振門	45. 左掖門
7. 至聖廟坊	20. 角樓	33. 金聲門	46. 崇聖祠
8. 聖時門	21. 明齋宿院舊址	34. 孔子故宅門	47. 家廟
9. 道冠古今坊	22. 齋宿所	35. 故宅門碑亭	48. 土地廟
10. 德侔天地坊	23. 駐蹕廳	36. 禮器庫	49. 燎所、瘞所
11. 闕里坊	24. 鐘樓	37. 詩禮堂	50. 聖跡殿
12. 仰高門	25. 奎文閣	38. 樂器庫	51. 神廚
13. 抉靚門	26. 執事房	39. 金絲堂	52. 神庖

圖 4.28　曲阜孔廟平面圖

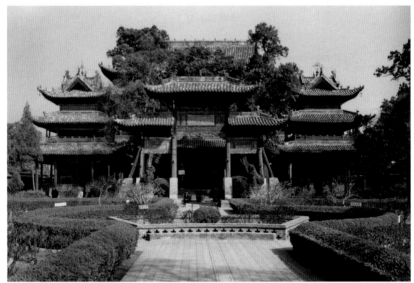

圖 4.29　山西解州關帝廟
圖 4.30　安徽合肥包公祠
圖 4.31　四川都江堰二王廟

圖 4.32　浙江農村土地廟
圖 4.33　浙江農村娘娘廟

態、倫理道德中，儒家成為中心的指導思想，因此孔子受到歷代朝廷的崇敬，被譽為至聖。在全國各地普設孔廟以祭祀，其中當以孔子家鄉山東曲阜的孔廟規模最大，地位最重要。曲阜孔廟始建於東漢，後經歷代朝廷增建，至明朝中葉擴建成現存規模。現在的孔廟前有數道石牌坊作前導，後有大成殿作主要祭祀大殿，前後組成長達 650 米，由數層院落組成的龐大建築群體。大成殿面闊九開間，上為重簷歇山式屋頂，下有兩層石台基，大殿前簷為十根盤龍石柱，其形制達到很高的等級（圖 4.27、圖 4.28）。

另一位名人神明就是三國時期的關羽，字雲長，三國蜀漢劉備手下名將，武藝超群，累立戰功，民間稱為關公。元末明初的一部《三國演義》將關公描寫得近乎神化。他不但武藝超群，而且特別講義氣。他對君忠義、對民仁義、對朋友情義、對貧民狹義，因此被稱為「義絕」。這種忠於君主、講求義氣適應封建帝王之需，因而這位武將受到朝廷的重視，至明代被封為「協天護國忠義帝」。於是因為武藝高超而在民間被視為保平安之神明的關公，變為無所不保的萬能神明，在城鄉各地出現了大大小小無數的關帝廟以祭祀這位忠義帝（圖4.29）。孔子主文、關公主武，這一文一武的文廟、武廟成為全國各地主要的神仙祠廟了。除此之外，蜀漢的丞相諸葛亮，宋朝愛國武將岳飛，懲治貪官、一生清廉的文臣包拯（圖 4.30），修建都江堰為民謀利的李冰父子（圖 4.31）等等，這些受到廣大百姓崇敬的人物在各地多有祭祀他們的祠廟。

另一類是長期的社會生活實踐中創造出來的神明，如保護城池平安的城隍、保護土地平安的土地神（圖 4.32）、求子孫繁殖的娘娘神（圖 4.33）、祈求風調雨順的風神、雨神等等。它們組成了中華大地上神明廟宇的系列。綜觀這些廟宇可以發現有兩個普遍的特點：一是這類廟宇分佈廣，地點隨宜。例如土地廟為了方便百姓隨時敬祀，地頭、田間、路邊、涼亭、路橋內皆設有土地廟者，甚至還有人在自家的宅門邊牆上貼一幅土地神像，每日出門燒一支香以求得心靈之安慰。在城鄉各地，尤其在農村，平地、山林甚至山洞之中、湖池水上

皆能見到此類神廟。二是一廟供多神。在鄉村有時見到有稱「三教寺」的。所謂三教，即佛、道、儒。走進寺廟中可以見到觀音菩薩、道教先師和孔老夫子三類尊像供百姓祭拜。這類一廟多神的現象表現在關帝廟中最有包容性。一座關帝廟，關公像居中，前有關平與周倉作護衛，然後在關公像的左右就可以供着財神與土地神。廣東東莞南社村有一座規模不是很大的關帝廟，據記載在鼎盛時期廟內同時供奉着三十多座神仙，包括關公、土地、財神、娘娘、華佗、文昌等等。百姓到廟裏祭拜有兩種方式：一為遍祀，即按昭穆之制，從左往右，一尊神像一支香；二為有求而來的專祀，求身體康復的拜華佗神，求發財致富的拜財神等等。

　　中國古代長期的封建社會形成了從自然、祖先到各路神明的多面信仰，從而產生了龐雜的壇廟建築，使之成為中國古代建築中很重要的一種類型。

第五章

佛閣高聳

——中國古代佛寺

在中國古代，佛教與道教、伊斯蘭教並列為三大宗教，但其中以佛教流行最廣，信仰的人最多。佛教誕生於公元前 6 世紀至前 5 世紀的古印度，創始人是釋迦牟尼。他本是北印度迦毗羅衛國的王太子，由於他深感人世生、老、病、死的苦難，在 29 歲時離家出走去尋找解脫之道，經六年的苦修靜思，終於在一棵菩提樹下悟道，繼而行走四方傳授道義而創立了佛教。佛教傳入中國大約是在世紀之初的漢朝，傳入之後很快就受到百姓的信奉和封建王朝的重視。朝廷組織專人傳譯經書，講習教義，使佛教得到流行，並且逐漸與中國本土文化相融合而形成具有中國特色的佛教，在全國各地出現了大量的佛教建築。據古文獻記載，在魏晉南北朝，即佛教在中國傳播的第一個高峰時期。南方的梁朝地區就有佛寺二千八百餘所，北方的北魏有佛寺三萬餘座，使佛教建築成為中國古建築中很重要的一個部分，在留存至今的古建築中，佛寺為數最多。

佛教石窟

石窟是在山崖壁上開鑿的石洞，是印度早期佛寺的主要形式。印度的石窟有兩種形式：其一為精舍式僧房，形為方形小洞，正面開門，其餘三面開鑿小龕，僧人坐於小龕中修行；其二為支提窟。此類山洞較大，在山洞的後方中央立着一座佛塔，眾僧人在塔前集會拜佛。印度所以用石窟做佛寺，有學者分析其原因是印度氣候炎熱，而石洞涼爽；石窟地處山林，環境幽靜，適宜僧人靜思修行；加以開鑿石窟比修建佛寺更為節省費用而且又堅固耐用（圖 5.1）。

隨着佛教的傳入，石窟作為佛教建築早期形式也隨之傳入中國。中國的絲綢之路是古代一條中外商貿之路，也是一條中外文化交流之路，佛教也因此而傳入，所以中國的石窟也先後出現在這條通道的沿

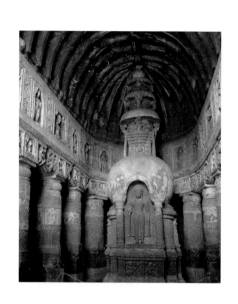

圖 5.1　印度佛教石窟寺

途各地。目前已發現的石窟是在新疆的克孜爾，開鑿於 3 世紀末或 4 世紀之初，石窟也是印度支提窟的形式，窟中央有一塔柱，窟中壁畫上的佛像帶有明顯的印度藝術風格。另一處早期石窟就是甘肅的敦煌石窟（圖 5.2）。隨着佛教向中原地區的傳播，黃河流域也出現了一系列石窟。其中比較著名的有甘肅天水麥積山石窟（圖 5.3）、永靖炳靈寺石窟、山西大同雲岡石窟（圖 5.4）、太原天龍山石窟、河南洛陽龍門石窟（圖 5.5）、鞏縣石窟、河北邯鄲響堂山石窟等等。唐朝是中國佛教盛行時期，佛寺大量增加，僧侶勢力膨脹，不事生產、不交稅賦的寺院經濟對朝廷經濟造成很大威脅，影響到封建政治的秩序，因而在唐武宗時實行了禁佛滅法，這就是歷史上著名的「會昌廢佛」事件，從而使中原地區的佛教受到打擊，石窟的建設由中原轉向南方，四川一帶成了石窟的集中地區，出現了四川大足北山石窟（圖 5.6）、寶頂山石窟、雲南大理劍川石窟、浙江杭州飛來峰石窟等。可以說石窟遍佈大江南北，它們見證了佛教在全國各地的傳播。

　　在眾多的石窟中，開鑿時間最長、洞窟數量最多者是敦煌石窟。敦煌位於甘肅省河西走廊的西端，是中國通向西域的進出關口，絲綢

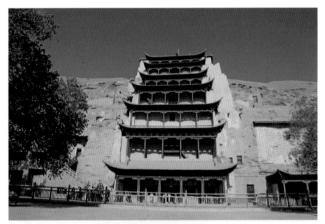

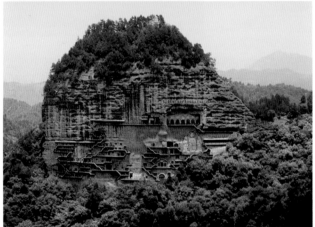

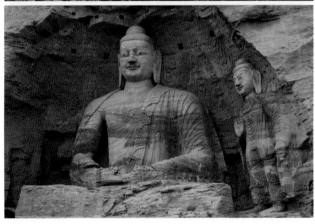

圖 5.2
甘肅敦煌莫高窟
圖 5.3
甘肅天水麥積山石窟
圖 5.4
山西大同雲岡石窟

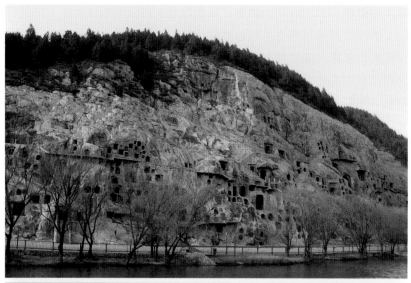

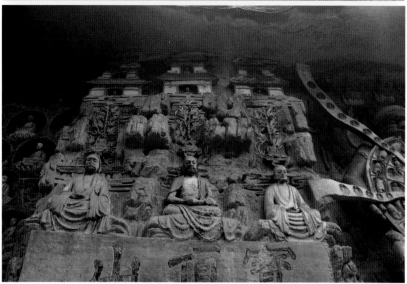

圖 5.5　河南洛陽龍門石窟
圖 5.6　重慶大足石窟

路上的重鎮。來往的商人都要在這裏歇息，出敦煌西行就步入茫茫荒
漠。佛教很早就隨商貿之路而傳到這裏，人們在進入沙漠之前需要燒
一支香祈求佛主保佑平安，當平安回到敦煌又要對佛磕頭，以謝保佑
之恩。思想上的需要和經濟上的有利條件使這裏的石窟佛寺得到持續
發展。開鑿在敦煌地區的石窟數量很大，通常以敦煌市的莫高窟為代
表，自前秦建元二年（366）開鑿的第一座石窟開始至 14 世紀的元朝，
延綿千年，共有石窟 492 個。經過幾代敦煌學者的努力，查清了在這
四百餘座石窟中共有彩色塑像二千餘身，壁畫約 45,000 平方米。它不
僅是一處龐大的佛教石窟寺，而且是一座古代藝術的殿堂。它記錄了
外來佛教藝術與文化和中國本土藝術與文化相融合的過程。在敦煌早
期北魏以前的石窟塑像與壁畫中的人物身上，可以見到四肢粗壯、大
眼睛、直鼻樑和薄嘴唇的面部和穿着印度、波斯形式的服裝。但到北
魏以後，這些人物塑像和畫像卻變得面目清瘦和肢體修長，他們的衣
裝也變得中式化了。在敦煌石窟中，唐代開鑿的最多，細細觀察這一
時期的佛、菩薩、弟子的形象，他們由清瘦單薄而變得豐滿而生動，
不少菩薩像都頭戴寶冠、胸垂瓔珞，肌體豐潤，表現出一種女性之
美，明顯地表現出在人物造型上逐步漢化的過程。

　　在敦煌石窟的壁畫中，除了有眾多的人物、植物和房屋建築的形
象外，也能夠看到許多裝飾紋樣。在早期的石窟內，可以見到火焰紋、
捲草紋等一些隨着佛教藝術傳進來的外來紋飾，而中國銅器、玉器、漆
器上常見的饕餮紋、夔紋、雲紋、龍紋等一些傳統紋樣都沒有出現。隨
着石窟的發展，可以發現這些外來的火焰紋、捲草紋的形態也逐漸起了
變化，原來因為用石雕表現而顯得僵硬的形象也變得柔和了，變得具有
中國傳統水波、雲氣紋那種行雲流水般的飄逸風格了。以捲草紋為例，
這是在壁畫中最常見的一種裝飾紋樣，原來只是用簡單的捲草重複排列
而成裝飾，後來逐漸與本土的植物花卉和傳統的雲氣紋相結合，成為一
種雍容華麗的裝飾紋樣，因為它成形於唐代石窟，因此被稱為「唐草」
紋。有學者將它稱為中國古代裝飾紋樣的頂峰之作，被廣泛地用在壁
畫、石碑等處，具有很強的裝飾性（圖 5.7、圖 5.8）。

圖 5.7　捲草紋樣
上　敦煌壁畫中北魏時期
中　響堂山石窟石紋樣
下　敦煌壁畫中唐代紋樣

圖 5.8　敦煌石窟壁畫中的捲草紋

　　人們一提到中國古代石窟，往往都以敦煌、雲岡和龍門三大石窟為代表，這樣看並不準確，因為還有不少石窟，例如甘肅的麥積山石窟、四川的大足石窟等都具有重要的價值，但以中國古代傳播佛教第一個高潮的北魏時期來說，雲岡與龍門兩大石窟卻有其代表性。

　　雲岡石窟位於山西大同市西郊的武周山麓，公元 398 年北魏建都於平城，即今日大同。對於篤信佛教的朝廷來說，自然在都城匯集了一批佛教高僧，雲岡石窟正是在這樣的背景下產生的。石窟開鑿始於公元 460 年，直至公元 524 年，朝廷遷都去河南洛陽為止，前後經六十餘年，沿着武周山東麓，連綿一公里，主要洞窟 45 個。因為是在石山上開鑿洞窟，佛像皆為石雕，創作了不少體型高大的佛像。如在第十九窟中的佛像高達 16.8 米，第二十窟為露天大佛，高 13.7 米。這些造像不僅高大，而且都盤腿端坐，面貌莊嚴、沉靜，有的還略顯笑意，堪稱這一時期北方佛像的典範。學者將雲岡石窟的樣式稱為「平城模式」，對當時北方各地的石窟有重要的影響。

　　龍門石窟位於河南洛陽南郊的伊水東西兩岸，沿着山巒開鑿石窟，南北連綿一公里。北魏孝文帝將都城自大同遷至洛陽後，即開始石窟的建造，經唐、宋、金各朝，歷時四五百年造窟不止，至今兩岸共有大小石窟 2,345 個，其中大型窟 30 個，其餘為小型窟龕。其中規模最大的為奉先寺的盧舍那佛像（圖 5.9）。該窟開鑿於隋唐時龍門石窟建造的高峰期，唐高宗時開始建造，武則天時期完成。此窟的建造是在山崖開鑿出寬 36 米、深達 41 米的露天場地，再在崖體上雕出主佛像及其信從。主佛像高達 17.14 米，兩旁造有弟子像二座，菩薩像二座，天王及金剛像各二座。這八座雕像也都高達十米，主佛為盤腿坐像，其餘皆為立像。由於工程巨大，光開鑿露天場地就開出石料三萬餘方，費時三年九個月，為此武則天還捐出自己的「脂粉錢」兩萬貫，建成之後，還親臨開光儀式。

　　從雲岡、龍門兩石窟的佛像中可以看出，為了佛像更具神力，它的體型越造越大，並且還從窟內換至窟外，沿着山體鑿造露天大佛。在各地所見佛像中以四川樂山凌雲寺的佛像最大（圖 5.10）。此佛像造

在岷江邊的凌雲山上，依山崖雕石而成佛，自崖底直至山頂，也即從佛足而至佛頭，共高 71 米。佛的肩寬 28 米，佛鼻高五米多，佛的腳背上可同時站立數十人，世人稱之謂：「山是一尊佛，佛是一座山」。自唐開元元年（713）開建，至唐貞元十九年（803）完成，歷時 90 年，經歷了四代皇帝。這座世界第一大佛原來在佛身外建有七層樓閣遮蓋，明代時樓閣被焚毀，現在只有大佛屹立於岷江之畔。

　　石窟是進行佛教活動的場所，所以它的價值首先是表現在宗教意義上。如果從建築方面看，石窟的價值不僅表現在它本身是中國古代建築中的一種重要類型，而且還表現在從石窟的壁畫和雕刻中可以見到許多早期的建築形象。從敦煌眾多的壁畫和其他石窟的石雕。繪畫中儘管表現的多為佛經裏面的故事情節，但同時也表現了古代城鎮、宮室、寺廟、園林、住宅，使我們見到了那個時代的殿、堂、樓、館、亭、閣和店鋪、橋樑的形象。由於中國早期建築留存至今的十分稀少，所以這些雖然只是間接的資料，也顯得十分寶貴。敦煌莫高窟壁畫中一幅描繪唐代五台山佛教勝地的圖畫，中國著名的建築學家梁思成即以此為根據到五台山尋到了唐代建築佛光寺的大殿，只可惜，在五台山圖畫中所描繪的當年眾多佛寺的盛況如今已經看不到了。

佛寺、佛殿與佛山

　　佛教自印度傳入中國後，由於傳入的時間與傳入所經過的途徑不同，在中國形成了不同的派系，這就是流傳在廣大漢族地區的漢地佛教、流傳在西藏等地區的藏傳佛教和流傳在雲南西雙版納地區的上座部佛教，亦稱南傳佛教。以下所介紹的只是漢地佛教的佛寺與佛殿。

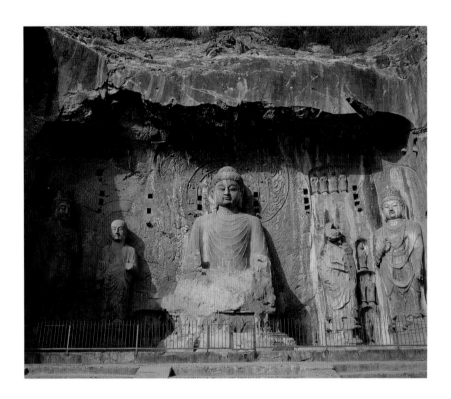

圖 5.9　河南洛陽龍門石窟奉先寺

圖 5.10　四川樂山凌雲寺大佛

（一）佛寺

相傳在東漢永平七年（64），漢明帝派遣官吏赴西域求法，當他們陪同天竺高僧馱着佛像與佛經回到洛陽時，朝廷將他們安置在城內的鴻臚寺內。鴻臚寺是當時專門接待外國來客的住所。第三年才另建住所，因為住的是外來客人，所以仍以寺相稱。由於高僧一行來中國時用白色馬匹馱着佛經、佛像，於是將此寺稱為「白馬寺」，這可能是中國最早的寺廟了。佛教在中國得到迅速傳播，一時間來不及建造許多佛寺，一些官吏、富商為了表示信仰佛教的虔誠，紛紛將自己的住宅捐獻出來作為佛寺，在當時被稱為「捨宅為寺」。中國漢族地區的建築，從住宅到官府多採用由多座單幢建築組成為建築群體的方式以滿足各種需要，這些建築圍合成院，故稱「四合院」。這種合院式的建築已經有很長久的歷史，陝西岐山鳳雛村發掘出來的遺址為西周時期（公元前 11 世紀至前 771 年）建築。這是一處完整的合院式建築群體，前有大門，中為前堂，後有後室。它們排列在中央軸線上，兩側有廂房相圍（圖 5.11）。因此有理由相信，漢朝的鴻臚寺與官吏、商賈的住宅也應該是這類合院式的建築群體，但是這樣的寺與宅能適應佛教進行佛事活動的需求嗎？

佛教的佛事活動概括地講可以歸納為三個方面：一為禮佛，二為弘法，三為僧侶生活所需。禮佛是佛事中第一大禮，眾多僧人每日必須向佛主與菩薩不止一次地膜拜點香，心誠情致，這就需要供奉佛舍利的塔和供奉佛主、菩薩的大殿、廳堂。弘法使佛教得以傳播四方，佛主釋迦牟尼在菩提樹下悟道後四方遊學創立了佛教，佛主死後，他的弟子又不斷向四方弘法使佛教得以弘揚。在寺中弘法需要有講堂、法堂和存放經書的藏經樓閣。寺中僧侶需要工作的方丈院、修行的念佛堂、住宿的禪房、用膳的齋房等等。有意思的是中國傳統的合院式建築群體恰恰能夠適應佛教這三方面的要求。就以陝西岐山發現的早期四合院建築來說，大門之後的前堂位居於中央，正適宜作供奉佛主與菩薩的殿堂；而前堂之後的後室適宜作弘法的講堂、法堂和藏經樓；中軸兩側的廂房可安置僧侶的禪房、齋房等。如果遇到僧侶多、

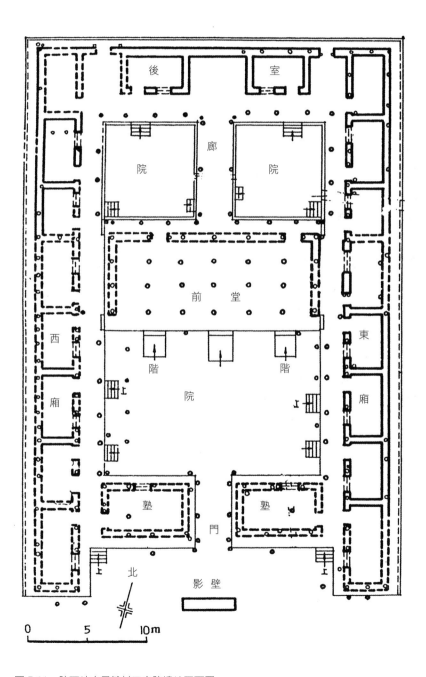

圖 5.11　陝西岐山鳳雛村四合院遺址平面圖

寺院大，則可將僧人用房另辟旁院，安排為方丈院。這種在四合院之側，附以旁院的做法，在各地官府和大型住宅中經常見到。我們從現存的早期佛寺，如河北正定北宋時期的隆興寺、浙江寧波宋朝的保國寺（圖 5.12）中，都能夠見到這樣的佈局。經過佛教的傳佈，各地佛寺的不斷興建，這樣的佈局更為成熟。一座較完備的佛寺，前為山門，門後有天王殿供着守衛佛主的四天王；中央位置為供奉佛主、菩薩的大雄寶殿、觀音閣；其後為法堂和藏經樓閣；禪房、齋房等位於兩側；有的寺院在山門之內的左右兩邊還建有晨鐘暮鼓報時用的鐘樓與鼓樓。這樣一組主要建築排列於中央軸線之上，次要建築位居兩側，組合成一規則院落式建築群體，成了中國佛寺的一種模式。由域外傳入中國的佛教找到了一種適宜的佛寺形式，中國傳統的四合院也接納了一個新的用戶，佛寺就這樣一座又一座地出現在中國的土地上。

（二）佛殿

在敦煌石窟中有兩種類型的禮拜窟：一種為中心柱窟，即在石窟中心立有一佛塔，佛徒圍繞塔四周禮拜；另一種為方形覆斗頂形石窟，窟中後壁立佛像，或者在正、左、右三面皆立佛像，像前有較大空間供佛徒禮拜。這兩種形式皆源自印度佛教石窟。當這種形式移至佛寺，則中心塔柱變為寺廟中心位置上的佛塔。例如北魏洛陽永寧寺和遼代山西應縣佛宮寺都是一座木塔位居於寺廟中心。當有了佛像之後，中心位置的塔即讓位給供奉佛像的佛殿了，所以佛殿就是供奉有佛與菩薩像的大殿。中國傳統形式的殿堂完全可以適應禮拜佛像的要求，如同石窟一樣，將佛與菩薩像立於殿堂後壁，面朝殿門，像前留有空間供禮拜之用。有的正對殿門，中央一座佛像，兩側站立着佛的弟子和菩薩像，有的並列着三座三世佛像，它們分別為現在世的釋迦牟尼佛、過去世的迦葉佛和未來世的彌勒佛。有的供奉的佛像更多，如山西五台唐朝的佛光寺大殿，殿內靠後牆有一寬及五間的佛壇，壇上中央有釋迦牟尼、彌勒和阿彌陀佛，兩旁有菩薩、供養人、金剛像，甚至將建造大殿的主持人和女施主的塑像也並列在壇上，共計近 35 座之多。

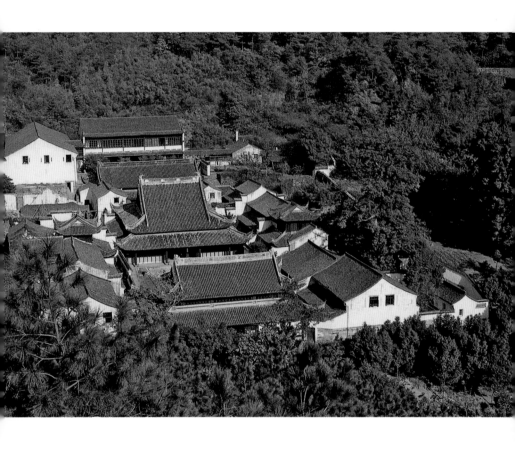

圖 5.12　浙江寧波保國寺俯視

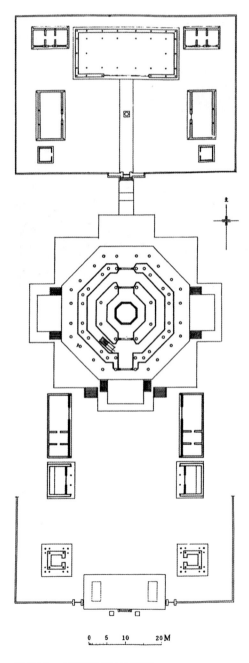

圖 5.13　山西應縣佛宮寺平面

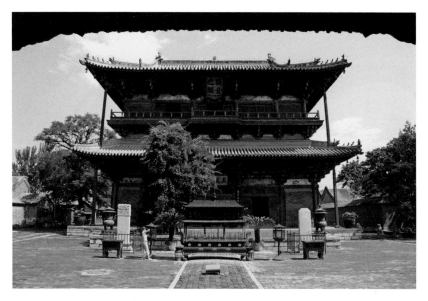

圖 5.14　天津薊縣獨樂寺觀音閣

　　佛殿裏的造像和石窟中的造像一樣，體型越造越大，但是這裏的造像大多數為泥塑或木雕，少數為銅鑄造。它們不能像石刻造像那樣由石窟內移至窟外置放於露天，只能將佛殿建大以包容這類造像。宋代的正定隆興寺的大悲閣內有一座高達 22 米的銅製觀音菩薩立像；天津薊縣遼代的獨樂寺觀音閣內有一座高 16 米的觀音立像；河北承德清代的普寧寺大乘閣內有一座高 22.2 米的木雕觀音像。為了容納這幾座高大的造像，將普通大殿都改為樓閣了，外觀為多層樓閣，閣內是幾層上下相通的空間，立着菩薩像。其中承德的普寧寺大乘閣，為了避免樓閣屋頂過分地碩大，將上面的屋頂分為一大四小，使這座高達 40 米的大型樓閣顯得宏偉而不笨拙。大型的佛像促使佛殿形態發生了變化，因而出現了一些佛殿建築新的形式。

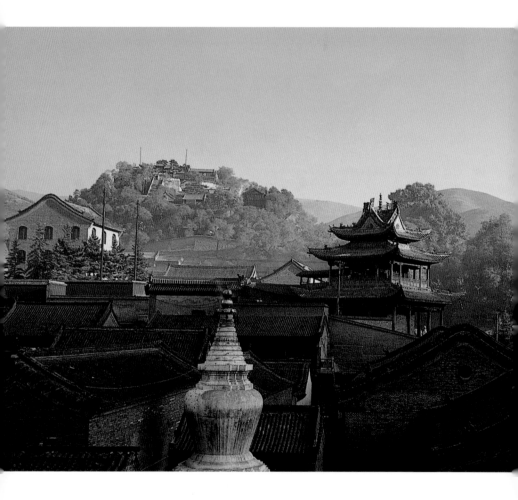

圖 5.15　山西五台山
圖 5.16　四川峨眉山
圖 5.17　安徽青陽九華山
圖 5.18　浙江舟山普陀山

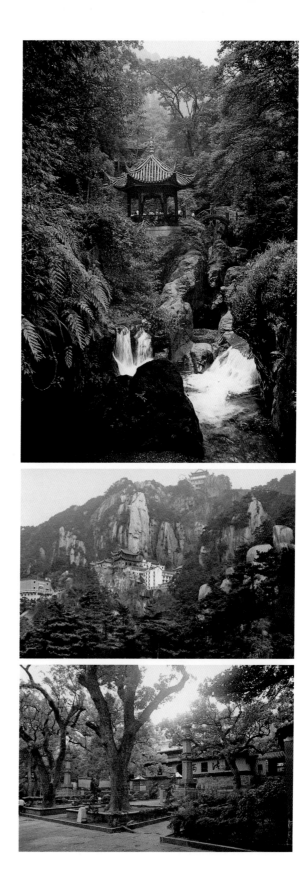

（三）佛山

中國歷史上形成有四大佛教名山，它們是山西五台山、四川峨眉山、浙江普陀山和安徽九華山。五台山位於山西五台縣，相傳這裏是佛教文殊菩薩顯靈說法地，北魏起即開始在此建廟，最盛時寺院達二百餘座，至今還留有百餘所，主要是顯通寺、塔院寺等（圖 5.15）。峨眉山位於四川峨眉縣，相傳為普賢菩薩顯靈說法地，自魏晉時期建廟，盛時有寺院一百五十餘座，至今留有報國寺、伏虎寺、萬年寺、仙峰寺等二十餘座（圖 5.16）。普陀山位於浙江舟山群島普陀縣的海島上，相傳是觀音菩薩顯靈說法地，島上有普濟、法雨、慧濟三大佛寺和數十座庵廟（圖 5.18）。九華山位於安徽青陽縣，相傳為地藏菩薩應化的道場，山中有祇園寺、百歲宮等七十餘座大小佛寺（圖 5.17）。

眾多的佛寺為甚麼會集中地建造在山林之中，這當然不是偶然的。其中原因之一是佛教傳入中國後，改變了早期佛教的僧人不事勞動而依靠托鉢化緣乞食為生的規定，變為僧人也要從事農業生產，自種糧食養活自己，因而佛寺也需要擁有土地生產，只是能夠享受朝廷免稅、免征兵役等等的優惠特權。隨着佛教的傳佈，佛寺的增多，在城市用地緊缺，在農村又不宜與農民爭地的情況下，山林就成為佛寺最佳選地。原因之二是山林環境幽寂，給僧侶提供了一處適宜於靜思修道的絕好環境。於是佛寺擁入山林，加以這五台、峨眉、普陀、九華四座山林又有菩薩顯靈傳道的傳說，因而更具吸引力，使它們成為佛寺相對集中的四座佛教之山。

佛寺進入山林，使佛寺得到理想環境，同時又使山林得到開發。四川峨眉山山峰層疊、主峰萬佛頂海拔達 3,099 米，次峰金頂海拔 3,075 米，沿着山勢而下，一路溝壑縱橫，水流不斷，林木茂盛。進入山林的僧侶們先後將報國寺（圖 5.19）、伏虎寺、萬年寺、清音閣分別建在山腳和山腰處，更在萬佛頂、金頂建小廟，俯視山景。當天氣晴朗，陽光斜射到一定角度時，可以看到一道彩色光環出現在高山雲海之上，僧人將它稱為「佛光」，是普賢菩薩顯靈，稱為峨眉一奇景。所有這些寺廟都依山傍水，或成群，或單置，四周林木蔥蔥，與自然

環境融為一體。浙江普陀山並不高，地勢西北高、東南低，島北最高處海拔只有 291.3 米、順山勢而下，一路奇石遍佈。僧侶將三座佛寺分別建在山頂、山坳與山底，各寺之間，隨着山路利用奇石刻製出二龜聽法石、心字石、盤陀石等等石景，既有宗教意義，又是一道道自然景觀。在山道平坦處，石板上刻出蓮花圖案，象徵着「步步蓮花」，一批又一批的香客年復一年地行走在蓮花道上，三步一拜、五步一叩地走向佛教聖殿（圖 5.20）。中國自古以來就有敬祭山神的傳統，在有名的五嶽都建有山神廟，正式舉行敬祭山神之禮，那是朝廷皇帝的事，對百姓來說在進山之前向山岳廟裏敬一支香就表達了心願，如今進山又多了一件敬佛主求保佑之事。古人言：「山不在高，有仙則靈。」這山中之仙，除山神之外，又多了一位佛主。人們進山既敬了山神，又拜了菩薩，而且還逛了山林美景，這真是山因有佛寺而更揚名，佛寺因據山林而更興盛。

佛　塔

佛塔是佛教中一種專門的建築，也可以說與佛寺中的殿堂、樓閣一樣，是佛寺建築中的一種特殊的類型。

（一）中國佛塔的產生

佛教的創始人釋迦牟尼圓寂後，他的弟子將他的遺體火化，燒出許多晶瑩帶光澤的硬珠子，取名為「舍利」。眾弟子將這些舍利分散到各地去安奉，將舍利埋入土中，上面堆積一圓形土堆，形如中國的墳堆，在印度梵文中稱為「窣堵坡」（Stupa），或稱「浮屠」，譯為中文稱「塔坡」，簡稱為塔。塔也就是 Stupa，是埋葬佛骨舍利的紀念物，作為佛的象徵受到佛徒的膜拜（圖 5.21）。

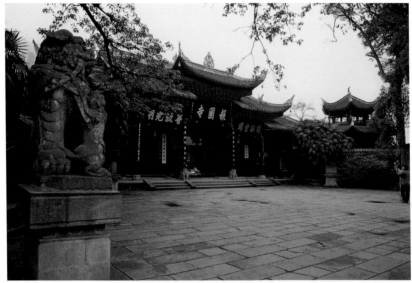

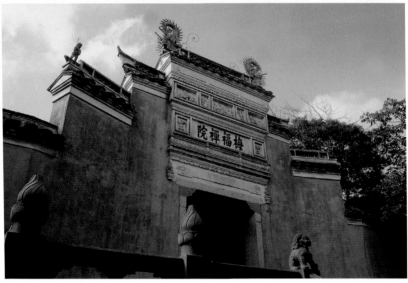

圖 5.19　四川峨眉山報國寺
圖 5.20　浙江普陀山佛庵梅福禪院

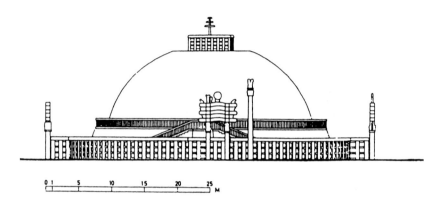

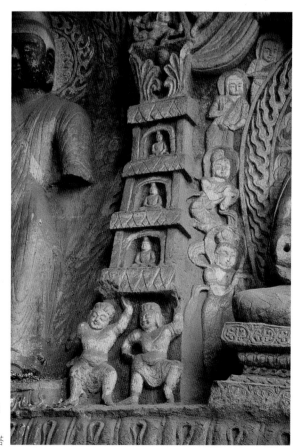

圖 5.21
印度「窣堵坡」（Stupa）
圖 5.22
山西大同雲岡石窟中佛塔

「窣堵坡」隨佛教傳入中國後，它的形如墳堆的形狀受到了改造。這是因為在中國人的傳統心理中，凡是崇敬的事物，它的形象應該像自然界的高山、大樹一樣是高大而雄偉的。當時中國已經有高大的樓閣式建築，佛塔既然是象徵佛主的紀念物，理應將它置放在樓閣之上，於是下為重樓、上為窣堵坡的中國式佛塔就這樣產生了。在山西大同雲岡石窟中就能見到這種中國塔的雛形（圖 5.22）。

（二）中國佛塔的形制

1. 樓閣式塔

從中國佛塔的發展過程看，樓閣式塔應該是最早的形式。目前留存最早的木結構樓閣塔是山西應縣佛宮寺的釋迦塔（圖 5.23），俗稱應縣木塔，建於遼靖寧二年（1059）該塔全部為木結構，外觀為五層樓閣，頂上覆有塔剎，總高 67.31 米，塔中供奉有高 11 米的釋迦牟尼全身像，位居佛寺的中心位置，迄今已有九百餘年歷史，多次受地震影響，仍巍然屹立，只是塔身木構有些微扭曲。但木結構的佛塔經日曬雨淋容易受損害，尤其怕火災，歷史中多少著名木塔都遭受火燒而不存，所以逐漸為磚、石結構所替代，如陝西西安唐代大雁塔（圖 5.24）、江蘇蘇州宋代羅漢院雙塔（圖 5.25）皆為磚製樓閣式塔，而福建泉州開元寺石塔全部為石料所建的樓閣式塔。為了保持佛塔外觀的美觀與堅實，有用琉璃磚貼在磚塔外層成為琉璃塔。這些磚、石和琉璃塔，受材料限制，不能像木結構那樣有深遠的出簷、靈巧的斗拱與門窗，因而其外觀顯得笨拙而粗糙，後來又出現了一種塔身為磚築而外簷為木結構的混合式樓閣塔，蘇州報恩寺塔（圖 5.26）、上海龍華寺塔皆屬此類。它們既能保持木結構塔的靈巧外形，又利於防火，即使遇到火災，也只能毀壞外簷，災後便於修復。

2. 密簷塔

這是由磚築樓閣塔逐步演變而成的一種塔形。它的特徵是將第

一層加高，以上各層壓低，從而使各層屋簷相對密集，稱為密簷式塔。此類塔留下的最早實例是河南開封的嵩岳寺塔（圖 5.27），建於北魏正光四年（523）。塔為十二邊形，塔高 41 米，塔最下面兩層特高，以上有 15 層密簷。奇怪的是這種外形為十二邊的佛塔以後未曾發現，嵩岳寺塔成為孤例。唐代的密簷塔多為方形，塔中空心，每層搭建木板，有木製樓梯可以上下。例如雲南大理崇聖寺的千尋塔（圖 5.28），底層特高，以上有 16 層密簷相疊，造型美觀端莊。宋、遼、金時期在北方出現了一批磚築的密簷式塔，但它們的形態與唐代密簷塔不同，平面為八角形，塔中實心，不能登塔。北京遼代的天寧寺塔可為其中代表（圖 5.29）。該塔最下為台基與須彌座、塔身一層很高，表面用磚雕表現出立柱、樑枋、斗拱，每面柱間雕有門窗、菩薩、天神等。塔身以上有 13 層密簷，每層都有斗拱支撐着上層屋簷，頂上有磚築塔剎結束。在遼寧遼陽的白塔、遼寧北鎮崇興寺雙塔（圖 5.30）都屬此類，其外觀造像十分相似。

3. 喇嘛塔

這是藏傳佛教地區盛行的一種塔形，其形制是下層為須彌座，座上為平面呈圓形的塔身，其上為多層相輪相疊，頂端為塔剎。這種喇嘛塔自印度、尼泊爾傳入西藏後，可能未受到漢族地區傳統文化的影響，所以還能夠保留住原始窣堵坡的一些形式。由於元朝統治者重視喇嘛教，使這種喇嘛塔開始傳入內地。北京妙應寺白塔即建於元代，還是由尼泊爾的匠師主持設計和建造的。該塔高 50.86 米，全部由磚築造，外部為白色，造型深重而醒目（圖 5.31）。這種喇嘛塔也用作出家僧侶的墓塔而出現在佛寺之旁，例如在河南登封少林寺的一側即有此類的僧侶墓塔群。

4. 金剛寶座塔

這是一種特殊形式的塔。塔分上下兩部分，下為矩形寶座，座上部分立着一大四小，大者居中的五座小塔，分別供奉佛教密宗金剛界

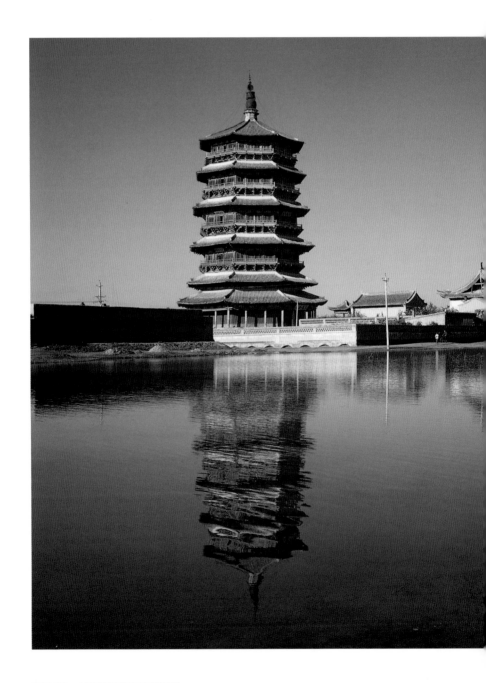

圖 5.23　山西應縣佛宮寺釋迦塔

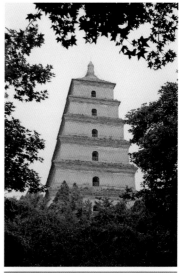

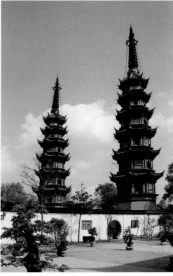

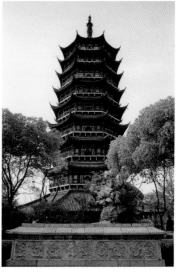

圖 5.24　陝西西安大雁塔
圖 5.25　江蘇蘇州宋代羅漢院雙塔
圖 5.26　江蘇蘇州報恩寺塔

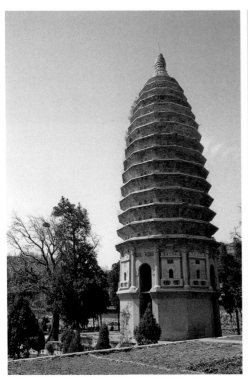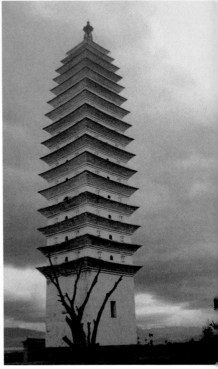

圖 5.27　河南登封嵩岳寺塔
圖 5.28　雲南大理崇聖寺千尋塔
圖 5.29　北京遼代天寧寺塔
圖 5.30　遼寧北鎮崇興寺雙塔

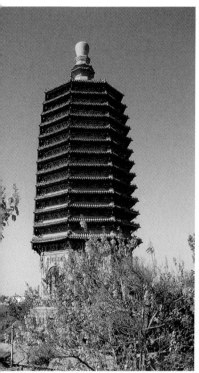
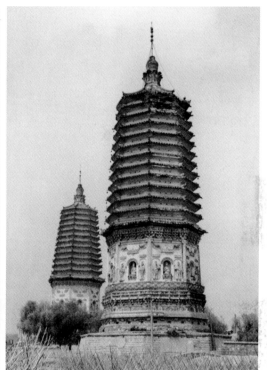

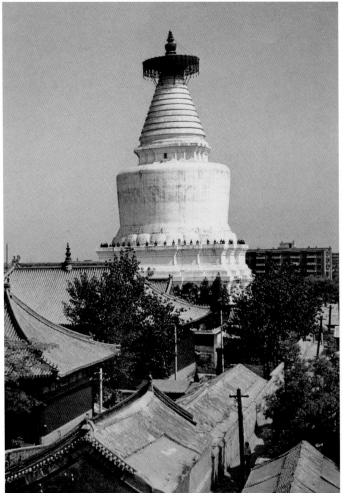

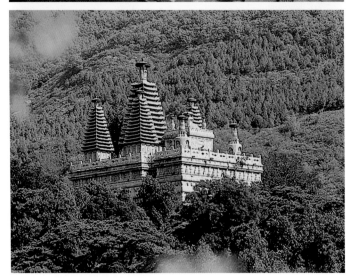

圖 5.31　北京妙應寺白塔
圖 5.32　香山的碧雲寺金剛寶座塔

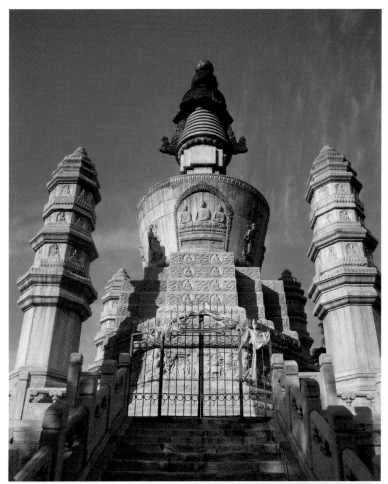

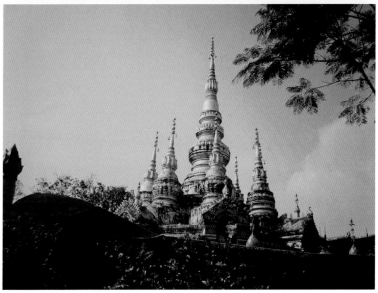

圖 5.33　北京西黃寺金剛寶座塔
圖 5.34　雲南景洪大勐龍的曼飛龍塔

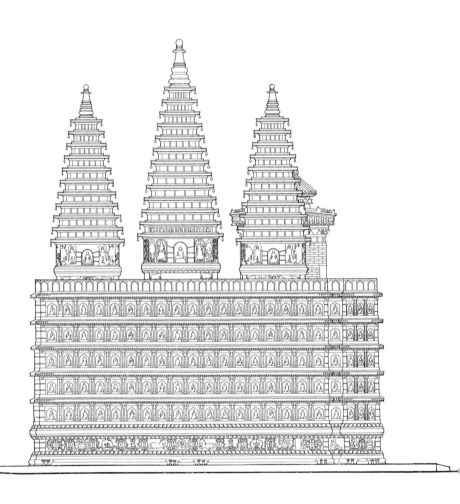

圖 5.35　北京大正覺寺金剛寶座塔

五部主佛的舍利。如此上為金剛，下為寶座，故稱金剛寶座塔。在北京郊區分別有三座這種形式的塔。北京西郊的大正覺寺金剛寶座塔建於明成化九年（1473 年），塔的寶座南北長 18.6 米，東西寬 15.7 米，呈長方形，高 7.7 米。寶座四壁上在須彌座以上分作五層，每一層都雕滿了成排的小佛龕。寶座之上立有五座密簷式石塔，中央塔高約 8 米，四角塔略低約 7 米，在五座塔的塔身部分及寶座下的須彌座表面都雕刻有佛教內容的紋飾，所以遠觀此塔，造型穩重，近看又細致而略顯華麗。第二座西黃寺清淨化城塔也在西郊（圖 5.33）。清乾隆四十五年（1780），西藏班禪額爾德尼六世來北京為乾隆祝壽期間病逝於京城，朝廷在其住所西黃寺內建塔以示紀念。此塔寶座高 3 米，座上中央為喇嘛塔，四角為經幢形小石塔，塔全部為石料製造，在中央喇嘛塔的須彌座和塔身表面都有精細的表現佛教內容的雕刻裝飾。第三座是位於香山的碧雲寺金剛寶座塔（圖 5.32），建於清乾隆十三年（1748）。此塔的特點是除在方形寶座之上立有五座密簷塔之外，又在寶座前方伸出一略小的寶座。在這座寶座上又有小型的金剛寶座塔，在小型寶座的前方左右又各立一座小喇嘛塔，也可以説是大小兩座金剛寶座塔。在寶座上共有兩座喇嘛式、10 座密簷式共 12 座塔。建於明、清兩代的三座金剛寶座塔具有統一的形制又各具特徵，使佛塔更加豐富多彩。

5. 緬式塔

這是一種流行於雲南傣族地區上座部佛教寺廟的一種塔型。因為上座部佛教直接傳自緬甸、泰國等處，其佛塔形式也相似，所以稱為「緬式塔」。雲南景洪大勐龍的曼飛龍塔可稱此類佛塔之代表（圖 5.34）。塔建於 1204 年，塔的造型很特別，在八角形的須彌座上中央立有一大塔，塔身圓形，上下分作若干段，粗細相間，仿佛為多座須彌座相疊，自下而上逐層縮小，直至尖狀塔頂。塔四周圍着八座相同的小塔，高度只及大塔之半。塔為磚築，外表皆塗白色，總體造型活潑而又清淨。這個地區的佛寺多，幾乎寺寺有塔，其造型相近而有變

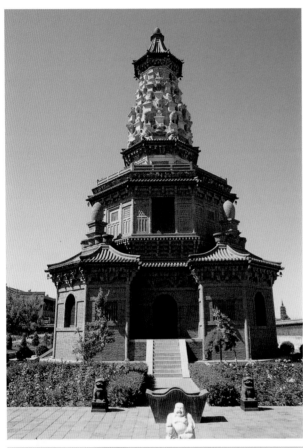

圖 5.36
河北正定廣惠寺華塔
圖 5.37
寧夏青銅峽塔群

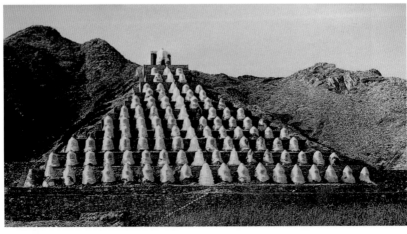

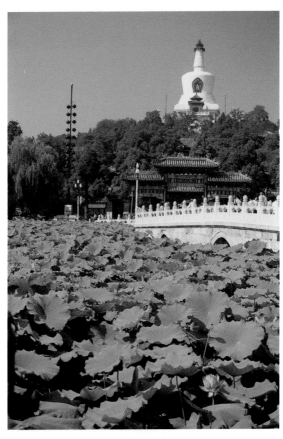

圖 5.38　北京北海白塔
圖 5.39　江蘇鎮江金山寺

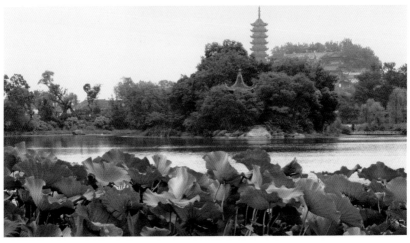

化，塔身有圓形，亦有八角形。塔剎形態多樣，有的以金屬製作，玲瓏剔透。

　　除以上幾種佛塔的主要類型外，還有單層塔、花塔等類型，也有將喇嘛塔集而成群的群塔，從而構成為中國佛塔豐富多彩的系列。

（三）佛塔的價值

　　佛塔既為佛教的一種獨有的建築，自然具有宗教的價值。這種價值不但表現在佛塔的整體形象上，而且也表現在其他方面。其一是在不少佛塔的地窖中都藏存着一些小佛塔、佛經、佛像等具有佛教意義的紀念物。例如陝西扶風法門寺磚塔地窖中不但藏着極為豐富的各種佛教紀念物，而且還有唐僖宗時期封存的佛指骨舍利。北京妙應寺喇嘛塔的塔剎中居然也藏有木雕觀音、玉佛龕、銅佛等寶物。隨着歲月的流逝，這些寶物越來越具有歷史和文化的價值。其二是在許多磚、石築造的佛塔表面都有具有佛教內容的雕刻裝飾。在北方許多遼代的密簷磚塔的須彌座和塔身表面都有佛、菩薩、金剛、力士以及獅子、蓮瓣等形象。北京西黃寺金剛寶座塔中央主塔的表面附有表現佛經故事的雕刻畫面。這些磚、石雕刻不但具有宗教上的價值，同時也是中國古代雕塑發展史中不可缺少的一個部分。

　　佛塔除了宗教上的價值以外，還具有景觀上的價值。佛塔具有佛教的象徵意義，早期位於佛寺的中央接受信徒的膜拜。待佛像代替了佛塔，佛殿居中而佛塔就退居於寺院一旁，但由於它形象的高聳，具有佛教的象徵意義，所以多將佛塔安置於山腰、山頂、江河之濱十分顯著之處，以使它起到宣揚佛教、招攬信徒的作用。於是，一座座高聳的佛塔與自然山水結合在一起，創造出一處處美麗景觀。北京北海瓊華島上有一座永安寺的白色喇嘛塔，俗稱北海白塔（圖 5.38）。塔山與北海水面組成的畫面不但成為北海的主景，而且也是古北京城內的主要的景觀。江蘇鎮江江天禪寺位於江邊金山之上，寺中殿堂順山勢而建，佛塔自山頂沖天而立，人們乘江輪到鎮江，遠遠就見到這座屹立於江邊金山上的佛塔，它成了鎮江城市的標誌（圖 5.39）。浙江

杭州西湖夕照山上有一座建於 10 世紀中葉的雷峰塔。明代倭寇侵犯杭州時燒毀了佛塔木構外簷，只剩下磚造的塔心部分。就這樣一座殘破不全、容貌蒼老的磚塔身，每當夕陽照到西湖時，殘塔身上被鑲上一道金色的邊框，因而成為西湖十景之一 ——「雷峰夕照」。在中華大地上，一座座佛塔與山河大地組成的美景，將古老的中國土地打扮得更加美麗。

第六章

山水園林

——中國古代園林

　　園林是指經過人類加工或者創造的一處自然環境。人們在裏面遊覽可以得到身心休息。中國古代園林最大特點是屬於自然山水型園林，它的發生與形成經過了漫長的過程。

中國自然山水型園林的形成

　　據文獻記載，遠在公元前 16 世紀至前 11 世紀的商代，即有了被稱為「囿」的場所 —— 選擇一塊山林之地，在裏面放養一批禽獸，以供帝王作狩獵之樂；同時也在囿內築高台，便於觀天象、敬天神，因為當時敬仰天神已經成為一種重要的祭祀活動了。這種早期的囿，雖然主要功能是為帝王狩獵取樂和敬祭天神，但它已經具備了園林的基本屬性。公元前 221 年秦始皇統一中國，在都城咸陽大建宮室，於渭河南北兩岸築北宮、信宮，並開始營造更大的宮殿阿房宮，而形成南北中軸線。在軸線兩側分別興建眾多宮室，各宮之間用輔道相連，並引渭河水創建宮池。可以說秦王朝在咸陽建了一處龐大的宮廷區，同時也是一處宮苑區，開啟了皇家園林之先河。

　　秦朝廷二世而亡，在短短的十多年時間裏，沒有將龐大的宮苑完成。在秦末又被楚霸王項羽放火焚毀，留下一片焦土，從而使西漢王朝不得不在咸陽之東另建都城長安。西漢時期，先後在長安城內外建造了長樂、未央、明光、北宮、桂宮等宮殿。這些宮殿也多有後苑部分，但最大的宮苑還是在漢武帝時期建造的上林苑（圖 6.1）。上林苑位於渭河之南、秦王朝開始建造的皇家園林地區。據文獻記載，其四周苑牆長達 130 公里，北沿渭河南岸，南至終南山。四周設苑門 12 座。在這個苑圍裏含有八條自然河流，一處天然湖泊，並人工挖掘湖池。其中最大的昆明池面積達 150 公頃。苑中建有宮殿建築群 12 處，苑中小園 36 處。在這些宮殿園林裏，除了殿堂外，還出現了樓閣、

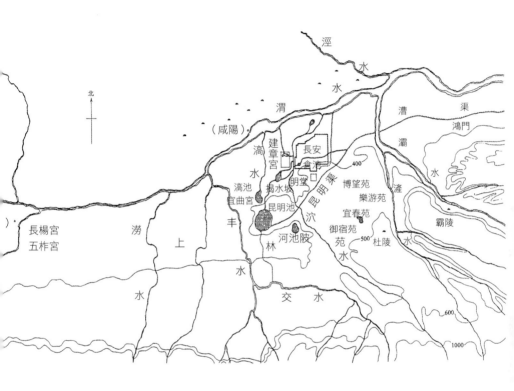

圖 6.1　西漢時期上林苑平面圖

亭、廊、橋等類型的園林建築，栽種各種果木與觀賞植物，還飼養了眾多珍禽異獸。可以説上林苑已經是一座功能齊全的皇家園林了，而且，以其規模之大、內容之多，在中國園林發展史上也是一座空前絕後的皇家園林。

公元 220 年東漢滅亡，中國開始進入了諸侯割據，戰亂不斷，長達三百餘年的社會動蕩時期。國家的興亡，朝代的更替，使仕官、文人產生了對政事的悲觀失望，一時間，崇尚逃避現實的老莊思想盛行。他們喜好玄理，樂於清談，一些仕官文人紛紛離開城市，隱逸江湖，寄情於山水。他們觀賞青山、綠水、植物花卉，吟詩作畫，使山水詩、山水畫得以發展。同時，這些文人、仕官也逐漸將這樣的自然山水環境移植到自己的住屋周邊，利用人工堆石造山，挖地成池，栽培植物，一座座小型的私家宅園由此而生。從最初的帝王苑囿，發展到皇家園林，到私家園林的產生，都可以看出，中國的自然山水園林的特性就這樣形成並得到持續的發展。

隋唐結束了中國三百多年的動蕩時期，重新統一國家，尤其到唐朝，國內政治穩定，經濟得到發展，各地城市建設也得以展開，從而使造園之風達到高峰。都城長安除了在宮城內設有後苑之外，還在長安之北專門建設了規模很大的禁苑，在城東北的大明宮內設專門的園林區。在這裏挖太湖池，堆築蓬萊仙山，佈置殿堂亭台。除了這些皇家園林，各地私家園林也得到很大發展，光在洛陽一地就有上千家之多。詩人白居易在洛陽有一座他精心打造的私家宅園，佔地僅 17 畝，其中居屋佔三分一，水面佔九分一，有水池一方，池北建書房，池西建琴亭。詩人專門寫了一文《池上篇》來描寫他的私園，文中寫道：「有堂有庭，有橋有船，有書有酒，有歌有弦。有叟在中，白須飄然，十分知足，外無求焉。」看來詩人在這座小園中是很知足快樂的。

宋王朝將都城定在河南的汴梁（今開封市），除了在宮城中設有園區，更在宮外建造了一座皇家園林艮岳。這是一座人工建造的山水園林，園內先用土堆山，後加築石料而成土石山，並仿照自然山勢，

築造出峰岫、石壁、溪穀、瀑布等形態。園內水系亦由人工挖掘築成河、水池，引園外河流之水以充之，並在溪河之畔建廳堂，水池之中築島嶼。園內植物除北方樹種之外，又從南方江、浙、湘、粵各地引來品種，共計七十餘種，力求園內四季常青，繁花不斷。可以說艮岳將皇家、私家園林之經營集於一身，使中國造園提升至一個新的高度。綜上所述，自早期的苑囿開始至唐宋時期，經過長期的實踐，中國古代園林不但形成了自然山水型園林的歷史特徵，而且也積累了建造園林的經驗。

明、清時期的皇家園林

明朝自永樂皇帝將都城自南京遷至北京後，北京即成為明、清兩朝的都城長達五百餘年，所以，這一時期的皇園建設都集中在都城及附近地區。明朝的皇園建設除在宮城紫禁城內建有御花園、建福宮花園以外，主要還對元代留下的位於皇城之內的西苑進行了進一步的經營。其一是將西苑的太湖池水面向南開掘擴大，使西苑形成北、中、南三海串通的佈局。其二是在瓊華島上和北海沿岸陸續增建了不少殿堂樓館，使西苑增添了園林人造景觀。此外，在京城西北郊一帶出現了一批明朝官吏、富商建造的私家園林。1644 年，清兵入關，明朝滅亡。清朝忙於統一全國的軍務與政務，在建設上，除全盤接收了明代的紫禁城之外，基本上只建造了幾處皇陵。康熙皇帝在位 61 年，先後用武力與和睦政策平定和團結了蒙、藏等民族，國內政局得到統一和安定，經濟發展，國力增強，朝廷開始有條件、有精力去考慮園林建設了。清朝統治者為滿族，他們習慣於在東北遼闊平原和山林中騎馬打獵和習武，入關之後，康熙皇帝每年都要在盛暑季節，率領兵馬去熱河一帶狩獵練武，十分喜愛熱河一帶有山有水的涼爽之地。康熙

帝在園林建設上做了兩件大事：第一件是在北京西北郊開始建造皇家園林，第二件即在熱河承德營造了另一處皇家園林 —— 避暑山莊。

北京西北郊是有山有水的海澱區，具備了營造山水園林的良好條件，在缺少水源的京都地帶尤其顯得可貴，自遼、元時期就在這裏建造了多座寺廟，明朝不少達官貴人又紛紛在此建造了眾多的私園。香山為京郊北山的一個分系，峰巒疊翠，景色極佳。康熙十六年（1627）在這裏利用原香山寺舊址建造了香山行宮，成為西北郊第一座皇家行宮御園。在香山之東有一處平地凸起的山岡，名玉泉山，山中林木蔥蔥，泉水豐富，自金代就在這裏設行宮，建寺廟。康熙十九年（1680），又在此建行宮，並定名靜明園。康熙二十八年（1684）康熙帝赴江南巡視，見到不少江南名園，景色秀美，十分欣賞，回京後即在西北郊選定一處明代皇親李偉的宅園「清華園」，在這塊私園的廢址上建造了一座「暢春園」。建成後康熙帝大部分時間在這裏居住、理政，成了一座真正的皇宮型御園。康熙四十八年（1709）在暢春園的北面，利用明代的私園開始建造圓明園，賜送給皇四子，即後來的雍正皇帝。自康熙十六年開始至康熙四十八年，在前後 32 年的時間裏，擴建、新建了香山、玉泉山、暢春園和圓明園四座大型皇園和一批賜送給皇族子弟的小型園林，初步形成了都城西北郊的皇家園林區。清雍正在位僅 13 年，大部分時間住在圓明園內。這位帝王勤於政務，除了建圓明園外，沒有其他建園活動。清乾隆皇帝在位 60 年，正值清王朝國力進一步加強之際，經濟發展，財力雄厚，加以乾隆皇帝又是一位酷愛園林之君主，所以在這一時期，園林建設可以說達到高峰。香山，玉泉山得到擴建，並將香山更名為「靜宜園」。對圓明園擴建為具有 40 個景區的大型皇園，還將附近的綺春、長春二園並入合成為圓明三園。乾隆十五年（1250），又利用玉泉山與圓明園之間的甕山與西湖的山水之地建造了一座清漪園，將甕山改稱萬壽山，西湖改稱為昆明湖。該園經 14 年建設，於乾隆二十九年（1764）完成。至此西北郊的皇園建設告一段落，歷經康熙、雍正、乾隆三朝帝王，花費 87 年之久，包含着香山靜宜園、玉泉山靜明園、萬壽山

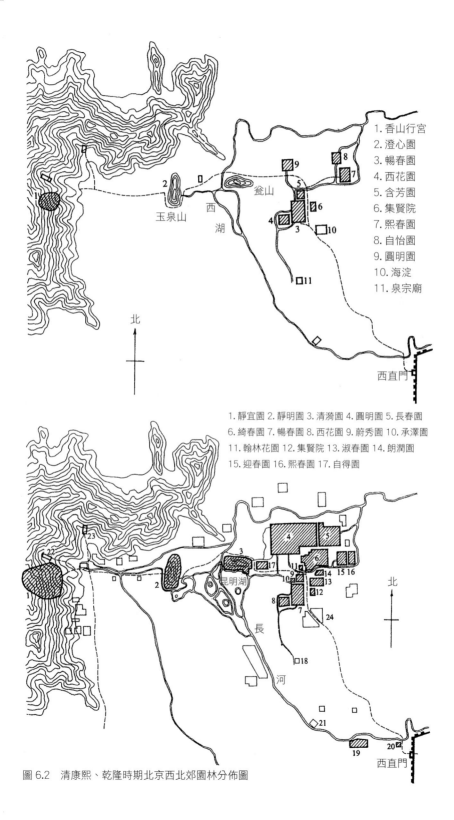

圖 6.2　清康熙、乾隆時期北京西北郊園林分佈圖

清漪園、暢春園、圓明園,簡稱為「三山五園」,加上一批小型皇園,龐大的皇家園林終於建成。這批園林可以說在建園藝術和技術上具備了中國古代園林的最高水平。

1860 年英法聯軍攻佔北京,在西北郊對皇家園林進行了野蠻的掠奪與焚燒,幾座主要的皇園無一倖免。清同治時期曾經想恢復昔日帝王最常去的圓明三園,但此時清朝國力大衰,已經無法實現。清光緒十四年(1888),朝廷花巨資修葺了清漪園的主要部分,並改名為頤和園。1900 年八國聯軍佔領北京,沙俄、英國、意大利的侵略軍相繼進佔頤和園達一年之久,園內陳設被洗劫一空,房屋裝修也遭破壞。1902 年在慈禧太后主持下又用巨款進行修復。清王朝花了近百年時間建設的皇家園林,保存比較完整的只有頤和園和承德的避暑山莊這兩處,其他各園都面目全非,其中破壞最嚴重的是圓明三園。現在僅挑選圓明園與頤和園兩處作重點介紹。

(一)圓明園

為甚麼挑選這樣一座只剩下斷垣殘柱的圓明園作專門介紹,這是因為它具有其他大型皇園所沒有的特徵。

圓明園特徵之一是完全由人工在一塊既無山又無水的平地上建造起來的山水園林。圓明園處於香山、玉泉山之東的一片平坦土地上,這裏地下水源豐富,挖地三尺就能見水,所以能在此挖地建池,用挖出之土就近堆山。水面根據園林佈局,有大小不同的湖面,也有粗細不一的水渠,其中最大水面為福海,呈方形,邊長達 600 米,湖中留出三座小島。還有長、寬約二百多米的後湖,以及無數房前屋後的小型水面。在這些水面之間有小溪河相連,它們如同人身上的血管遍佈全園。圓明園內的山全部用挖水池之土就近堆積而成。這些稱之為山,其實只是些不很高的土丘,但它們連綿不斷,頗具山脈之勢。總體看,園內水面佔全園面積 350 公頃之半,土山佔三分之一,所以使圓明園成為一座水景之園。

特徵之二是,全園由許多小型園林或景區所組成。這些小園或景

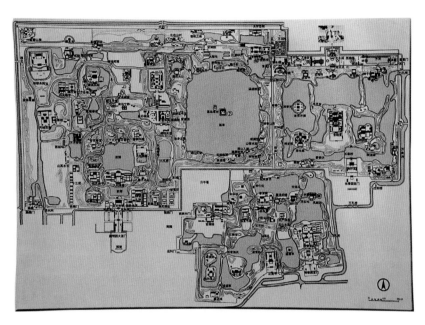

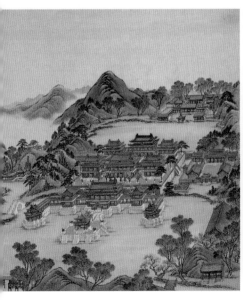

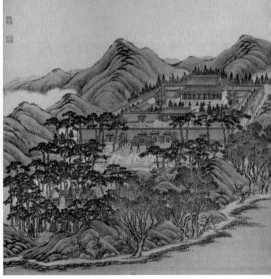

圖 6.3　北京圓明園平面圖

圖 6.4　圓明園方壺勝境景區

圖 6.5　圓明園安佑宮

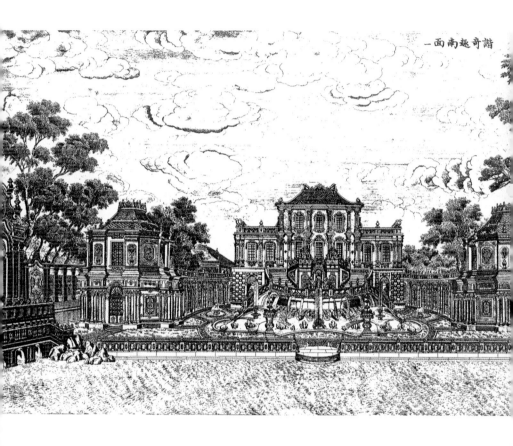

圖 6.6　圓明園西洋樓諧奇趣

區，有的以建築為中心，配以山水植物，有的在山水之中點綴樓閣亭台。它們各具特徵，多用土山或牆垣相圍，形成既獨立成景又有道路或水溪相互連繫。例如，乾隆帝幾次下江南巡遊，所喜愛和看中的杭州西湖十景中的平湖秋月、柳浪聞鶯、三潭映月等都被移植至園中，雖然它們都被縮小成為獨立的小景點。

特徵之三，園中建築以其功能區分則種類多，以其形象分則形式多樣。這裏有專供皇帝在園內上朝理政用的正大光明宮殿建築群，有象徵海中神仙三島的福海「蓬島瑤台」，有供皇帝供奉祖先的安佑宮（圖6.5）、敬佛的舍衛城，還有仿照南方蘇州水街的買賣街、儲藏圖書的文淵閣、讀書養性的書院等等。就建築的形態來説，中國古代建築從宮殿、寺廟到住宅，無論是殿堂、佛殿或是住房，它們的平面大多皆為簡單的長方形，但在圓明園內，這些不同類別的建築，它們的平面除長方形、正方形之外，還有工字、中字、田字、卍字、曲字和扇面等等多種形式。亭子為園林中常見之物，其平面絕大多數為正方、六角、八角與圓形，但在這裏還見有十字形、卍字形的。連接建築之間的廊子也根據地勢有直廊、曲廊、爬山廊、高低跌落廊之分。乾隆時期，經過當時在清朝廷任職的意大利傳教士、畫家郎世寧推薦和設計，特別在圓明園長春園的東北區建築了一群西洋式的建築，它們都是用石料建造，具有歐洲「巴洛克」風格，在殿堂之前佈置着歐洲園林式的整齊花木和噴水池，這是西方建築第一次出現在中國古代傳統形式的園林裏。

圓明園，這座完全由人工從平地上建造的，有大小不同近百個各具特色的小園和景點組成的皇家園林，被外國人稱為「萬園之園」。

圖 6.7　北京清漪園規劃圖

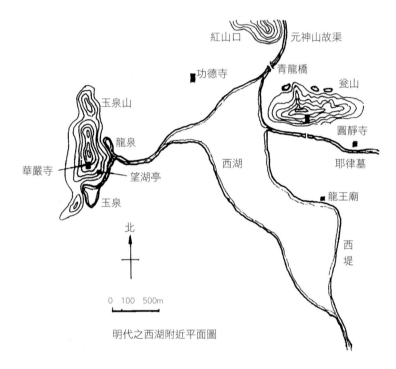

明代之西湖附近平面圖

（二）清漪園 — 頤和園

　　清乾隆皇帝在完成了圓明園的建造後，在西北郊已經有了香山靜宜園、玉泉山靜明園與暢春園。對於這位數次南巡，親臨過許多江南名山、名湖、名園而又酷愛園林的皇帝來說，仍覺得不盡滿意，因為靜宜園為山景之園，有山岳而缺水，圓明、暢香二園又為水景園，有水而缺山。靜明園雖有水又有山，但山泉水量不大，而恰恰在靜明園與圓明園之間有一處甕山，與山前的兩湖。早在元、明兩代，在引西山、清河一帶水源以供京城之需的水利工程中，兩湖已成為中途蓄水池，在這裏將水位提高，並經專門的河道將蓄水送至京城。乾隆正看重這塊有真山真水之地乃為建造山水園林理想之所。但當圓明園建成後，乾隆專門寫了一篇《圓明園後記》，其中說圓明園「實天寶地靈之區，帝王豫遊之地，無以踰此。然後世子孫必不捨此而重費民力，

清漪園與杭州西湖之比較

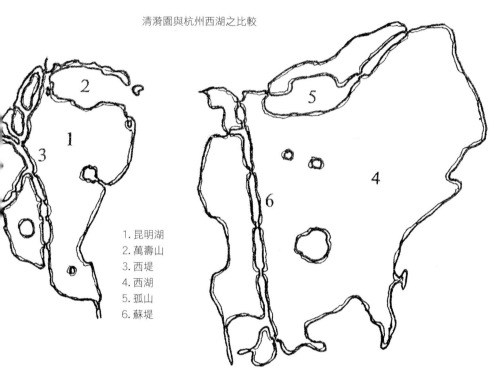

1.昆明湖
2.萬壽山
3.西堤
4.西湖
5.孤山
6.蘇堤

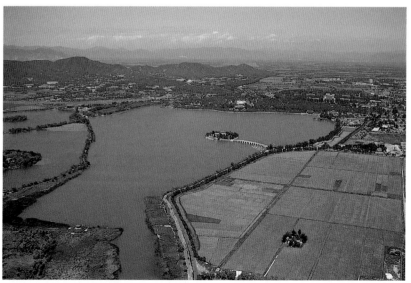

圖 6.8：北京頤和園全景

力，以創建苑囿……」此言剛出不久，自己又要建造新園，豈不自食其言，為此他提出了兩方面理由：一是作為蓄水池的西湖以及相關的河道因年久失修，而且水面又不夠大，所以急需擴大和疏理；二是乾隆之母皇太后即將六十大壽，在新園中建樓以祝壽誕。這樣一為民、二盡孝的理由自然冠冕堂皇，所以在乾隆的主持下，於乾隆十五年（1750）開始建造新的皇園清漪園，經 14 年之久，於 1764 年完成。

清漪園的功能是多方面的，蓄水、祝壽、皇家離宮型園林，這裏包括帝王理政、生活、遊樂等多種需求。根據這些功能在建設上首先要進行的是整體佈局。為了蓄水，必須擴大水面，將原有的西湖挖掘加大幾近一倍。在擴大中有意留出三塊陸地，在水中形成有象徵性的神仙三島。仿照杭州西湖的蘇堤築了一道西堤，將湖水分為中西兩部分，並像蘇堤上有六孔橋一樣，在西堤上也建了六座橋。與此同時，把擴大湖面挖掘出來的土，將甕山增高增大，並在山下北麓開掘水渠，將前湖之水引灌後山，如此一來形成了山臨水、水繞山的總體格局。甕山改稱萬壽山，西湖改稱昆明湖，山湖相加總佔地面積達 290 公頃，其中水面佔四分之三。

山水形勢確定後，即為建築佈局。根據需要，首先將帝王上朝理政的宮廷放在園之東部，與圓明園相鄰，且便於聯繫。帝王生活區緊鄰宮廷，形成園東部的宮廷區。其次，把祝賀皇太后壽辰的大報恩延壽寺放在萬壽山南面的中央。這一組包括天王殿、大雄寶殿、佛香閣、智慧海的建築群體自南而北依山勢而建。對於這位虔信佛教的乾隆帝來說還嫌不夠，在延壽寺周圍還建了寶雲閣、轉輪藏、慈福樓、羅漢堂多座小佛寺，它們與延壽寺組成龐大建築群，成為清漪園最突出的景觀。其餘供帝王遊覽觀景的亭台、樓閣、長廊等園林建築，散佈於萬壽山上，與昆明湖組成前山前湖區。清漪園陸地不多，因此，萬壽山北的後山區也有精心佈局與經營。首先在山腳由西向東挖出一條溪河，將挖出之土沿河北岸堆築土山，造成兩山夾一溪河之勢。河面寬窄相同，至中段兩岸建造商鋪，形成一條水上買賣街（圖6.13）。其次在後山中央建造一座須彌靈境喇嘛廟（圖 6.10），在東

山腳下仿照乾隆帝喜愛的無錫寄暢園建造「園中之園」諧趣園（圖6.11）。在後山坡的東西山道兩側散佈着若干座供遊樂休息的園林建築群體。如此一來狹長的後山成為由多種景象組成的，與開闊的前山前湖完全不同的，具有幽寂環境特徵的後山後湖景區。

　　總體看，清漪園是由宮廷、前山前湖、後山後湖三大景區所組成的。1860 年被毀，光緒時期重建為頤和園後，前山中央的大報恩延壽寺前部分被改為仁壽殿建築群體（圖 6.12），後山眾多的園林建築和買賣街未能修復，但仍是保留了原來的佈局和景區的特徵。在清王朝最後建設的這座園林中既表現了皇家建築那種宏偉的氣勢，又具有山水園林的活潑氛圍，同時又把傳統的神仙三島等神話、眾多的佛寺，以及西湖蘇堤、蘇州河街、無錫寄暢園等江南名城、名園的精華並現於園中，可以說把當時乾隆皇帝理想中皇家園林的多種功能協調地結合在一起，表現出中國傳統園林建設的最高水平。

江南地區的私家園林

　　中國的私家園林自魏晉南北朝時期產生以來得到長久的發展。就全國範圍來看，江南各地比北方地區發展得更為興盛，尤其留存至今的私家園林多集中在南方的江蘇、浙江一帶。這種現象的存在是因為江南更具備建設私家園林的條件。首先從自然條件看，江浙一帶河網密佈，水資源十分豐富，這為山水園林提供了充分條件。南京、宜興、蘇州、杭州、湖州等地又多產堆築石山所需的黃石與湖石。江南氣候濕潤，冬無嚴寒，適宜樹木花卉的生長，四季常青。其次是經濟條件。建造園林需要充足的資金，江南自古以來為魚米之鄉，手工業也發達，蘇杭一帶絲綢工業有悠久歷史，隨着商品經濟，城市的繁榮發展，為造園提供了物質條件。第三是人文條件，造園也是一種文化

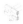

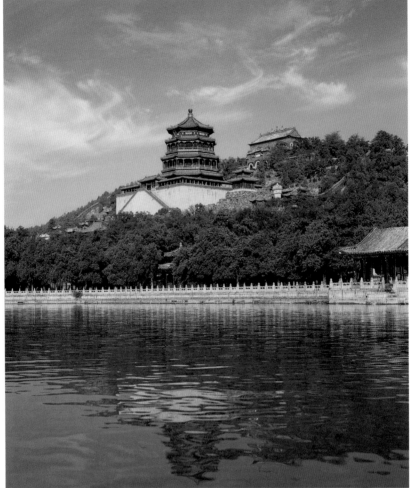

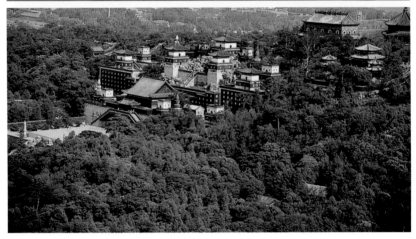

圖 6.9　頤和園
圖 6.10　頤和園後山須彌靈境喇嘛廟

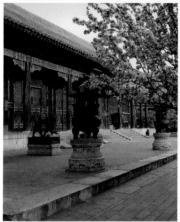

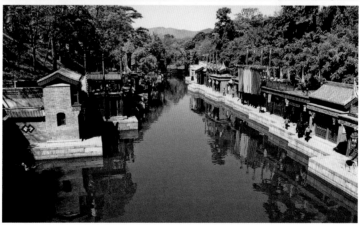

圖 6.11　頤和園諧趣園（上）

圖 6.12　頤和園宮廷區仁壽殿（中）

圖 6.13　頤和園後山買賣街（下）

建設，江南自古文風盛行，尤其南宋遷都臨安（今杭州），大批官吏、富商擁至蘇杭，極大地促進了建園活動。明清以後，一批又一批退休官吏和富商紛紛到這裏購地建房造宅園，將造園推至高峰，從而為世人留下了一大批私家園林。

綜觀江南這一批私家園林，它們採取了哪些造園手法呢？它們與皇家園林相比，又具有哪些特徵呢？現在從下列三方面予以介紹。

首先是園林的佈局。如果與皇家園林相比，最大的不同是皇園大，功能要求多，而私園小，功能相對簡單，只供園主人在這裏遊玩、休息，有的還在園內會客，讀書作畫。蘇州留園在私園中面積算大的，佔地 2 公頃。網師園僅佔地 0.4 公頃，無法與數百公頃大的皇園相比。正因為如此，要在園內創造景觀，必須在佈局上用分割空間、美化多變的手法（圖 6.14）。常用的是用院堵、堆石或植物將有限的園地分割成若干小型空間。在這些空間裏精心佈置具有特徵的景點，在各景點之間的道路彎曲，不用直線，以便延長遊人觀賞時間。在相隔的院牆上，開設門洞、漏窗使空間隔而不間斷，相互流通不顯閉塞。蘇州網師園包括住宅和園林兩部分，就在不足 0.3 公頃的園林內，造園者還分別創造出種有桂花樹的「小山叢桂軒」、種有古松的「看松讀畫軒」、幽寂的「五峰書屋」，等各具特徵的景點。處於園中心的水池邊長僅 20 米，在池周圍分別安置水閣、月到風來亭、射鴨廊、竹外一枝軒。它們隔池相望，互為對景，組成一處極富情趣的主要景區。

第二是善於模仿自然山水之形態。位於城市中的私家園林附於住宅旁，很少有真山真溪河，需要人工用土、石堆山和挖掘湖池引水入內。用土、石堆山，如完全按真山形態縮小則如同玩物，古人多忌用，而是用土、石按真山之神態再現於園中。這就要求造園者對自然界真山有細致觀察，掌握住它們的造型規律，並加以提煉、概括，使其典型地再現於園林。例如自然山勢雖有主有從，切忌群峰並列如筆架，山中不僅有澗、有洞、有懸崖陡坡，間或有飛瀑直下，凡此種種，都可以呈現在堆山中。江蘇揚州的个園是一座佔地僅 0.6 公頃的

小園（圖 6.15）。園中有名為夏山與秋山二處，分別用湖石與黃石堆築，造園者用這些石料分別堆出峰、嶺、巒、岫、洞、嶺等等形態，山體不大而引人入勝，使个園成了以石山著名的名園。以水而論，自然湖泊，水池形態皆自然而少有呈方形規則者，因此，園中水面多自然曲折，而且將水流引入牆角、亭榭之底，仿佛水有源而無頭，使一潭死水變活水。在水中種植，蓮荷等水生植物更顯自然生氣。

第三重視園林的細部處理。人遊私園中，凡建築、山石、植物都近在咫尺，所以造園者十分注重它們的製作，選材務必精良耐看。建築有廳堂、亭榭、廊屋，其形象多不雷同，亭有方、圓、六角、八角、扇面、十字形、長方形等等形狀。院牆上一排並列的漏窗，細看其花格無一雷同。門窗的木格花紋、磚製邊框都拼合規整，磨磚對縫，形象美而工藝精。連房頂的翹角和地面的鋪磚都經匠人的經營而千姿百態。

私家園林規模不大，沒有皇家園林那樣的輝煌與氣勢，而呈現出清幽文雅之風格。由於造園者的精心營造，使這些園林成為可居可遊之地，人入其中，遊覽於建築、山石、植物之間，曲徑通幽，步移景移，美不勝收。私家園林與皇家園林一樣，都表現了中國古代造園的高超水平。

中國園林的意境

意境是中國古代藝術所追求的一種藝術境界。以繪畫為例，畫家畫自然界的竹子，必先對竹子進行實景寫生，畫出青竹的形態，這樣的作品稱為「物境」。但竹子不僅有形，而且還具有多方面的象徵意義。竹子四季常青，竹身修長，中空而有節，可以彎曲，但很難將它折斷，所以具有可彎而不可折的特性。竹子的這些生態無疑象徵着人

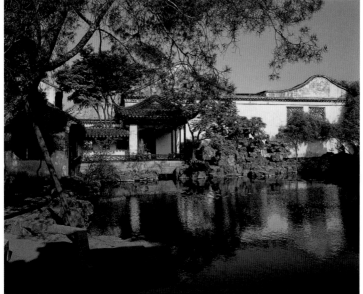

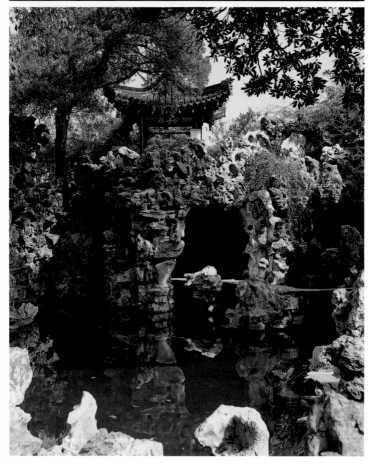

圖 6.14　江蘇蘇州網師園
圖 6.15　江蘇揚州个園

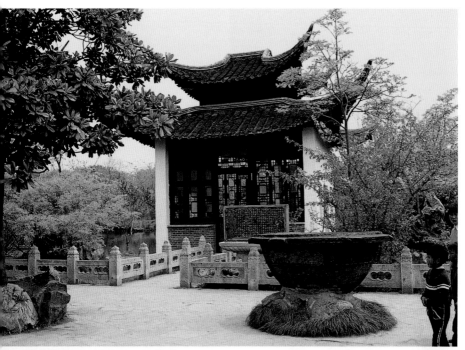

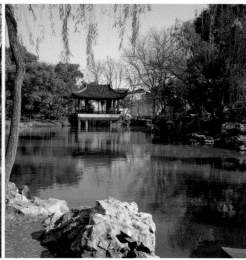

圖 6.16　江南園林中的閣

圖 6.17　江南園林中的亭

圖 6.18　江南園林中的水榭

圖 6.19　江南園林建築之窗
圖 6.20　江南園林建築之屋角
圖 6.21　江南園林中的地面鋪磚

要虛心有氣節，遇到困難與挫折不可以折服等方面的人生哲理。唐朝詩人白居易曾對他的摯友説：「曾將秋竹竿，比君孤且直」。宋代文豪蘇軾酷愛青竹，曾説：「可以食無肉，不可居無竹。無肉令人瘦，無竹令人俗。人瘦尚可肥，俗士不可醫」。文人畫竹不僅僅寫其形，而且通過竹子表達出一種人生理念。畫面上的青竹要表達的是一種「孤且直」為人清廉的品德，這樣的竹畫就從物境上升到意境，以形傳神，成為一幅有意境的作品了。有時為了表達意境，可以神似重於形似，可以意深不求顏色真，所以出現了中國特有的用黑墨畫青竹、畫荷蓮的「墨竹」和「墨荷」作品，有無意境成了評價藝術作品的最高標準。

園林自然也是一種藝術，尤其是中國自然山水型園林，在造園中也將意境作為一種高標準的追求。意境在園林中的表現説得簡單一點就是創造一種能夠引起人們意念的環境，這就要求園林不僅為人們提供一個良好的物質環境，而且還是一個使人陶冶的精神環境。那麼怎樣去創造這樣的環境，歸納起來有如下幾種手法：

1. 象徵與比擬

孔子説：「智者樂水，仁者樂山」，意思是智者樂於像流水一樣不知窮盡地去治世，仁者喜歡像高山一樣安國而萬物滋生。孔子將自然山與水都賦予了人文精神。與上面講的竹子一樣，它的自然生態皆富有人文內涵的象徵意義。還有植物中的松與梅：青松四季常青，形態剛勁挺拔，人們形容人要站如松、坐如鐘、行如風。寒冬臘月，萬花凋零，唯有梅花傲放於冰雪之中。松與梅都具有人格精神的內涵，所以古代文人將松、竹、梅稱為「歲寒三友」，乃植物中高品，也象徵着人品之高尚與純潔。正因為如此，園林中常見此三種植物。承德避暑山莊山岳區有一條山道，兩旁列植青松，取名「松雲峽」；頤和園後山之道旁亦滿植松樹，形成一條十分幽靜的山路；在江南園林中可以説無園不種竹，連不適宜竹子生長的北方，在頤和園諧趣園的乾隆御碑「尋詩徑」處也種了一小叢青竹。水中蓮荷更有多方面的象徵意義：荷花純潔，出淤泥而不染；其根為藕，生於汙泥之中，居下而有

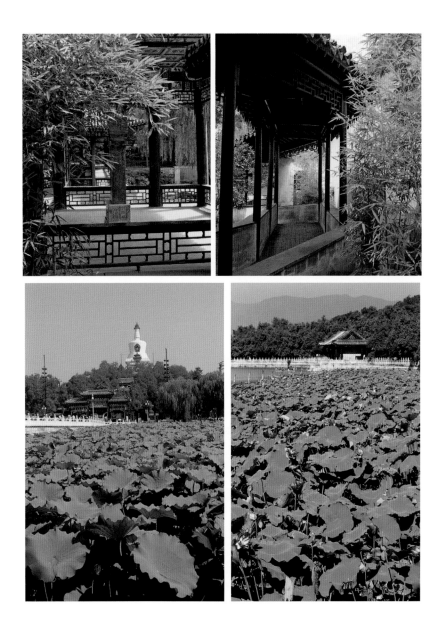

圖 6.22　園林中之竹
圖 6.23　園林中之蓮荷

節，質脆而能穿堅。這些生態都飽含人生哲理。因此無論南北，無論皇園與私園，無處不種荷。圓明園有一景點「濂溪樂處」，四周水塘中滿植蓮荷，乾隆帝題名為「前後左右皆君子」。園林中因為有了這些松竹梅和蓮荷，人們遊園觀景而能生情，從中領略到人生哲理，這就是園林意境所發生的作用。

2. 引用各地名勝古跡

各地的名勝古跡之所以能稱為勝跡而流傳，多因為它們都含有一定的人文內涵。造園者多選擇將它們移植於園林中，以創造出具有意境之美的景點。浙江紹興市郊的蘭亭是古代書聖王羲之寫作《蘭亭集序》的地方，晉穆帝永和九年（353）三月初三上巳節，書法家王羲之約好友四十餘人來到蘭亭，選擇了一段彎曲的水渠，眾人列坐水渠兩側，用杯盛酒置於水上順流而下。當杯酒停在誰的面前，則該人即飲乾杯中酒並詠詩一首，如此反覆直至酒盡。王羲之將眾人之詩集而成冊，並乘興寫了《蘭亭集序》。此序成了古代書法的範本，被稱為《蘭亭帖》。此次活動也稱為「曲水流觴」，不但使蘭亭成了著名景點，而且還成為文人雅事而流傳各處。造園家也將此景移植到園林，只不過自然溝渠變成了石板上鑿刻或用塊石砌造的人工曲水，再在曲水之上建亭以蔽之（圖 6.25）。在北京紫禁城寧壽宮花園和承德避暑山莊中都可以看到這樣的景點。

3. 應用詩情畫意

這種詩情畫意是通過用山水、植物、建築組成的景觀空間或者借用古代的某些典故來表達。據《莊子·秋水》篇中記載，戰國時期莊子與惠子遊於濠梁之上，見水中有小魚遊動，莊子曰：「儵魚出遊從容，是魚之樂也。」惠子曰：「子非魚，安知魚之樂？」莊子曰：「子非我，安知我不知魚之樂？」這段對話十分富有情趣，莊子崇尚自然，好遊於青山綠水幽靜之處，所以造園者多應用這一典故在園林僻靜處置池水一塘，養小魚，植蓮荷。有的還建遊廊一段，創造出一處

圖 6.24　浙江紹興蘭亭曲水流觴

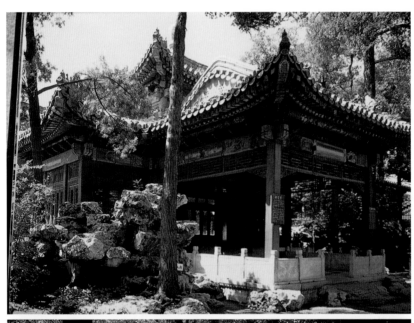

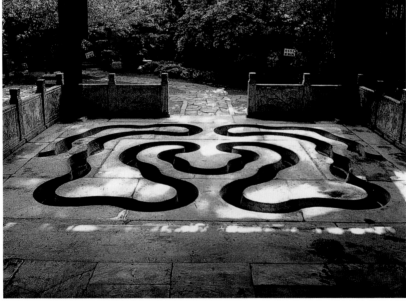

圖 6.25　北京紫禁城寧壽宮花園禊賞亭

圖 6.26　北京頤和園諧趣園知魚橋
圖 6.27　北京香山清音亭與瓔珞岩

清寂景點。江蘇無錫寄暢園內的「知魚檻」，仿建的頤和園諧趣園中更將它擴大成「知魚橋」（圖 6.26），北京香山靜宜園有「知魚濠」，圓明園有「知魚亭」等，都屬此類景點。人遊此景不但身居清幽環境，而且還能領略到當年智者作濠梁遊的意境。

中國古代建築從寺廟中的殿堂、祭祖宗的祠堂到園林中的亭榭，多喜歡將匾額和楹聯掛在屋簷下和柱子上。

園林建築上的這些匾、聯往往多被用來點綴和渲染園主人所需要的詩情畫意。北京香山靜宜園水源不豐，造園者只能用有限的流水去創造景點。工匠用片石在土山前堆砌一處不高的石山，將流水引至石山頂，讓水順岩而下。乾隆皇帝特為此景題詩曰：「漫流其間，傾者如注，散者如滴、如連珠、如綴旒，泛灑如雨，飛濺如雹。索委翠壁，眾響，如奏水樂。」此景名為「瓔珞岩」，並在石山前建一方亭，取名「清音」（圖 6.27）。試想遊人息坐亭中，眼觀水如瓔珞，耳聽清泉之音，別有一番意境。蘇州拙政園有一方形廳，息坐亭中可以看到園中種植的梧桐與青竹，梧桐樹葉大，花呈素色而不艷，常招來鳳凰歇息，所以民間有「家有梧桐樹，何愁鳳不至」之說。鳳凰為神鳥，象徵富貴、吉祥，因此使梧桐具有聖潔之象徵。青竹使滿堂翠綠清幽，所以梧竹之處實為幽居之所，因此此方亭取名為「梧竹幽居」，亭上有對聯曰：「爽借清風明借月，動觀流水靜觀山」，將園內的靜山流水、清風明月的環境描繪得淋漓盡致，使拙政園增添了意境之美（圖 6.28）。

中國繪畫由於有了意境，使觀者不但看到客觀事物的物境，而且還能領悟到作者的心境，從而使心靈受到滋潤。中國園林有了意境，使遊者不僅觀賞到美麗景觀，同時還能使身心受到陶冶。在這裏，園林不僅是一個物質環境，而且也是一個精神環境，這應該是中國園林具有的特殊價值。

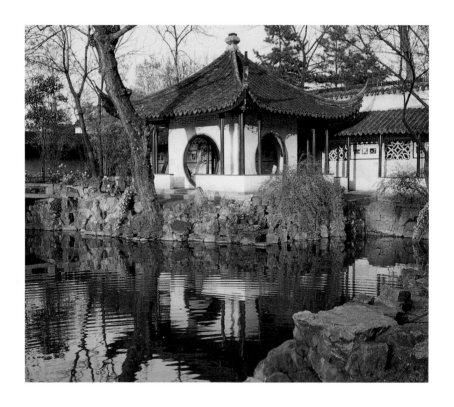

圖 6.28　江蘇蘇州拙政園梧竹幽居亭

第七章

萬千住屋

——中國古代住宅

　　住宅，作為人類居住的場所，在諸類建築中出現得最早，分佈最廣，凡有人類的地方皆必有住宅，所以它的數量也最多。

　　在中國古代，目前發現最早的人類的居住處是北京房山周口店中國猿人，也稱「北京人」居住的山洞，距今已經有 50 萬年的歷史，但山洞是自然山體形成洞穴，還不是人類自己建造的住房。隨着人類的進步和生產技術的發展，人類開始走出山洞，用自己的雙手建造住房。據考古學家論證，中國古人最早期的住房在北方較乾旱少雨地區應該是從地面向下挖的穴居；在南方較多雨潮濕地區應該是搭建在樹上的，像鳥巢一樣的巢居。經過歷史的發展，古人終於從地下穴居往上遷升，從樹上巢居落至地上，開始能夠用泥土和樹木在地面上建造自己的住房了。考古學家在陝西西安半坡村發現了一處新石器時代（約 10,000 年至 4,000 年前）仰韶文化時期的氏族聚落遺址（圖 7.1）。在這裏我們看到了當時的住房形象，已經有半地下的和完全地面之上的兩種住屋。

　　在中國古代，不論是奴隸社會還是封建社會時期，由於當時社會條件的限制，分佈在各地，尤其在廣大農村的住宅，都由當時的工匠，採用當地的建築材料，應用當地流行的技藝，去建造出適合當地自然環境和百姓生活習俗的住房。由於中國幅員遼闊，既有江南的青山綠水，又有西北的黃土高原、西南的高山峻嶺，還有內蒙古的草原、新疆的戈壁和西藏的雪山，各地的自然環境與氣候條件均有差異。中國又有 56 個不同的民族，他們的生活習俗、宗教信仰亦不相同，再加以在長期的封建社會，商品經濟不發達，各地區之間的文化、技術交流不暢，在這樣的自然和社會條件下，各地的住宅形態自然是多樣而各具特色的。

　　面對這些千姿百態的住宅，為了介紹的方便，是否能將它們歸納為在形態上相近似的幾種類別呢？從建築的組成佈局上看，可分為合院落式和非合院式的兩大類。從建造所用材料和結構上看，可分為純木結構、木磚或木石或木土結合的結構、竹結構、土結構等多種類別。從居住方式上看，可分為單個家庭，包括兩代、三代乃至四世同

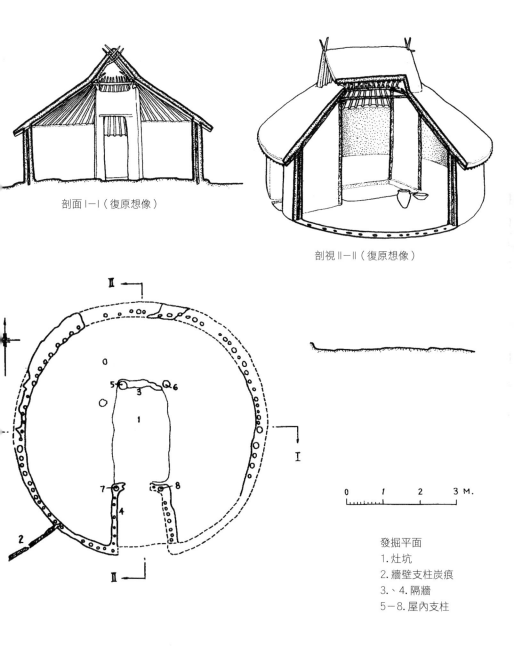

剖面I−I（復原想像）

剖視II−II（復原想像）

發掘平面

1. 灶坑
2. 牆壁支柱炭痕
3.、4. 隔牆
5−8. 屋內支柱

圖 7.1　陝西西安半坡村原始社會住房

堂的家庭居住和眾多同族家庭聚居的兩種。後者如廣東、福建一帶的
圍龍屋和土樓住宅。面對各地眾多的住宅，各種分類都有其局限性。
下面是按合院式和非合院式兩大類來區分，分別介紹這些住宅的形態
與特徵。

合院式住宅

　　合院式住宅的基本形式是四面房屋圍合成院，故稱「四合院」。
這類合院式住宅出現很早，在四川出土的漢代墓室的畫像磚上就有這
類住宅的圖像（圖 7.2）。住宅由主院和一側的旁院組成。主院由宅
門、過堂、堂前後組成三進兩庭院，兩側有廊屋圍合成院。旁院前
面為廚房與水井，後院有一座高起的望樓，作瞭望用。住宅堂內主人
與客人席地而坐（當時的習慣），前後庭院中有雞、狗嬉戲；旁院中
有僕人在打掃地面，旁有家犬，一幅住宅畫像，充滿了生活情趣。從
住宅的規模和人物看，應該是一座地主宅院。合院式住宅的優點主要
是具有作為家庭生活所必需的私密性與安靜的要求，四面房屋圍合成
院，與外界相對隔絕。院內既安靜又有可供家庭活動的庭院，因此這
類住宅各地均有出現。自漢代至今，流傳不斷，成為中國古代住宅中
最主要的形式。當然結合各地的自然與社會條件的差異，同為四合
院，也會出現各具特徵的不同形態。

（一）北京四合院住宅（圖 7.3）

　　北京四合院自元大都開始建造，一直沿用至明、清。一座座四
合院並列在一條胡同兩側，組成北京大片的住宅區。一座標準的四合
院是由前院、內院、後院三進院落，四進房屋組成。最前面為一排倒
座，隔着進深很淺的前院為內院牆和垂花門，進門後即為內院，正對

垂花門為正房，兩側為廂房。然後由正房一側進入後院，前後是一排後罩房，大門設在倒座的一端。在使用功能上，倒座用作門房、客房；垂花門是進入內院的院門，以此區別內外；內院較寬敞，在院內種植花木；為家人室外活動地；正房為一家之主或長輩的居室，正房三間，中央間多為一家聚會之地；兩側為臥室；內院兩側廂房為兒、孫小輩的居室，後罩房安置廚房、廁所、儲藏、僕人居住等。這樣的四合院不但能提供私密和安靜的居住場所，而且還符合封建家庭的倫理制度，這就是長幼有序，主僕有別。長輩住正房，冬季日照好，夏季多陰涼；兒孫住兩側廂房，僕人只能住在後罩房。在作為封建帝國首都的北京，一切都是講究禮制的，建築也不例外，連住宅大門也是有高、低等級之別。凡大門安在門房脊檁下的，稱為廣亮門；安在金柱之向的，稱為金柱門；安在外簷柱之間的，稱如意門；沒有門房，大門安在院牆上的，稱隨牆門。廣亮、金柱、如意、隨牆由高到低，等級分明，按住宅主人的社會地位與財力而分別採用。一般住宅進宅門多面對一道影壁，而講究的住宅則在胡同對面，正對着宅門處還有一道影壁，使過路的人知道這裏有一處大戶人家的宅第。

（二）山西四合院住宅

山西的四合院大體可歸納為兩種形式，一是院落成狹長形的住宅（圖 7.10），尤其在城市中，由於城區面積受限制，人口又密集，使每一座住宅不可能佔很大面積，而且又必須面向街巷，因而使住宅成狹長形。三開間正房的前面，兩側的廂房只能有較淺的進深，屋頂用單面坡頂，圍合的院落只能是狹窄的長條形了。在山西平遙縣城的商業街上，臨街排列着商鋪，每家商鋪寬者三間，小者只有一間，前面開店，後面居家，前後院分開，中間有垂花門相隔。這種店宅結合的形式成為山西狹長形住宅的代表。

另一種形式是約呈方形院落的四合院（圖 7.11）。這種形式在農村中大量存在。農村土地相對寬裕，住宅佔地限制較少，從而使宅內院落較寬暢。在經濟富裕人家，更將宅屋修建為二層，有的更有前

圖 7.2　漢代畫像磚上住房圖

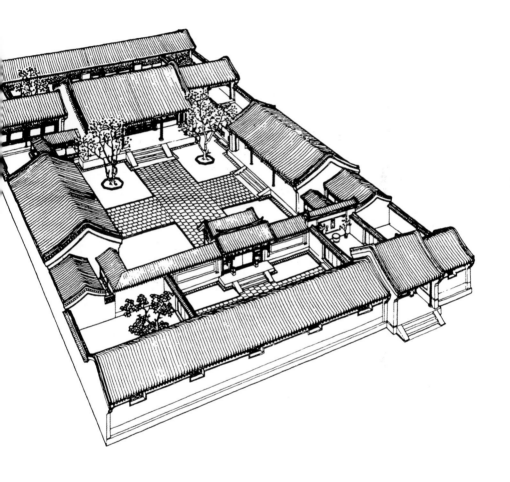

圖 7.3 北京四合院圖

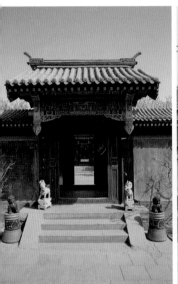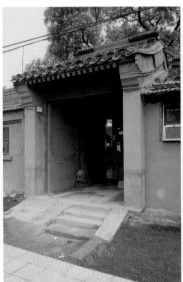

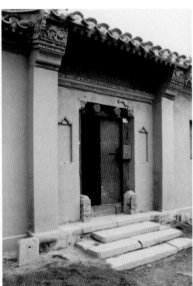

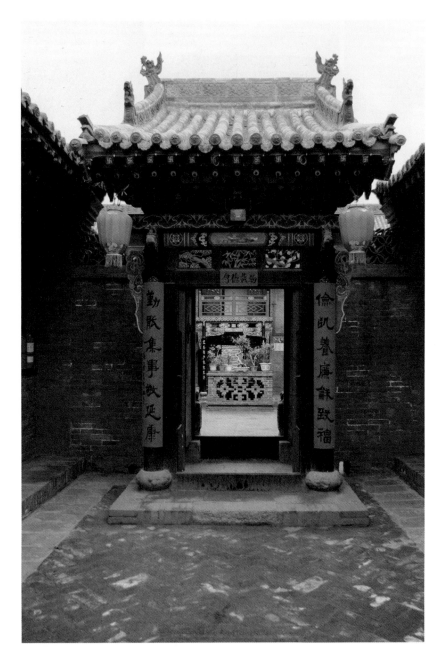

圖 7.10　山西狹長形四合院住宅

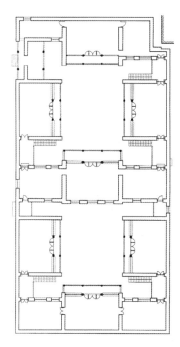 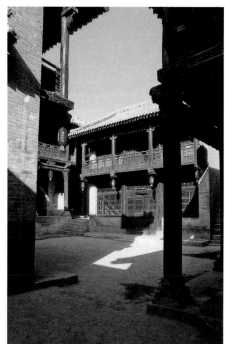

圖 7.11　山西四大八小四合院住宅

後兩院三進房屋的規模。在這樣的住宅內，不僅正房兩旁帶有耳房，而且在兩側的廂房和對面的倒座兩側都附有小耳房，組成了當地稱為「四大八小」式的合院式住宅。

（三）江南地區的天井院（圖 7.12、圖 7.13）

在江南，浙江、安徽、江西一帶，地域不大，但人口稠密，在農村每戶平均耕地有限，所以住房不可能像北方四合院有較寬暢的院落，而發展了一種小院落式的四合院住宅。為了在有限的地面上增加住宅面積，這種四合院多採用兩層樓房，而且四周房屋屋頂相連，中央圍合成小面積院落。南方氣候潮濕多雨，夏季炎熱，這種小型院落四周樓房相圍，形如井筒，具有抽風作用，使住宅內空氣流通，所以將這種四合院稱為天井院。天井院或四面房屋，或三面房屋，一面牆相圍，外面用高牆相護，房屋門、窗均朝天井。天井院相連成片，其中街巷亦很窄小，為防止一戶火災，殃及鄰宅，所以都將外牆增高超過屋頂之脊。此種高牆稱為「封火山牆」，因為其上端成階梯狀，牆簷兩頭翹起，形如馬首，所以又稱「馬頭牆」。這種窄窄的街巷高高的白色馬頭牆形成這一地區住宅的典型式樣。天井院的內部，正面為正房，多為三間，也有大至五間的，中間為堂屋，是祭祖、會客、家人聚會之所。它面向天井，有的不設門窗，直接與天井連為一片，有的裝有格扇，夏日時刻將格扇取下。堂屋兩側為主人臥室。天井兩旁廂房為兒、孫輩住屋。樓上正廳有的專用作祭祖，其餘房間用作儲藏，亦可供家人住屋。宅內廚房有的設在後院平房或附設在天井院之旁。這類天井院佔地不大，內部各部分連結緊湊，房屋相聯，屋頂出簷大，下雨天在屋內活動不用濕鞋，連天上雨水，由屋頂排下，也通過設在四周屋簷下和天井四角的落水管將雨水集中聚落在水缸內供家庭食用，並稱之為「四水歸堂」。生活與生產皆離不開水，古人視水為財富，所以也稱「肥水不外流」。

圖 7.12　江南地區天井院住宅區

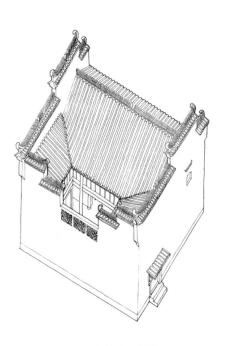

三間兩搭廂住宅軸測示意圖

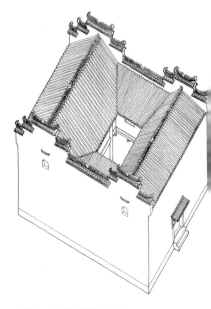

對合式住宅軸測示意圖

圖 7.13　江南地區天井院住宅

（四）雲南四合院住宅

在雲南見得較多的是「一顆印」住宅（圖 7.14）。它的特點是佔地小，由四面房屋相連圍合成院。正房三間，上下兩層，中央間下層為堂屋，二層為祭祖祖堂，上下兩側均為臥室。院落兩側為廂房（當地稱耳房）各兩間，所以稱「三間四耳」。正對堂屋為門房。耳房、門房皆為一層。住宅外圍用高牆相圍，多用夯土牆或土坯磚築造，所以外觀方整如印，故稱「一顆印」。遇到大戶人家，亦有將兩座「一顆印」前後串聯在一起的，兩個院落之間正房成為過廳，作待客、禮儀之用。

在雲南大理白族聚居區流行另一類合院式住宅，常見的有兩種：一為「三坊一照壁」（圖 7.15），二為「四合五天井」。坊為白族百姓對一幢房屋的稱呼。由三幢房屋和一面照壁（即北方的影壁）圍合成院，即稱「三坊一照壁」。大理地區的環境東與北臨洱海，西靠南北走向的蒼山，這裏氣候溫和，土地肥沃，農業發達，但又以風大著稱，所以當地住宅多坐西朝東，使住宅正房背靠蒼山、面臨洱海以擋風勢，而且房屋都作硬山式屋頂，不作挑簷，以免大風捲刮。住宅內正房兩層，三開間，底層三間帶簷廊。簷廊中光線明亮，又遮擋日曬雨淋，是家人休息和家務勞動的場所。三開間中央為堂屋，左右為臥室，樓上三間中央供神，左右作儲藏。院落左右南北向的廂房可供居室、雜屋、廚房等用。面向正屋是一面照壁，其寬與正房等同，其高約與廂房上層屋簷取平。照壁為「一」字形，也有一主二從三段式的壁身，兩面均用白灰罩面，使住宅內院十分明亮。宅門處於照壁一側的廂房頂端。如果把這裏的照壁換作房屋，則成為「四合五天井」的四合院了。四面房屋圍合成中央一個院落，在四個角上還各自形成一個小天井，當地稱為「漏角天井」，所以有了「四合五天井」之稱。四面房屋皆為二層，正房仍坐西向東，宅門多開設在東北角上。這種四合院與「三坊一照壁」相比，中央院落沒那麼寬暢，空間也相對封閉。

（五）合院式窯洞住宅

在陝西和河南西部、甘肅東部以及山西中、南部等地區，成年

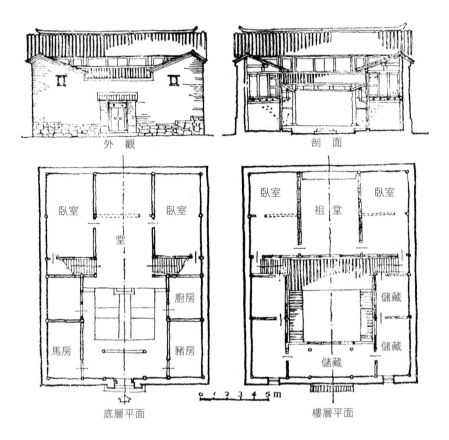

外觀

剖面

臥室　　臥室

堂

廚房

馬房　　豬房

底層平面

臥室　　祖堂　　臥室

儲藏

儲藏

儲藏

樓層平面

0 1 2 3 4 5m

圖 7.14　雲南「一顆印」住宅圖

圖 7.15　雲南大理「三坊一照壁」住宅

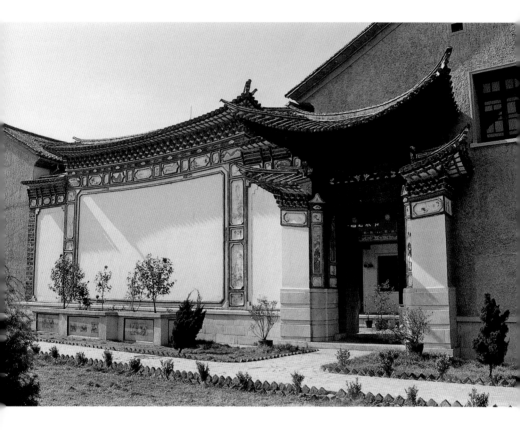

乾旱少雨，連綿的黃土山坡上植被很差，很少有成片的樹木，在這裏既缺建造房屋的木料，又不燒磚、瓦，但黃土質地堅實，於是當地百姓因地制宜，創造了窰洞這種住宅形式（圖 7.16）。窰洞就是用人工在黃土山壁上橫向挖出平面呈長方形的洞穴，寬約三至四米，深約十米，頂呈圓拱形，拱頂至地面約三米，洞口裝上門窗就成為可以居住的窰洞。一孔窰洞不夠，可以並列挖多孔。為了生活方便，在窰洞前面用土牆圍成院落，有條件的在地面上用土坯再建造簡單房屋，就成為一座以窰洞為主的四合院式住宅。窰洞的優點當然首先是簡單易行，百姓用一把鐵鍬、一把鎬憑力氣就能夠挖出窰洞。在洞內用土坯造出睡覺的土炕和做飯的土灶；在洞壁上挖出小龕可供存放雜物；在並列的幾孔窰洞之間還可以橫向打通。由於土層深厚，洞內可保持冬暖夏涼。但窰洞也有自身的缺點，由於只有一面朝外，所以洞內光線差，通風不良，潮氣不易散去。當冬去春來，洞外已是春暖花開，但洞內還需燒火炕以避寒濕。這種處於山壁上的窰洞稱「靠山窰」，這是最常見的一種窰洞。

在沒有山坡、土壁的黃土地區，當地百姓又創造出另一種窰洞。這就是在平地向地下挖出一約呈方形的坑，約 15—18 米見方，7—8 米深，由地面挖出斜坡通向地坑。在地坑的四面橫向挖出窰洞而成為地下四合院，稱為地坑式窰洞。這地下四合院與地面上的一樣，將坐北朝南的窰洞作為正房，供一家長輩居住，一個家庭所需要的廚房、廁所、儲藏、水井、牲畜棚等均設在地坑四周的窰洞裏，只是洞的大小不同。地坑院內和地面一樣種樹栽花，並在院角挖出排水井，以排泄雨雪天積水。河南三門峽市郊有一個農村，全村 190 戶有八十餘座地坑院，幾乎有一半人住在地下，所以外人來這裏往往是「進村不見屋，聽聲不見人」。

在這些地區，當生活條件改善，可以用磚瓦建造房屋時，有的還習慣採用窰洞的形式，即用磚（有的地區用石）築牆和拱形屋頂，這樣做的好處是可以不用木結構，也有冬暖夏涼的效果，這種窰洞形住房稱「錮窰」，錮窰圍合成院也列入窰洞式合院住宅（圖 7.17）。

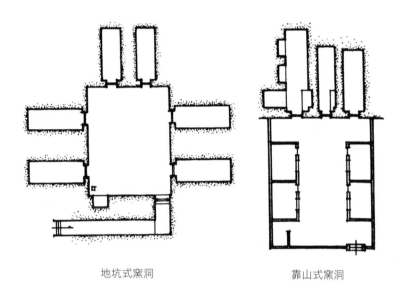

地坑式窯洞　　　　　　　　靠山式窯洞

圖 7.16　窯洞住宅平面圖

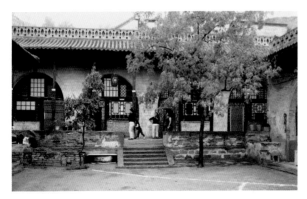

圖 7.17　山西錮窟住宅

（六）圍龍屋（圖 7.18、圖 7.19）

這是一種流行於福建西部和廣東東、北地區的集居型合院式住宅。這種大型住宅供一個家族眾多的家庭同時居住。住宅由三部分組成：一是中心部分的正屋，為一院兩進或二院三進的四合院。每一進房屋都由三或五開間並列，中央開間第一進為門廳，後進為家族舉行祭祖等禮儀的場所。在正房兩側為豎向連排房屋，稱「橫屋」。這是眾家庭的住房部分。在正屋之後有一條半環形房屋，左右兩端連接在橫屋的上端，稱「圍屋」。圍屋與正屋之間包圍成一塊半圓形的院地。由於圍龍屋多選擇建在山坡之下，正屋在平地，而圍屋在山坡，它們之間的院地正處於隆起的坡地上，其形如孕婦的小腹，所以取名為「化胎」。它具有百子百孫、家族繁衍的象徵意義。居於山坡上的圍屋用作貯藏與廚房等，但在最高處的中央開間稱為「龍廳」，是龍脈進入住宅的通道，必須空着不作他用。圍屋之所以呈圓環形，可能與防洪水有關，因為山洪暴發，洪水自山坡沖下，圓形牆體有利於減輕洪水之衝擊力。以上是圍龍屋最基本的形態，隨着家族人口的增加，正屋兩側的橫屋還可以增多，由兩橫、四橫甚至六橫、八橫，其後的圍屋也相應地增為兩圍甚至三圍。從實例看到，不少圍龍屋前方多挖有水塘，從而使這種住宅背山面水，又兼有龍脈，頗具風水之勝，成為中國傳統的集居型合院式住宅。

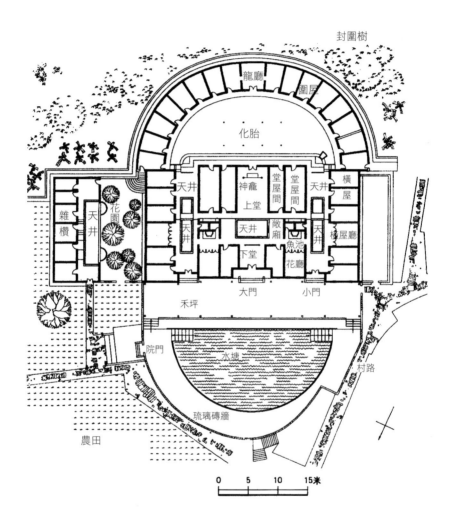

封圍樹

龍廳

圍屋

化胎

天井　神龕　堂屋間　堂屋間　天井　橫屋

雜橫　天井　花園　上堂

天井　天井　敞廂　天井　橫屋廳

下堂　魚池　花廳

大門　小門

禾坪

院門　水塘　村路

琉璃磚牆

農田

0　5　10　15米

圖 7.18　廣東梅縣圍龍屋平面圖

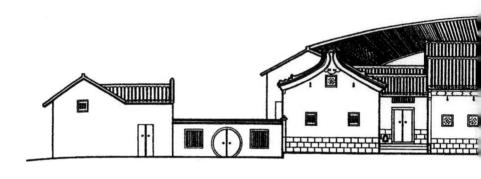

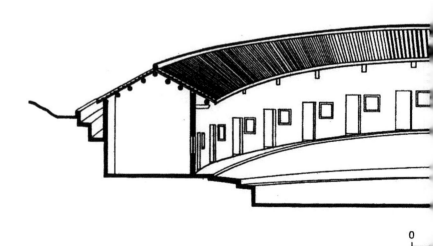

圖 7.19 梅縣圍龍屋立面、剖面圖

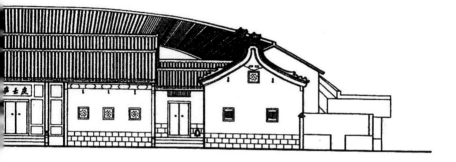

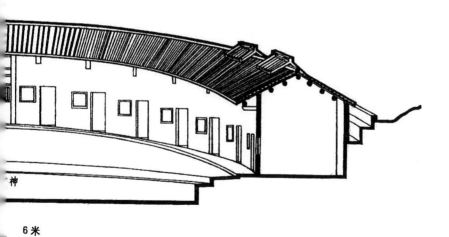

（七）土樓（圖 7.20—圖 7.22）

這也是一種集居型的合院式住宅，流行於福建省永定、龍岩、漳州一帶的農村。福建地區古時社會動蕩不安，戰爭頻繁，鄉民常受兵匪之害，所以當地鄉民為了求得安全，創造了這種集居的住房。土樓從外形看有方形與圓形之分，也有少量呈多角與半月形的，其中以圓形最為奇特，為土樓中的代表。圓形土樓內部以木結構建造多層房屋相連而成環狀，外圍築土坯牆圍合而成圓形院落，中央建有祖堂。環狀房屋為各家居室，每家分得一間，從低至頂，一層作廚房，二層作貯糧倉（位於廚房之上，受炊煙之燎可以使糧食乾燥），三層為居室。在這裏，沒有一般四合院的正房、廂房之分，各家相同，不分貴賤，都面向中央的祖堂，這是家族共同的祭祖之地。

土樓既為求安全而建，所以它的防禦性是最重要的。首先是土樓外牆全部用夯土築造，厚達一米以上，牆下基礎用卵石砌造，以防外敵挖地道侵入樓內。外牆上只在高處開有少量窗口，這也是用以從樓內向外瞭望和射擊防衛。大門只設一處或兩處，門板用厚木拼製，外表包有鐵皮，門後有頂門杠。在大門上方還設有水槽，防止敵人用火攻門時可以灌水形成水幕以滅火。土樓內頂層設有環廊，可以臨時由各家調集人員防禦外敵。樓內平時即有水井、貯糧室，即便受兵匪長期包圍，也可以在樓內正常生活。在福建永定縣至今還保存着一座承啟樓，建於清康熙四十八年（1709），歷時三年完工，為客家人江姓氏族所建。這座圓形土樓直徑達 62.6 米，裏外共有四環：最裏環為祖堂，由廳堂與圓環屋組成，第二環有房 20 間，第三環有房 34 間，第四環有房 60 間，共四層，因此全樓共有房三百餘間，外牆東、南、西面各開一門。全樓完工後，江氏族人八十餘戶遷入居住，最多時共有六百餘人共同生活在土樓內。福建的工匠根據當地的自然條件和社會狀況創造了這種奇異的土樓，外國人將它比為「天上掉下的飛碟」和「地下冒出的蘑菇」，如今已被聯合國教科文組織列入世界文化遺產名錄。

合院式住宅除了上述幾種類型，在全國各地還有不少：小型的有

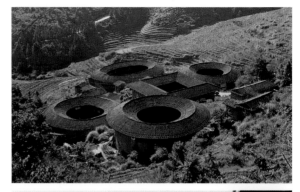

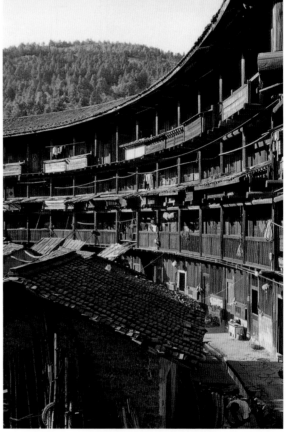

圖 7.20　福建土樓
圖 7.21　福建土樓內景
圖 7.22　福建永定土樓
承啟樓剖面圖

圖 7.23　廣東東莞南社村小型住宅
圖 7.24　江西新建縣江山土屋

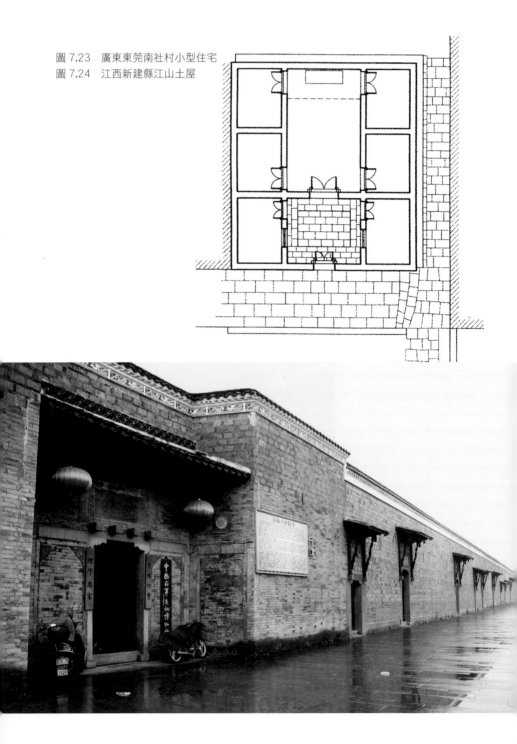

廣東東莞農村的由一正一廂和一正二廂組成的合院住宅（圖 7.23）；大型的有江西新建縣的汪山土庫，為當地程氏宗族所建，由東西九列規整的四合院相連，共有房一千四百餘間（圖 7.24）。外形方整的集居式四合院，在這裏就不作詳述了。

非合院式住宅

非合院式住宅包括的範圍很廣，凡不是用多座房屋圍合成院，而是以單幢房屋提供一個家庭使用的住房，皆屬於此類。下面以房屋所用材料、結構和外部形象之不同分作幾類分別介紹。

（一）干闌式住宅（圖 7.25、圖 7.26）

在雲南西雙版納傣族聚居地區，屬於亞熱帶氣候，潮濕多雨，夏季悶熱。這裏的住宅以一家一幢為單位，房屋上下兩層，下層架空，四周不設門窗與牆，作養牲畜、貯放農具等用。上層住人，有樓梯上至二層，分有外室與內室，外室設火塘，為做飯、飲茶、會客之地，內室為主人臥室。室外設有前廊與曬台，為主人進行家務勞動，晾曬糧食、衣物以及休息場所。這種將下層架空的住宅，即稱為干闌式住宅。它的優點是人居樓上，人畜分開，不僅衛生而且通風、防潮，又能防獸，防盜。在西雙版納，經濟條件差的普通百姓多用少量木料作房屋骨架，而用本地盛產的竹材製作牆體、門窗，以茅草覆頂，所以也稱「竹樓」，但竹樓極易着火，所以只要有條件都改為木結構和瓦頂的干闌房了。

貴州的自然生態素有「地無三尺平，天無三日晴」之稱，尤其在黔東南一帶，高山峻嶺，天氣潮濕而炎熱。為了不多佔農田，在廣大鄉村多將住房建在山坡上，而且也採用下層架空的干闌式。為了盡量

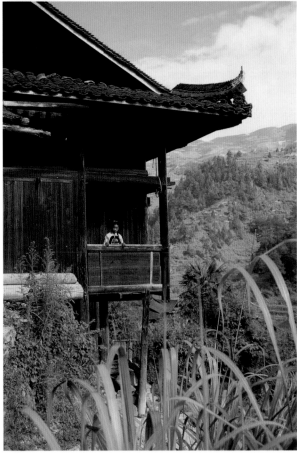

圖 7.25
雲南西雙版納干闌式住宅
圖 7.26
貴州黔東南干闌式住宅

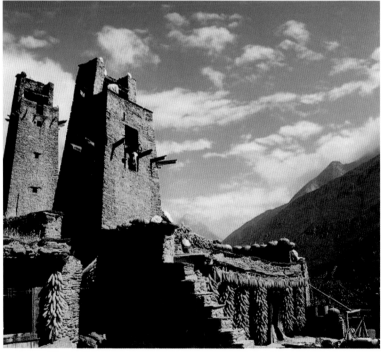

圖 7.27　四川藏族地區碉房
圖 7.28　四川羌族地區碉房

利用山坡地的面積和減少修整坡地的土方量，多順應山勢將住房建在坡地上。當地工匠應用這裏盛產的杉木製作穿斗式屋架，架設在斜坡上，立柱立在斜坡上方則短，立在斜坡下方則長，人可以從坡上直接進入二層，下層架空作牲畜棚，存放農具之用。這是一種充分利用山坡地的干闌式住宅，流行於黔東南、廣西三江龍勝地區廣大的苗族、侗族、瑤族、壯族等聚居地。只是由於各地各民族的生活習俗之不同，在房屋內的佈局、房屋局部的裝飾上存在差異。例如在住屋架空的下層，有的不放圍牆，有的則用木板圍護，有的將上層曬台挑出牆外，以增加活動面積等等。

這種干闌式房屋多採用穿斗式木結構，一排立柱可以立在不同高度的斜坡上，當房屋上層須要向外挑出以增加使用面積時，外簷的立柱可以加長而立於下面的坡地上，也可以不延長而用伸出的平樑承托住立柱，而使柱子懸在半空中。當地將這種簷柱加長仿佛掉至坡腳底的樓房稱為「掉腳樓」，日後又稱「吊腳樓」。這種原來是作為形象特徵的名稱逐漸成為這種層層懸空的多層樓房的專有稱呼了。

（二）碉房（圖 7.27、圖 7.28）

在西藏、青海、四川西部等藏族地區百姓的住房多採用當地盛產的石料築牆，內部用木架構的方式建造。住房多為二、三層，外觀形如碉堡，所以稱碉房或碉樓。住房內一層作飼養牲畜、堆放飼料和雜物等，二層為居室、廚房，三層設經堂。因為藏族地區幾乎全民信仰佛教，所以家家戶戶都在家中設立經堂，作為日常敬佛、禮佛之地，而且在經堂之上不得有人居住或堆放雜物，以示神聖。因此經堂多設在頂層，如果住房只有兩房，則經堂與居室同層，但也位於明顯位置。

在四川阿壩、汶川一帶的羌族聚居區也流行碉房住宅。羌族百姓就地取材，用當地產的石料砌築自己的住房，他們在有經驗的工匠指揮下先在地上挖坑，在坑內填築大塊石料作為房屋基礎，出地面後用石料砌牆，石塊之間用黃泥黏結，牆體下厚上薄有收分，外壁傾斜，內壁垂直使牆體重心向內，增加房屋的穩定性，房屋內部用木樓板和

木結構屋頂。羌族村落多住房連片，巷道縱橫，房屋之間有的還有暗道相連。除此之外，為了自衛，村中多建有高聳的碉樓。碉樓有四方、六角或八角形多種形式。成群的碉房與高聳的碉樓構成羌族村落特殊的景觀。藏族碉房與羌族碉房相比，同樣用石料築牆，但由於兩地石料不同，藏族區多為塊狀石，而羌族區多為片狀石，石料色彩也不盡相同，再加以民俗、民風的相異，所以在碉房的外貌上仍各有不同的風格。

在其他漢民族地區，例如河北的山區（圖 7.29）和山東沿海一帶，也有用石料建住房的，只是這些住房多圍合成院，不像藏族、羌族那樣的單幢型住房。房屋用石塊築牆，內部仍為木結構，有的地方連屋頂都用片石覆蓋。走進這些村落，眼見的是石頭的路、石頭的坡、石頭的橋和石頭的房屋，滿目全是石頭，仿佛進入了一個石頭的世界。有的村落為了防禦匪盜，不像藏族、羌族那樣建造碉樓，而是在平屋頂上存放石塊，當匪盜入侵院內，即用石塊投擲以驅趕。當地多將這類村落直呼為「石頭村」。石頭村房屋堅固，雖然隨着經濟發展與社會變化，不少已是人去房空，但村落尚保存完整。

（三）氈包（圖 7.30、圖 7.31）

這是一種適應遊牧民族居住，隨時可以搬遷的住房。它的平面呈圓形，直徑約 5 米至 10 米，高度有 2 至 3 米。由木條相互捆紮成可以拆裝的圓形拱頂的骨架，外面圍以毛氈，即成為可以住人的氈包。氈包一側開門，包頂中央開一圓形氣孔，既通風又採光。冬季在包內生爐燒馬糞取暖時，將火爐放置中央，氣孔又成為排煙孔。當牧民在一處草原放牧一個階段後，即拆除氈包，將木架氈皮、生產及生活用品皆馱在幾匹馬上，主人騎着駿馬，趕着他家的羊群、牛群，遷至另一處牧場，開始新的放牧。這種氈包出現最多的地方是內蒙古的草原，因此當地皆稱蒙古包。但新疆的天山腳下亦多見此類氈包。在內蒙古草原遼闊的藍天下，在一片鬱鬱蔥蔥的綠色天山腳下，一座座灰白色的氈包散佈其中，組成為一幅特殊的牧村景觀。

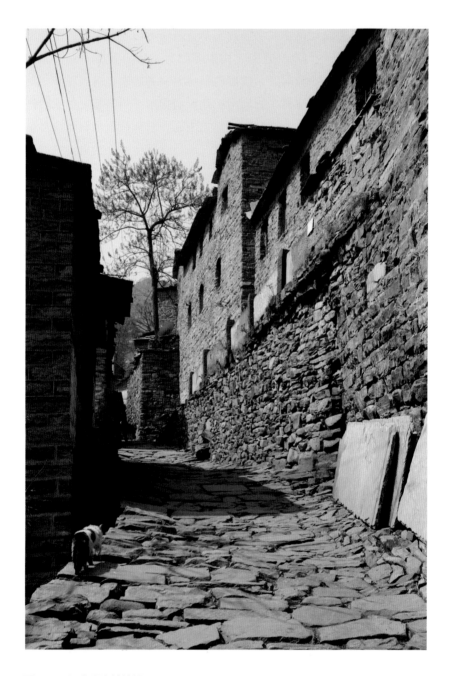

圖 7.29　河北邢台英談村

圖 7.30　內紫草原氊包
圖 7.31　氊包內景

以上只是對各地住宅的主要類型做了簡要的介紹，而且只重點地講了它們的外部形態與平面佈局，其實住宅作為人的居屋，主人只要有經濟條件，總會對自己的住屋進行美化與裝飾，古代工匠也會盡力在其中顯示出他們的聰明才智。俗話説，看人遠觀身段近看臉，看建築也是遠觀造型近看門。大門是供人出入建築的必經通道，一座建築的大門都會設在建築的最明顯處，所以大門就成為美化和裝飾的重點部位，房屋主人總想通過大門的形態，裝飾來顯示他們的身份和財勢、只要留意觀察，各地住宅的大門正是這樣表現的。

前面已經介紹過，北京四合院住宅的大門在形態上就有廣亮、金柱、如意、院牆門等幾種高低等級之分，不僅如此，這些大門還在門上的磚雕裝飾、門下的門枕石石雕裝飾上表現出不同的等級差別。在山西的晉商和地主住宅的大門上都看到用木雕和磚雕的裝飾（圖7.32）。我們從幾處著名的晉商大院，如喬家、渠家、曹家院落中的垂花門上，就可以看到精雕細刻的各種動物、植物的紋飾，仿佛他們要從這些垂花門的裝飾上盡力顯示出自己的財富（圖7.33）。江南的天井院住宅大門，無論是安徽徽派建築，還是江浙閩贛地區的住宅，凡有錢人家都會有木雕，磚雕門頭作裝飾，門頭有大有小，雕飾有簡有繁，內容有獅子、蝙蝠、松、柏、蓮荷各種具有象徵意義的動植物。主人正是通過這些裝飾表達出他們的人生理念與追求。連窮苦的普通百姓家的住宅大門上沒有錢做磚雕、木雕，也要用筆在牆上畫出門頭裝飾。我們從各地區住宅的門頭裝飾上還可以看出它們所具有的不同風格特徵：徽派建築的端莊大方，福建地區的繁華，江蘇蘇州的精細等等。

少數民族地區住宅大門上的裝飾自然更富有民族特徵。雲南大理白族地區的「三坊一照壁」四合院，房屋牆壁是白色的，大照壁是白色的，只在這些白牆邊沿上繪有彩色紋飾（圖7.36）。它們與白族姑娘的服飾一樣，白色的衣褲，只在袖口、褲邊繡有一些花紋，而重點裝飾放在頭飾上。住宅也將重點裝飾放在宅門的門頭上，兩角翹起的屋簷下，密集的斗拱和樑枋都滿繪花飾，在白壁、白屋的襯托下，一

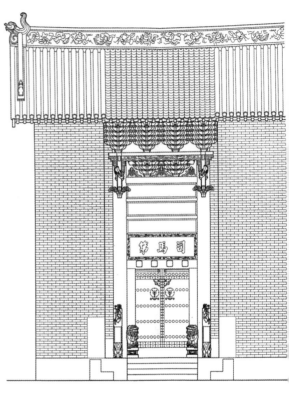

圖 7.32　山西農村住宅大門

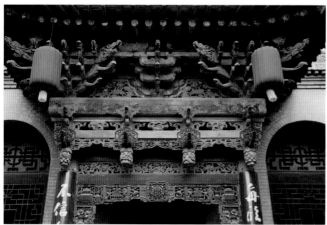

圖 7.33
山西晉商大院住宅門頭

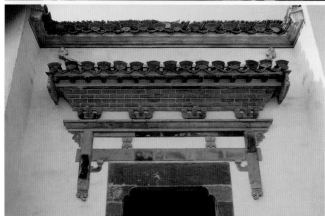

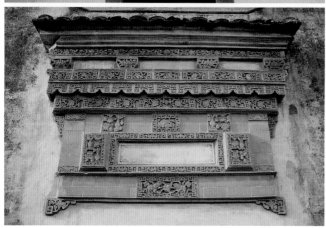

圖 7.34
安徽黟縣農村住宅門頭

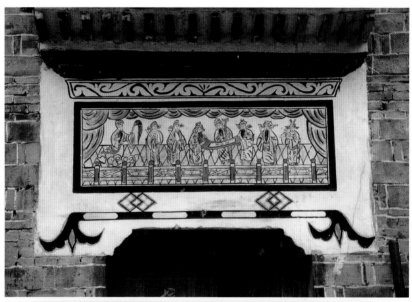

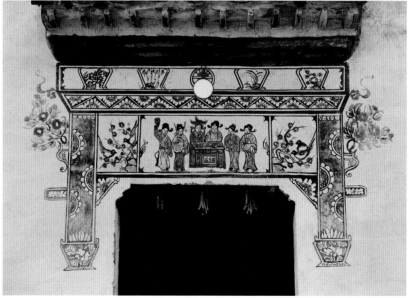

圖 7.35　浙江農村百姓住宅門頭

座重彩的門頭將四合院打扮得鮮亮而端莊。藏族碉房的大門，門頭上一層斗拱挑起門簷，門兩邊和牆窗的兩側一樣附有白色或黑色的梯形門套和窗套，這種裝飾已成為藏族地區建築特有的標誌（圖 7.37）。草原上的氈包，在這樣簡便的遷移式住宅的大門上，主人也要將門板塗成各種色彩，在氈皮的門簾上掛上彩色的壁毯（圖 7.38A、圖 7.38B）。

在中國遼闊的土地上，居住着 56 個不同的民族，地又分東、西、南、北，一代又一代的工藝匠為百姓建造出千千萬萬的住宅，它們以多樣的形態組成一幅多彩的住宅畫卷，從而使普通的住宅成為中華傳統建築文化中重要的組成部分。

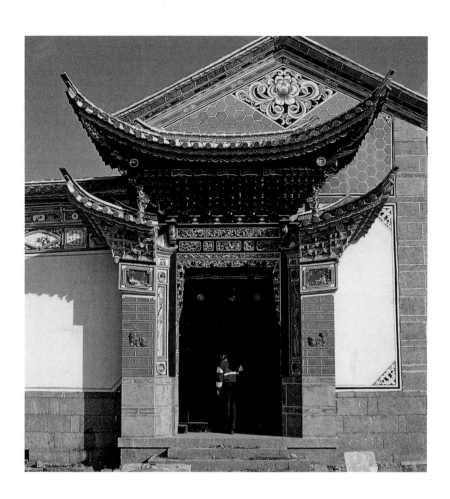

圖 7.36　雲南大理白族住宅大門

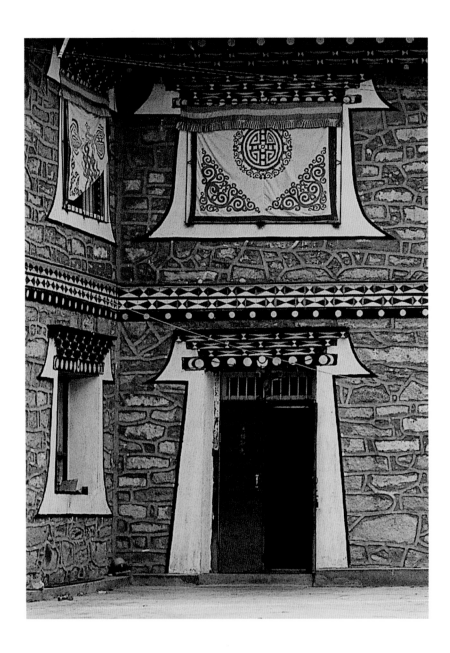

圖 7.37　四川康定藏族住宅門

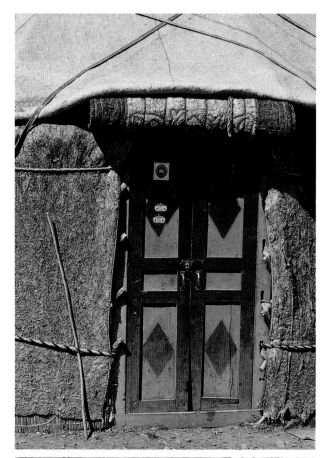

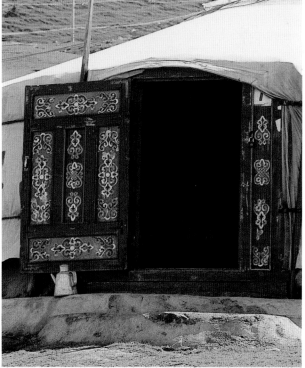

圖 7.38A、7.38B
新疆氈包門

極簡
中國古代建築史

編著

樓慶西

出版

中華書局（香港）有限公司

香港北角英皇道 499 號北角工業大廈一樓 B
電話：（852）2137 2338　傳真：（852）2713 8202
電子郵件：info@chunghwabook.com.hk
網址：http://www.chunghwabook.com.hk

發行

香港聯合書刊物流有限公司

香港新界大埔汀麗路 36 號
中華商務印刷大廈 3 字樓
電話：（852）2150 2100　傳真：（852）2407 3062
電子郵件：info@suplogistics.com.hk

印刷

美雅印刷製本有限公司

香港觀塘榮業街 6 號 海濱工業大廈 4 樓 A 室

版次

2020 年 1 月初版
© 2020 中華書局（香港）有限公司

規格

16 開（150 mm×235 mm）

ISBN：978-988-8674-77-0

責任編輯：黃懷訢
裝幀設計：吳丹娜
排　版：吳丹娜
印　務：林佳年

**A History Of
Ancient
Chinese Architecture**